大展好書　好書大展
品嘗好書　冠群可期

中華傳統武術 7

錦八手拳學

大展出版社有限公司

楊 永 著

趙鐵錚老師青年時代像

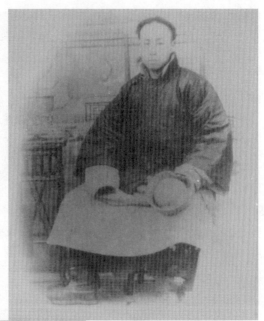

居中坐著為趙鐵錚老
師，後排右一為楊永，前
排左一為弟弟楊維和

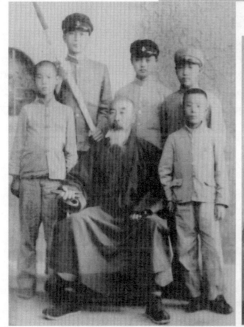

趙鐵錚老師當年用過的大槍

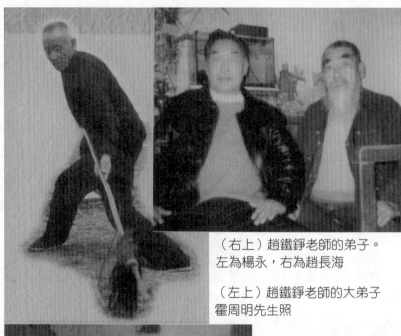

（右上）趙鐵錚老師的弟子。
左為楊永，右為趙長海

（左上）趙鐵錚老師的大弟子
霍周明先生照

敖石朋先生與解寶勤先生合影

①作者楊永先生照（1991年）

②在北京市立四中讀書時留影

③在北京大學讀書時留影（1945年）

④在南開大學讀書時留影（1948年）

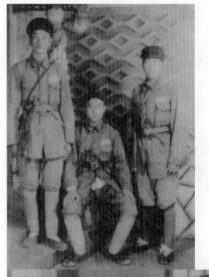

1	2
3	
4	

①在「四野」南下工作團任區隊長時留影（1949年）

②在中南「軍大」湖南分校任大隊教育幹事時留影（1950年）

③在第一高級步兵學校任政治教官備課時留影（1953年）

④在漢口高級步兵學校任外訓大隊政治幹事時留影（1963年）

與原南開大學的藏文老師、曾在1948年掩護過作者的韓鏡清老師合影（1991年）

擔任湖北省武術隊領隊、支部書記和教練員時留影（1980年）

出席全國武術協會會議合影（1980年，第三排左起第二人為作者）

1956年，在漢口高級步校時演出《雷雨》前排左一為作者，飾演男主角周萍

與李天驥先生合影
（1985 年）

與萬籟聲先生合影
（1981 年）

與吳圖南先生（左）
合影（1984 年）

與馬岳梁先生合影
（1986 年）

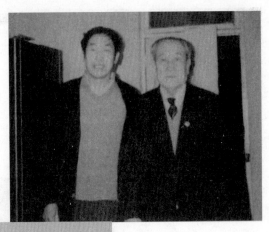

與顧留馨先生（中）合影

與傅鍾文先生合影

與劉晚蒼先生切磋推手

與張文廣教授（中）合影

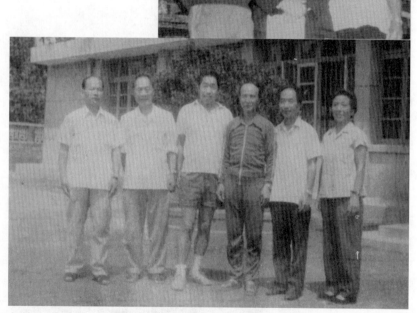

左起：周廷爵、裴錫榮、楊永、金子弢、陳流沙、趙劍英

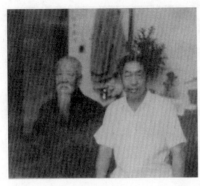

①與劉志清先生合影

②與鄭鴻藻先生合影

③與張桐先生合影

④與劉玉華老師（二排左二）合影

1	2
	3
	4

①與馬禮堂先生合影（1986）年

②與蔡龍雲先生合影（1994）年

③與尚濟老師合影

④左起：閆海、楊永、南圃、張山

1	
	2
3	4

④與馮自強先生合影

③與董英俊先生及其夫人合影

②與呂紫劍先生合影

①與門惠豐老師（左）、李秉慈老師（右）合影

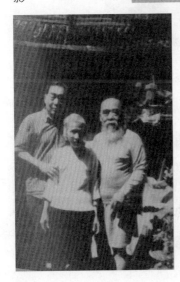

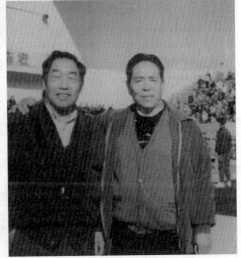

13

與蘆正文先生合影　　　　　　　與楊振鐸先生合影（1982 年）

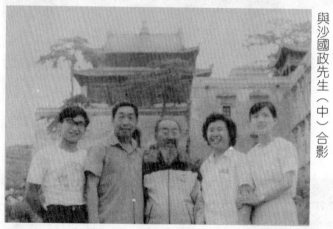

與沙國政先生（中）合影

與馬賢達先生合影　　　　　與吳江平先生合影

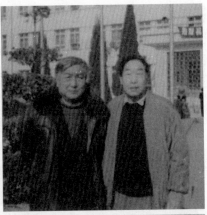

2	1
	3
5	4

①與習雲太老師合影

②與吳彬先生合影

③與夏柏華先生合影

④左起：程相賢、劉鴻雁、
成傳銳、劉萬福、楊永

⑤與康戈武先生合影

王定國（謝覺哉先生的夫人，紅軍老幹部）的題詞

原民政部長崔乃夫的題詞

前任中國武術研究院院長徐才先生題詞

①前任中國武術研究院院長
張耀庭先生題詞

②吳彬先生題詞

③劉晚蒼先生贈親筆繪畫
「晴嵐煥翠」

中國著名書法家黃亮先生題字

中國著名畫家、詩人蕭墅先生
所作藏頭詩

蘆正文先生贈作者手寫條幅

硃砂掌整勁暗力

錦八手技法神奇

楊永書

老幹枯枝紅花綻　晶筋玉萼笑雪山

不畏嚴寒獨呈艷　不與人爭自放香

紅梅雪蓮

北大南大學子亦兵亦農心之也乩政工又江
湖演貝黨養主家誅砂攀建自秀空功著者錦楊
八手拳术傳播人中華武林百杰七十九歲叟

永書

前　言

　　「錦八手」也稱「緊八手」，爲北京趙鐵錚老師所傳。它是一個十分優秀的拳種，蘊含著我國傳統文化的精義，繼承了我國傳統武學的精要，融進了內外家拳學的精髓，汲取了諸多優秀拳種的精粹，是一個經過實踐而篩選出來的中國拳法的精品。其內涵豐富，拳理深邃。拳有八趟，散手組成，勢簡易學，講求實效，重視功法，修德養生。是融修身、健身、防身於一體的優秀的中國武學拳種。

　　《中國武術史》（習雲太著，1985 年人民體育出版社出版）第 262 頁，第十三章「拳術」第二十五節這樣介紹「緊八手」：「相傳『緊八手』形成於清朝中期，流傳很少，今湖北一帶仍有人練此拳。此拳沒有花法，技擊性強，有 8 趟，基本拳法是緊八手。其特點是一拳一腿，都講快速發力，並要求『去力不僵，回勁鬆軟』。有踢、踹、蹬、鴛鴦腿等 16 種腿法，由於腿法多變，下肢穩固。」

　　《中國武術大辭典》（中國武術辭書系列，1990 年人民體育出版社出版）第 60 頁介紹「錦八手」：「湖北地方拳種。河北滄州趙鐵錚於 50 年前所傳。特點是發力講寸勁、螺旋勁，多腿法，重掌法、爪法，步法靈活多變。練功方法有掌功、爪功等。步法以八步連環步爲主。除徒手套路外，還有天柱劍等器械套路。主要流傳於湖北。」

　　《中華武術大辭典》（主編張山、執行主編裴錫榮，

1994年江蘇科學技術出版社出版）第267頁談到「錦八手」：「湖北地方拳種。係河北滄州趙鐵錚所傳。由單勢散手組合成套，勢法左右兼練，動作樸實無華，腿法較多。講究實用，著重研究掌功、爪功和步法變化。注重發力，以丹田運氣爲主。講求化勁、發寸勁、螺旋勁和襯勁，鬆緊結合。除徒手套路外，還有天柱劍等器械套路。」

《湖北武術史》（湖北省體育運動委員會主編，1994年人民體育出版社出版）第345頁第四編「拳種發展史」第三章「稀有拳種」第二節「錦八手」寫道：

「（源流）此拳由河北趙鐵錚於50年前所傳。趙氏滄州人。幼年習武，曾爲孫傳芳鏢師。常往來於江、浙五省，尋師訪友甚多，拳技精湛，深得內家功法之妙，晚年流落北平賣藝爲生。現繼承此拳者僅楊永一人。（拳理）注重發力，講求化勁，鬆緊結合，多用腿法。此拳發力以丹田運氣爲主，發寸勁、螺旋勁和襯勁，講究驚彈抖炸，捋滾分化，不招不架，就是一下。而鬆緊之機，即剛柔變化之妙。要求手打三分足打七，手是兩扇門，全憑腳打人。（特點）此拳由單勢散手組合成套，勢法左右兼練，動作樸實無華，腿法較多，注重實用，著重研究掌功、爪功和步法變化……（功法）掌功：鐵砂掌、朱砂掌。爪功：鷹爪功。步法：八步連環如意步。」

《中國武術人名辭典》（昌滄、周荔裳主編，1994年人民體育出版社出版）第358頁載：

「楊永（1926～　）北京人。滿族。6歲隨父習武，14歲從趙鐵錚練錦八手拳術。1948年畢業於南開大學中國文學系。同年參加革命。1975年到湖北省體委籌建武術隊，

任領隊兼教練，是中國武術協會委員、中國武術學會委員、湖北省武協副主席兼秘書長，湖北省武術挖掘整理組副組長，兩次獲評全國挖整工作先進個人。1988年獲中國國際武術節貢獻獎。是錦八手拳術研究會會長，擅長朱砂掌功，是朱砂掌功研究會會長。」

「錦八手拳術」寫入《中國武術史》是由於1978年在湖南湘潭市舉行的全國武術表演大會上，我作爲特邀運動員表演後，引起老武術家的矚目，李天驥先生要我在大會上與沙國政先生和福建練五祖拳的一位老拳師共同介紹各自的拳種源流、特點、技法。武術處處長毛伯浩在小結中說「今天我看到了什麼是不招不架就是一下的打法……」「錦八手」由此引起了武術界的重視。

爾後，北京體育學院（今北京體育大學）又錄製成像，編入了傳統武術教學參考材料中。我還在全國諸多城市中多次做過表演。在《中國武術史》中寫爲「緊八手」，是因爲我在湖南湘潭全國武術表演大會上介紹此拳時，本著趙老師的教導，對外言「錦」，對內言「緊」，出席大會的多是行家裡手、自家人，所以講的是「緊八手」。習雲太先生出席了這次大會，這樣習雲太先生就寫成「緊八手」。

1986年全國武術挖掘整理工作第二次匯報展覽在北京召開，於故宮東朝房展出「挖整」成果。湖北省武術挖掘整理組上報了此拳，正名爲「錦八手」，並展現在湖北省武術挖掘整理成果展覽臺上。當時北京市沒有呈報此拳，這就是《中國武術大辭典》《中華武術大辭典》既寫爲「錦八手」，又誤爲「湖北地方拳種」「係河北滄州趙鐵錚所傳」的由來。

其實趙老師是北京人，自幼生長在北京，晚年落腳在北京，只是在河北滄州學過拳藝，並非滄州人。《湖北武術史》也依樣寫成「河北滄州趙鐵錚於北京所傳」。「於北京所傳」是對的，寫「爲河北滄州趙鐵錚」就不確了。

至於還寫了「繼承此拳者僅楊永一人」也是不妥的。我還有不少師兄弟，只是那時不知其蹤跡，沒有聯繫上。只能說我在演示、宣傳、弘揚、著述「錦八手」拳術上做了一些工作。到了1994年出版的《中國武術人名辭典》上，寫爲「楊永北京人，14歲從趙鐵錚練錦八手拳術」，才算寫明白了。

趙鐵錚老師，北京人，自幼在京都學武，14歲赴滄州與劉鏡遠前輩習「六合門」拳術。18歲出師，曾擔任過一劉姓知府的帶刀護衛和大軍閥孫傳芳的保鏢。孫傳芳被刺後，他回到北京，爲曹錕、段祺瑞時的空軍副司令兼參謀長的敖家供養數載，教授武學，並在蒙藏中學任過武術教師。後敖家勢敗，生活困窘，還在宋哲元29軍裡教過實戰刀法。日本入侵後，他坐吃山空，生活潦倒，加上性格倔強，最後竟把武學放在了地上，以賣藝爲生。整天間說拳論藝，講述技法，講講練練，直到暮年。

趙老師的整個一生都緊緊地和武術捆綁在了一起。又由於他的工作變動和遭遇，使他走遍寧、滬、江、浙一帶，往來於京、津之間，會過無數武術名家，見過多少武林高手，眞可謂見多識廣，學識淵博。加上他一生勤奮，練功不輟，不斷鑽研，苦心探討，所以，他的武學學理精深，功夫純熟獨到，多有眞知卓識，就是在武術器械上也有不少創新。但由於他自幼習武，知識水準不高，晚年生活潦倒，受諸多社

會條件限制，所以沒有留下半點文字材料，深爲遺憾。

　　1991 年我在《武術健身》雜誌第一、三期上發表的「錦八手」，只是根據我所學所練和在過去聆聽趙老師在賣藝說拳時、與助手劉玉麟比手論藝時、趙老師給我教拳講解時、在向老師請教閑談時留下的一些記憶，以自己的理解水準寫成的。意圖是把中國武術史、武術辭典所列「錦八手」這門拳術的空缺補起來，把趙老師的武學思想、武術理念、武術成果展現出來，把這一寶貴武學遺產、優秀拳種獻給武術界，獻給社會，獻給人民，並流傳後世。

　　許多年過去了，深感 1991 年所寫的內容是不夠，遂再次提筆寫成書稿。本來在 1997 年就擬出版，但仍怕不能很好地反映出趙老師的武學思想、武術成就、武術水準，不能展現出錦八手拳術的內涵和精髓，又經過反覆修改、充實加工，愼之又愼地拖了七八年，總算在今年完稿付梓了。就是這樣，由於自己水準所限，仍會有許多不足、不妥，甚至錯誤之處，望武林同仁、行家裡手，以至海外人士多予賜敎。

<div align="right">

楊　永

2004 年 4 月寫於武漢

</div>

劉海波序

楊永先生是我的老部下、老戰友。1949年南下後，我們同在中南軍政大學湖南分校教育科工作。當時，我是科長，他是幹事。雖然一起工作的時間並不算長，由於共同的革命理想和軍事共產主義生活，使我們建立了深厚的革命友情。

後來我調北京軍委政治學院工作，他調武漢中南軍大總校（後改爲高級步校）政治教研室任政治教員。從新中國成立初到「文革」前，楊永先生不論在文化教育或政治教育的崗位上，都表現出了他的蓬勃朝氣和革命熱情。由於工作成績突出，經常受到領導的表揚和獎勵。

楊永先生在1948年來解放區前，曾是南開大學中文系語言文字組四年級學生，專心致力於甲骨金文的研習。50年代初，他曾向組織上提出離開軍大，再去從事甲骨文的研究。當時組織上因爲工作需要，沒有批准他的要求。這樣他就犧牲了自己的專業，服從了革命的需要。

「文化大革命」中，他受到很大的衝擊和迫害，以致他不願意再做政治教育工作了。由於他自幼學習武術，於1975年主動要求到湖北省體委負責籌建武術隊工作，從此他就成了一個專業武術工作者。由於他的專注和執著，頗有成就。他是第一任湖北省武術隊領隊兼教練，湖北省武術隊從零點起步，迅速進入了全國武術隊的先進行列，多次受到

省體委授予「優秀教練員」的獎勵。他負責湖北省武術挖掘整理工作，被國家體委授予「先進集體」稱號，他本人也兩次被國家體委授予「先進個人」獎勵。他還寫出了《湖北武術史》，主編了《岳家拳》一書，整理了《武當太極拳》，校正了《武當純陽秘笈》。他還演了四部武打片。1995年被中國武協評選為「中華武林百傑」之一。

1976年，我們在北京又見了面，此後他每次來京必來看我。1996年他出版了《朱砂掌健身養生功》，送給了我一本。由於那時我身體尚好，沒有在意閱讀。1997年，我患腦梗塞後，他給我做了一個星期的保健按摩，又從「朱砂掌」中選出了「玉指梳頭」「敲山震海」等功法，要我練習。幾年來我一直堅持，收效甚好。他的錦八手拳曾在全國各地表演過，並寫入了《中國武術史》。最近他要把「錦八手」整理出版，要我作序。我對武術是個外行，無從下手，但我深知傳統武術對於健身、防身、修身，均發揮著良好的作用。楊永本身就是個明證。

他身體健康，為人直率坦誠，辦事認真負責，有毅力，肯用功，能吃苦。他一直堅信辯證唯物主義觀點，實事求是，不虛誇，重實際。我相信他這本書對於武術工作者和武術愛好者都會有一定的補益和啓迪。

2003 年 2 月
（劉海波先生原為《經濟日報》社第一任社長）

做明白人　練真功夫

——序《錦八手拳學》

康戈武

　　年前，忘年老友楊永先生來訪。幾年未見，年近八旬的他，依然身健步靈，神清目明，聲音洪亮。等不及我敬上茶水，楊老先生已從提包中取出準備交人民體育出版出版的《錦八手拳學》手稿，說起此番來京的目的。他一邊敘述此書的大要，一邊表演此拳的著法。在談到錦八手拳術的基本功法「八步連環如意步」時，他又起身演練，由三角步、上二步、再接三角步，八步剛滿緊接著一個彈踢腿，竟將室內的一個沙發椅子踢飛起來。

　　送別時，楊老留下手稿，囑爲之序。翻閱著這部圖文並茂的書稿，回想著他清晰的講解和敏捷的身手，語言與演示互襯，語言揭示出著法的要點，著法示範出語言的含義。「做明白人，練眞功夫」八個字躍然紙上。於是，以之爲題，寫成此文，祝賀《錦八手拳學》的出版。

　　「做明白人　練眞功夫」似是融景而出，實是楊老廣博的武術閱歷和對若干武術問題的眞知灼見，在筆者腦海中匯聚成的。

　　楊永先生生於 1926 年，北京房山人。幼年隨父習家傳朱砂掌功，並隨小學體育教師和河間郭先生練少林拳腿。少年時就讀於北京 4 中，拜從職業護衛和保鏢轉爲民間武師

的趙鐵錚先生爲師習練錦八手拳術。青年時在北大和南開攻讀大學學業，參加學生「北文劇藝社」和「虹光劇藝社」，出演《放下你的鞭子》中的賣藝人等需要武功基礎的角色。促使他在堅持習武的同時深入到北京天橋、西單、隆福寺等武術藝人活躍的場所，考究和練習民間武術藝人的「絕活」。中年後擔任湖北省武術協會副主席兼秘書長，並任省武術隊領隊兼教練員，在全國武術挖掘整理期間出任湖北省武術挖掘整理小組副組長，致力於武術行政管理和武術技術指導工作。年滿花甲後，楊老先生「離休」不離武，全身心地投入習武心得的總結和傳授活動。

年逾古稀後，楊老一邊繼續堅持練武，一邊整理文稿，撰寫現在讀者諸君讀著的這本《錦八手拳學》。而今，年交耄耋的楊老，仍然堅持練功習拳，還堅持做俯臥撐、手倒立等一般老年人無法完成的動作。

「實踐出真知」，楊老先生以長達數十年涉足家傳和師教、民間和國辦、傳統和現代諸多方面的武術實踐和閱歷爲基礎，成了武壇中對武術知之頗多、識之頗深，對擅長技藝能以身明示、以言明說、以文明析的明白人。

在筆者的記憶中，楊老先生對武術技藝進行明示、明說、明析的例子不少。謹按時間順序俯拾幾則，與諸君共賞。

1978年10月，全國武術比賽在湖南湘潭市舉行。楊永先生作爲特邀運動員在賽會上表演了錦八手拳術。他的表演，讓行家們從錦八手拳術簡捷的動作中看到了古樸的實戰拳法，從錦八手拳術連貫的著法中看到了不招不架的「滾打」技法，從錦八手拳術防打相輔、上下相成的架勢中看到

了中國拳法的整體特色。他的表演獲得了「特邀表演獎」。顯然，行家的觀感和大會的嘉獎，都是楊永先生將錦八手拳術的運動風格和技術特點通過身體運動展示得明明白白而贏得的。

1979 年 5 月，首次全國武術觀摩交流大會在南寧市舉辦。初次從民間武壇登上運動場、運動員多能表現出超常功力的硬功表演，引起了廣泛的關注和轟動。楊永先生面對魚龍混雜的表演，大都能道出其真偽，指出其功夫何在、技巧何在、訣竅何在。

舉一例來說，楊先生在談及單掌開磚或單掌開石這類項目時指出，在單掌擊磚（石）時，另一手不觸及被擊物，表現出來的就全是單掌的擊打功力。如果在借助另一手微提、疾拉被擊物的瞬間發力擊打磚（石），磚（石）就易被擊破。他認為，掌的擊打能力是武術技擊中常用的一種能力。練真功夫時，要用前一種方法進行練習。表演時，為了提高觀賞性，可以用後一種方法增加表演效果。顯然，楊先生是位明白功夫的人，也是位能將功夫說明白的人。

在楊先生看來，武諺所謂「功夫是真的，玩藝兒是假的」，很有道理。沒有一定的功夫，就表現不出相應的「玩藝兒」。他說，武術功法是武術運動的基礎。「朱砂掌」和「八步連環如意步」就是練好「錦八手拳術」的基本功法。

1988 年，楊永先生在《武術健身》雜誌上正式公開發表《朱砂掌》功法，並在有關機構的支持下在北京、湖北舉辦「朱砂掌功培訓班」。讀者不難從他的文章中看出朱砂掌功的要締，在於由抻筋拔骨、擰筋轉骨、螺旋滾動的形體鍛鍊，以及練氣、聚氣、運氣的意氣鍛鍊，開發人體潛力，增

強人身整勁。然後以鬆緊靈變、驚彈抖炸的方式將全身的整勁發出。擅長八卦掌、形意拳等多家拳學的北京周遵佛先生見而好之，推薦給弟子們學習。這位與楊先生素不相識的長者稱：「這是不可多得的好功法。」參加「朱砂掌功培訓班」的學員大多能在楊先生的指導下迅速掌握功法，獲得預期的鍛鍊效果。顯然，開卷有益的閱讀效果和立竿見影的教學效果，是楊先生寫的明白、教的明白的結果。

而今，楊先生自 1991 年在《武術健身》雜誌上連載介紹的《錦八手》，經十餘年反覆修改定名爲《錦八手拳學》付梓了。這本書同樣以寫的明白、教的明白爲特色。他在《怎樣練好錦八手》一節中寫道：「學練錦八手的一招一式，要明用法。這一式是幹什麼的，怎樣使用，爲什麼要這樣做，力點在哪兒，怎樣發力，全身如何配合，爲什麼全身要這樣？只有如此，才能弄清動作要領、才能練好。」楊先生這樣提示讀者，也以此爲要求撰寫成《錦八手拳學》。

總之，楊永先生是位眞練功夫的明白人。《錦八手拳學》包含著這位明白人明白的武術技理。我們可以按照明白人寫的這本明白書，明明白白地學會錦八手，練好錦八手，練得錦八手。同時，還可參循此理，舉一反三——做明白人，練眞功夫，教眞功夫。

2005 年元旦於北京

（康戈武先生爲中國武術研究院研究員，科研部部長）

門惠豐序

　　楊永先生和我是多年老友，過從甚密，交往頗深。1998 年在北京召開的「我的武術思想報告會」就是楊永主持召開的，他還和我一起籌畫辦個傳統武術培訓中心。

　　我們都是自小練武，拜過名師，下過苦工夫，搞過武術調研、挖掘整理工作，因此，接觸中國傳統武術的面既大且深，所以對中國傳統武術有著特殊的感情，有著較深的認識。為此，幾十年來一直為研究、探討、弘揚中國傳統武術文化而努力著、奮鬥著，可謂志同道合。

　　楊永先生的「錦八手拳術」係北京武術名師趙鐵錚所傳，趙老師年事已高，生活坎坷，新中國成立後不久就與世長辭了。在北京的老武術家和上了年紀的武術愛好者都知道他。過去教拳多是口傳身授，加之趙老師沒學識，所以沒有什麼著作問世。

　　楊永先生自 1941 年跟趙老師學拳後，無論在北京市立四中、北京大學、南開大學讀書時都練功甚勤，因此功底深厚，獲益匪淺。參加革命工作後仍熱愛武學，廣交師友，關注武術事業。1956 年結識了形意拳名家耿繼善之子耿霞光老先生。1975 年到湖北省體委籌建湖北省武術隊，並擔任第一任領隊兼教練，使湖北省武術隊從零點起步，迅速躍居全國武術隊的先進行列。從此他把後半生的精力全部投入到武術工作中，成為職業武術工作者。

他的錦八手拳術第一次表演是 1977 年在內蒙古臨河舉行的全國武術表演大會上，給與會者留下了深刻的印象。1978 年他作爲特邀運動員在湖南湘潭市舉行的全國武術表演大會上又做了表演，並與名拳家一起向大會做了拳種源流、特點、風格、拆手等介紹。此拳沒有花法，技擊性強，一拳一腿都講快速發力，要求去力不僵，回勁鬆軟。北京體育學院曾把此拳錄製成像，編入中國傳統武術教學參考材料中，受到所有觀者、專家、學者的好評。該拳被寫進《中國武術史》。

　　現在楊永先生年已七十有五，經過多年演練，苦心揣摩，尋師訪友，深入參悟，將此拳編寫成書，公諸於世。當今國家提倡傳統武術的研究推廣，此書堪謂應運而生。相信此書出版必會引起武術界的矚目和好評，必將成爲武術叢書百花園中的一朵奇葩。

<div align="center">2003 年 8 月</div>

<div align="center">（門惠豐先生爲北京體育大學武術系教授）</div>

龍德麟序

　　楊永原名楊維中。從 1945 年至今我們相識已 60 年。我們是在 1945 年夏考取北京大學文學院中國文學系時結識的，後來在地安門外東大街南鑼鼓第三宿舍內同住了一年，來往甚密。他那時晨起練武術，師從北京武術名家趙鐵錚老先生，晚上練書法，受教於北京書法名家丁文雋先生，眞、草、篆、隸皆通。1946 年到南開大學中文系又共同選讀了語言文字組。他是楊潛齋教授的入室弟子，上課之餘，多在楊潛齋教授家研習甲骨金文。

　　楊永與戲劇也有不解之緣。在北大時我們一起參加了北大文藝劇社，還一起到電臺上廣播過《茶花女》。在南大時我們同是進步社團「虹光劇藝社」的成員，在當時學生運動中他參加演出了許多進步戲，如《審判前夕》《和平頌》《一袋米》《三江好》《放下你的鞭子》《豬玀會議》等。《在放下你的鞭子》一劇中，有一場練武賣藝的戲，他打了一套拳，還表演了單掌開石，轟動了觀衆，並因此得了外號「鑿子」。

　　1948 年暑期後，虹光劇藝社更名爲「南大劇藝社」，他被選爲副社長。在演出大型多幕話劇中，他飾楊七，演出效果很好，展現出了他的表演才能。在高級步兵學校時還演過《雷雨》，飾周萍。到地方後在電影《武當》《皇家尼姑》《東北義勇軍》《還劍奇情》等多部影片中亮相。

但是，世事難料，在他坎坷一生的道路上，既捨棄了他酷愛的語言文字專業，也沒有從事他興趣盎然的演員行當，而是在我軍高級軍事院校長期任政治教員工作。我們知道，在政治課堂上立功不是件容易事，他卻能多次立功受獎。不幸，在「文革」大災難中受到冤枉和迫害，又離開部隊，到湖北省體委籌建武術隊，任第一任領隊、書記兼教練，從此便開始了新的武術生涯。

　　往事如煙。我們都已進入耄耋之年，但楊永不老，精力充沛，身體健壯，有如壯年。當年我們在一起時，堪稱知己，情同手足。我知道他的曾祖乃清廷御醫，晚年退隱楊付馬莊村（今屬北京房山區）懸壺濟世，善朱砂掌功，身體矯健，步履快速。有錢人家請去看病，多用轎來接，老人不乘轎，徒步前往，卻先轎夫而至，看完病在歸途上方與轎夫相遇，因此有「旋風楊」之稱。此功世代相傳，楊永從 6 歲時便開始學習少林拳和「朱砂掌功」，及長，又師從趙鐵錚先生學習「錦八手拳」。「朱砂掌功」是密不外傳的功法，「錦八手拳」則是碩果僅存的傳人了。

　　現在楊永摒棄世俗觀念，將他的功法、拳術全都整理成書，公諸於世，流傳後人，不但一般人學習有強身健體之功效，專業人士更可作為實用之教材，真可謂一大盛舉。在新書付梓之際，特寫此文以志之。

<div style="text-align:center">

凌風八旬寫於京都故邸

2003 年 8 月

（龍德麟先生原為鞍山市職工大學副校長）

</div>

林鑫海序

在武術界的同志們迫切希望多讀到一些傳統武術新書的時候，楊永先生新著《錦八手拳學》付梓面世了。

「錦八手」屬於南北派傳統拳種，現在擅長此拳法者甚少，我幸從 80 年代初就隨同本書作者一道參與湖北全省的武術挖掘整理工作，常見其晨練不輟。此拳法特點既成套路，又是散手，內練精氣，外重勢法，簡捷明快，暗含玄機，樸實無華，實效性強，1986 年曾作爲湖北省武術挖掘成果之一，參加了在北京故宮東朝房舉行的全國武術挖整成果匯展，引起了北京武術界人士的注目。

說來有趣，時值我當班講解，一位參觀者楊君好奇地問：「你們湖北也有練『錦八手』的嗎？現在北京都難得一見。」顯然楊君頗精此拳，且是專爲尋道訪友而來，經交談得知，參觀者與本書作者皆出自武術名家趙鐵錚門下，由是他們幾位素昧平生的傳承者得到了溝通與交流。

要將一門優秀傳統拳種整理撰寫成書是有一定難度的，最難者莫過於許多老拳師由於年事已高，精力與編寫能力不濟，雖然身懷精功絕技，卻難以將一生之成就編撰成書以流傳後世；另一方面，這種技理性很強而又精義內蘊的拳技之學，實難以由「武人之口，文人之筆」精闢透徹地將其學理較準確地表達出來，而這一點正是武術書籍含金量之所在。至於當今武術廣告語言中常見的所謂「某某門多少代衣鉢傳

人或掌門人」一類的宣傳，這對於武技之學是沒有任何實質意義的。

　　楊永先生幼年嗜武，堅持研練數十年如一日，現已年逾古稀，仍然文思敏捷、精力充沛、身體健如壯年，又得力於南開大學的文修功底，親筆撰成專著，圖文並茂，勢順理達，論述精詳，嘉惠後學，堪稱武術專著百花園中又一奇葩。作爲武術研究愛好者，僅以小序賀之。

<div align="center">

2003 年 12 月於武昌

（林鑫海先生爲湖北省著名老拳師）

</div>

楊寶生序

　　吾與楊永先生結識於白雲黃鶴之鄉，求學執鞭於江南之時，緣敬業同一，故多所往還，切磋探討武學技藝，是以獲益良多，遂成摯友。楊君於「文革」後轉業於湖北省體委，領導武術隊盡心竭力，修列目之前未。主持挖掘整理求諸於野，武當有拳功在不捨，三楚武林人士皆能道之。

　　錦八手拳法乃其專擅之技藝也。此拳勢簡練實用，手腳並發，論勁力冷彈脆快，又兼施發鷙，以氣催力，實風格獨具之拳法也。欣聞出版在即，誠興滅繼絕之舉，是為之賀並序。

　　　　　　西安體院楊寶生於癸未立秋
　　　　　（楊寶生先生為西安體育學院副教授）

作者簡歷

　　我的學名楊維中，北京市人，1926年4月生於北京市房山區楊付馬莊村。祖輩係鑲黃旗。曾祖父是清廷御醫。晚年退居鄉里，開設「益壯堂」，懸壺濟世。善「朱砂掌功」，身體康健，步履快速，故有「旋風楊」之稱。

　　我幼年隨父習家傳「朱砂掌功」，並與二弟楊維和同從郭師爺（河間人）練少林小神拳、二虎拳、刀、棍等。1937年冬移居北京城內前圓恩寺胡同、棉花胡同，考入北京寬街懷幼小學讀高小一年級。體育老師姓陳，善武術，曾派我代表學校參加北平市東城區武術表演大會表演刀術。後遷居西城西單口袋胡同，於是到西四西什庫天主教堂東邊劉蘭塑胡同的盛新小學讀六年級。畢業後，考入輔仁大學附中讀初中，又跟學校的武術老師學過長拳。我國足球名人李鳳樓是體育老師，帶我們踢足球，所以對足球發生興趣。音樂老師是李煥之，教我們學唱許多進步歌曲。1942年考入北京市立四中讀高中，拜北京武林高師趙鐵錚學練「錦八手」拳術。與北京著名書法家、《書法精論》《書法通論》著者丁文雋先生學書法。跟北平師範大學西文系主任趙麗蓮教授學英語。還在當時「華北新報」日語班讀日文。

　　1945年考入北京大學中文系，得以聆聽周作人、趙蔭棠、曾昭倫等教授講課。1946年到天津南開大學中文系，有李廣田、張清常、邢慶蘭等教授講課。我選讀語言文字

組，得楊濟齋教授青睞，與之研習甲骨金文。由此得讀郭沫若、翦伯贊先生古代社會史等，逐步樹立了唯物史觀。遂接受了共產黨的宣傳教育，積極參加當時的進步學生運動。

由於自幼喜愛戲劇，在北大時就參加過「北文劇藝社」，這時加入了「虹光劇藝社」，演出了許多活報劇，如《審判前夕》《三江好》《一袋米》《和平頌》《豬邏會議》等，在《放下你的鞭子》劇中飾演賣藝人，打了「錦八手」拳，表演了單掌開石。在大型話劇《夜店》中扮演楊七，並任「南開大學劇藝社」副社長。

1948 年秋，得知國民黨要逮捕進步社團負責人，我地下黨輸送我到了華北解放區，在正定華北大學學習。因表現進步積極，被選為 21 班和區隊（一個區隊有四個班，共約 500 學員）學生會主席。1949 年 3 月，「四野」唐凱來「華大」動員幹部南下，我提出搞電影工作，但班助理左彤說現在沒有電影廠，加上我對班主任林陽有些看法，遂表示到部隊也可以，認為反正演工農兵形象，先體驗一下軍隊生活吧。就這樣到了「四野」南下工作團，被任命為三分團一大隊五中隊副區隊長。南下到開封時開始分配工作，我被分到中南軍政大學。我這時已知道了軍隊不會照顧個人的專業和愛好，遂向中隊楊教導員提出不到軍隊，故此沒到「軍大」，而是隨因傷致殘復員的楊教導員到了武漢。

這時，南下工作團政治部主任陶鑄在對南下幹部講話時強調，國土還沒有完全解放，幹部們不要提個人要求，要服從組織分配，我的個人想法也就不敢提出了。後又隨建制到了湖南長沙中南軍政大學湖南分校，分配到一總隊三大隊任教育幹事。因工作積極負責，常受到表揚。1950 年初全國

大陸基本解放，我還未提出去搞文藝，僅要求從事甲骨、金文專業，卻受到「我中隊思想不穩固、名利思想」的批判，我只好把從藝的願望長久地埋藏於心底。我後來到學校政治部教育科、訓練部政治系工作。

1951年調到第一高級步校學習，被留在高級步校政治部任政治教員、做政治工作。雖然這時內心還是十分渴望能搞文藝工作，但一直不能如願，就是這樣仍積極努力工作，並多次立功受獎，曾獲漢口高級步校「標兵」稱號。由於喜愛文藝，積極參加學校的業餘文藝活動，在演出大型話劇《雷雨》中飾周萍。並是高級步校足球代表隊的主力隊員。這時對武術仍酷愛著，時常活動活動。

1955年由戰友張引之介紹，得識形意拳家耿霞光先生，並多有往來。1958年大比武時，濟南軍區尖子班來高級步校表演，我曾和他們交流探討過技擊格鬥等問題。1966年「文化大革命」開始了，沒想到竟受到極大的冤枉和迫害。1969年高級步校撤銷，1970年，我竟被以歷史上莫須有的罪名清除出黨，降級復員農村，直到1974年才還我以清白，恢復了黨籍和原來的行政級別。我於1974年底轉業地方，再也不願繼續搞政治工作了。這時文藝界「四人幫」的陰魂未散，我從此打消了進文藝界的念頭。得知湖北省體委要建武術隊，因自幼習武，拜過名師，有功底，也有興趣，遂到湖北省體委籌建武術隊，任第一任領隊、支書、教練。負責找教練、選隊員，湖北省武術隊在幾年時間內從零點起步，迅速進入全國武術隊的先進行列。多名運動員獲得全國冠軍，我也多次榮獲嘉獎，評爲「優秀教練員」。

1977年，我作爲領隊帶領隊員參加在內蒙古臨河舉行

的全國武術表演大會。大會結束時，不少教練員、裁判員、老拳師下場表演，我表演了「錦八手拳」，受到好評。1978 年我被特邀參加了在湖南湘潭舉行的全國武術表演大會，再次表演了「錦八手」。國家體委武術處李天驥同志叫我在大會上與沙國政、一位練五祖拳的福建老拳師，向大會做了拳術源流、特點、技擊方法的介紹。武術處處長毛伯浩在小結時說：「今天我看到了什麼是『不招不架就是一下』的打法。」我獲得了「特邀表演獎」。此後習雲太教授把「錦八手」拳術寫入《中國武術史》。

1980 年北京體育學院對「錦八手」拳錄了像，編入學院傳統武術專輯中。我在南京、天津、河南、武漢、廣州、太原、武當山、海南島等地做過多次表演，並在秦皇島、福建、景德鎮、武漢、安慶、北京等地傳授了此拳。1991 年《武術健身》雜誌第一期、第三期上登載了「錦八手拳」的理論、功法、練法、拆手等。

1980 年，我和武漢體院貝嘉德教授倡導成立了湖北省暨武漢市氣功學會。我曾任副理事長、代理理事長。1981 年發表了《武術掌功與氣》（副標題為「簡介鐵砂掌與朱砂掌」）一文，公開了朱砂掌「虎部」5 個動作和鐵砂掌 4 個動作，主要目的是講述、闡發、弘揚武術與氣的關係，1982 年被轉載於《武林》第 4 期和《氣功與科學》第 2 期上，受到了武術界和氣功界的矚目。同年我在《武林》第 10 期上，發表了《楊永教練答讀者問》，講述了我不贊成練鐵砂掌，提倡練朱砂掌的觀點。1986 年在國家體委召開的「全國健身養生史座談會」上，我表演了朱砂掌的「虎部」「龍部」10 個動作，並在《武術健身》雜誌上進一步

闡述了朱砂掌功的健身價值和在武術中的重要作用。其實朱砂掌功本身就是武術內家的祕傳上乘功法，堪稱武林絕學。

　　1980年全國武術協會成立，我當選為中國武協委員、學術委員會委員。1980年湖北省成立武術協會，我任副主席兼祕書長。1982年全國武術挖掘整理工作開始，我負責湖北省武術挖掘整理工作，全組曾獲國家體委頒發的「先進集體」獎，我也曾兩次被國家體委授予「先進個人」獎。1984年寫了《武當拳法初探》，第一次批駁了「武當無拳論」，用科學的觀點、翔實的材料，肯定了武當有拳，提交給國家體委武術挖整組，還在1987年由國家體委武術研究院和《武魂》雜誌社共同召開的第一次武術理論研討會上宣讀了此文。我還主編了《岳家拳》，整理了《武當太極拳》，擔任《湖北武術史》的副主編、撰稿人。此外在《武魂》《武林》《武當》《武術健身》《中華武術》等雜誌上發表過多篇論文。並擔任過多次全國武術比賽大會裁判員和湖北省武術比賽總裁判長，以及全國武術比賽大會副總裁、仲裁等，是國家榮譽武術裁判。曾被聘為許多武術研究會顧問、武術館校名譽校長和總教練等。

　　1984年促使「武當拳法研究會」成立，曾任副會長。受中央文化部委託，由湖北電影製片廠攝製的電影紀錄片《武當拳》我是惟一顧問。此片譯成八種語言，與140多個國家和地區做了交流，獲1988年中國國際武術節「武術貢獻獎」。曾在《武當》《皇家尼姑》《東北義勇軍》《還劍奇情》等電影、電視劇中扮演角色。我曾任中國民間中醫藥研究開發協會理事及傳統氣功研究中心主任。1989年離休。1995年被中國武術協會評為「中華武林百傑」。

目　錄

第一章
錦八手拳術的源流和師承

　　錦八手拳術為北京趙鐵錚老師所傳。趙老師，蒙古族人。1.80 公尺的個子，一雙碧眼，身材魁梧，儀表堂堂，彬彬有禮。趙老師自幼習武，14 歲赴河北滄州向前輩劉鏡遠學「六合門」拳術，18 歲出師，曾為一劉姓知府當帶刀護衛，後為大軍閥孫傳芳的保鏢。

　　孫傳芳被刺後回到北京，被當時曹錕、段祺瑞的空軍副司令兼參謀長的敖家供養數載，所以敖石朋、敖石鴻等都是趙老師的徒弟。敖石朋的父親曾任北京蒙藏中學校長，趙老師在蒙藏中學任過武術教師。北洋軍政府倒臺，敖家勢敗，趙老師的生活陷入了困窘。趙老師還曾教授過宋哲元部 29 軍的實用刀法。日本入侵後，坐吃山空，生活潦倒，加上性格倔強，遂把武藝擺在地上，以賣藝謀生。

　　大家知道，在北京賣藝是有地頭蛇的，不拜見他們是不行的。可是趙老師硬在北京的天橋、西單商場、護國寺、隆福寺多處說拳賣藝，地頭蛇們知道趙老師的根底，又見其正氣凜然，功夫非凡，所以沒人招惹。

　　三皇炮捶老人董英俊先生曾親口對我說過：「趙老師的東西不錯。」北京太極拳名家劉晚蒼先生知我是趙鐵錚

老師的學生，格外親熱。他還把親手畫的一幅山水畫送給了我。在北京的老住戶中，只要是現在年齡在 80 歲左右的老拳師、武術愛好者，都會知道趙鐵錚老師的。

我的大師兄是個雲遊僧，練過許多拳種，他到北京居住數載，經過多方了解、訪問，最終拜在趙老師門下，學練「錦八手拳」。1943 年，他在北平中國佛學院進修時我曾多次見過他，還請我吃過齋飯，和我說過手。後來他雲遊到錦州，在那裡的寺廟當了住持，教了不少學生，如錦州師範大學的解寶勤、王寶良、王寶鑫等。

北京的敖石朋、敖石鴻、李永琮、李永良是在 30 年代末拜的師。我和二弟楊維和 1941 年學拳，1942 年和孫邦基一起拜的師。在這期間還有趙長海、楊玉海的兄長。後來楊玉海、唐學中等也都受過趙老師的指點和傳授。所以，錦八手拳是由北京老武術家趙鐵錚老師傳出來的。趙老師於 1955 年去世。享年約 75 歲。

我的恩師——趙鐵錚

「天橋把式光說不練」，這話早已被廣大群眾所否定。在舊社會，賣藝的歸下九流，生活貧困，日無飽食，在天橋設場賣藝，兩三個人一練大半天，當然不能同現在武術表演一樣，一個項目接著一個項目地練下去，總要喘口氣，講講練練、練練說說。要說走江湖的、擺場子的有本事、有真功夫的還真不少。在那時，沒點能耐的在天橋還開不了場子。

例如，過去在天橋摔跤的沈三、寶三，在西單商場摔

跤的熊德山，就連現在摔中國跤的行家們都將他們譽為一絕、一代宗師。在天橋練雜技的「飛飛飛」，曾是新中國成立後我國第一個訪蘇文藝代表團的成員。胡老道也是設場練武的，但在老北京人中都知道他腰腿柔軟，不知發力，鮮知技擊，可他也是這個訪蘇代表團的一員。而在北京賣藝二十來年的，經常在天橋、西單商場、隆福寺、護國寺設場的趙鐵錚老師，近幾十年來都從未被人提起過。

趙老師在天橋和沈三、寶三為鄰賣藝，在西單商場和熊德山更是好友，經常為他「幫場」摔跤。和趙老師一起搭伙賣藝的劉玉麟，解放後還在什剎海教過武術，後來不知下落。趙老師高大魁梧，一雙碧眼，一口北京語音。六十多歲了，每天傳藝時連講帶練、連說帶比畫，幹事特別認真。

趙老師賣藝有幾個特點：

一是傳授功法。在趙老師的攤子地上總有著 8 個圓圈，排列整齊，距離適度，練習時，配合拳法踏圈變換步法，這就是他所傳的「錦八手」門的基本功法——「八步如意步」。透過練習這個功法，可以化僵為綿，全身協調，進退靈活，左右變換，虛實交替，陰陽更易，指上打下，指下打上，指左打右，指右打左，一式數招，招招相扣。他每天總是要給觀眾講解「八步如意步」的奧妙、內涵和變化、機理。

二是說手。他放在地上（即擺藝攤），不是只練套路，在演練前總是要說手的，也就是講用法。趙老師的拳械動作都是和技擊、實用聯繫在一起的。他和搭伙結伴賣藝的劉玉麟，在演練套路之前總是你進一招我還一招，你

破一招我再變一招，招招相扣、步步緊逼，死中求生，活裡過死。毫釐分寸之間，頓現另外天地。由於劉玉麟功底、學識、技藝稍遜於趙老師，所以常常被趙老師逼得無法進退解脫。

三是他演練的套路樸實無華，著重實用。如他老人家的錦八手拳術，一招一式，左右兼操，方法奇妙，招中富招，腿法較多，步法敏捷，剛柔相濟，勁力沉厚，力點準確。雖然他年已六旬，一套拳打下來，氣不上湧，面不改色，誠非易事。他的「天柱劍」亦均為實用動作。我在全國武術觀摩交流大會上曾表演過這套劍術。他練的槍名「小九槍」，動作有崩、攔、挑、刺、劈、搬等，沒有舞花等花活。

四是器械奇特，用法超群。比如「荷葉鑔」，直到現在，全國舉行過十多年的「傳統武術觀摩交流大會」，一直沒見人使用過。它形似兩把短鑔，如古畫中漢鍾離的芭蕉扇。長約 45 公分，寬約 30 公分，上下左右邊沿均內凹，扇中上方有兩個孔，如人眼大小，在護身使用中，人眼正好可以從孔中看到對方；柄上有護手。動作有劈、砍、鑔、戳、撩、拍、抹、擋等。

還有轉把劍，前方是一支劍，比一般劍稍長、稍寬、稍厚，劍把後邊有個活把，有護手，如同現在用的鐵銑後邊的橫握把手。左手握柄，右手握帶護手的柄，帶護手的柄與劍身直聯，手一轉動，帶動劍身轉動。記得有一次，趙老師用劍直刺劉玉麟頭部，劉玉麟身微側就用手中雙鈎去鎖，趙老師說這鎖不住，我用劍一瓦（即旋劍一操）就把你的鈎交待了。

再有就是鐗。近兩年在「全國武術觀摩交流大會」上才看到有人使用這個器械。它是兩頭有刃的刀，中間有一橫木，手握中間橫木。練起來可單手掄劈，也可雙手左右捅出，也可兩手握住橫木抹斬。據趙老師說，這主要是在水中用的器械，可減少水的阻力，使用起來特滑溜。

他老人家使用槍，在形制上也與眾不同，這種槍刺出去，當對方閃躲時使用搬槍，如同一把刀一樣向對方砍去或抹去，有著特殊的威力。

還有樸刀，也就是雙手使用的長柄單刀。近年來有人上場表演叫「苗刀」，這種刀兩手捉把，提、拉、斬、劈，砍殺有力，異常凶猛，非常實用。

趙老師在教徒中，不僅要求徒弟刻苦練功，強調冬練三九，夏練三伏，練好扎實的基本功，對每招每式反覆操練，而且非常重視武德的教育。他教育徒弟練武是為了健身防身，要有正義感，不能胡作非為。要求徒弟要求實、要誠實、待人以誠，不能胡吹亂捧，弄虛作假，再有就是不能貪。他雖然生活很艱苦，就靠在天橋賣藝所得糊口度日，但在飲食上又不能過於稀薄，因為一天練功獻藝要付出極大的消耗，肚裡沒有點實貨還真不好對付，因此，在生活上除求一飽外，其他方面較之他人更為低下。即使是這樣，可徒弟們和他學武，他從不向徒弟們伸手要錢。

新中國成立後，趙老師年事已高，不能再賣藝了。一兒一女均參加革命工作，徒弟們各奔東西。師母身體不好，已經離開人世。趙老師於1955年與世長辭，終年75歲。

（此文原載於《武術健身》雜誌1989年第4期）

師兄敖石朋致楊永的兩封信

信件一

永兄：咱們是一師之徒，今後多親近。

我於 30 年代末在北京地安門外路西合義齋飯館拜師，同時有佟文泉、李永良、李永琮、張若易。在我前有丁秋谷，是二師兄，大師兄我沒見過。趙師的把兄弟有洪連順（形意）、馮慶海（形意）。我見過他們過招說手，洪、馮功力大，趙師機智應變，多占上風。其拳、三節棍、小九槍（劈、搬、崩、離、戰、點、吊、轉、抽）均為絕活兒，並以此賣藝維生。抗戰前曾任二十九軍大刀隊教官或隊長？大刀即雙手帶。

趙師一女一子，子名秋生，曾參軍。趙師妹我於 70 年代曾去過她家一次，已婚，生活一般。回想趙老師一生，高風亮節，品德極好，待人接物，彬彬有禮，尤其對勞苦大眾之風格態度，我至今難忘。

現在，與我同堂學藝者，丁秋谷抗戰時南下，李氏弟兄已做古人，佟文泉情況不清。我年 78 歲，1983 年在天津外貿機械進出公司離休後，現在天津市體育科研所研究醫療體育。錦八手早已不練了，實愧對恩師教誨，只記得當年老師叫我們每人「旋」（鏇）一對兩頭尖的木頭棒，防身自衛很方便，我和李永琮都用過，他打流氓，我打群架，很靈。

現在您積極弘揚趙師之拳，不遺餘力，使我感愧無已，希望多多賜教，倘能相見，必從頭跟您學練。此亦人

生一樂也。專此敬復。我於12月8日晚見信，今早6時半復信。賜復。

敬禮！

<div style="text-align: right">

1992.12.9

敖石朋（敖碩鵬）

</div>

信件二

楊永師弟：

天津一見雖然幾天，但給我留下極深刻的好印象。你是人好、心好、義重、拳好、氣功好，稱你為「五好」的關鍵在氣功好，因為要有偽劣氣功就壞了，萬想不到你的氣功與拳功相互為根、混然一氣。不勝敬佩之至。

別後與二弟碩鴻問老師的情況，他說了一點：人很實際。他和一拳術名人比武，用腿連勝二次，那人的弟子們要上，被那人攔住說：「咱們輸了。」

洪品珍（李永琮的妻子，是洪連順先生的女兒）當時住在姚宗熊家。我準備給她去信問趙老師的情況。

近好，一切順利！

<div style="text-align: right">

敖石朋

1994.4.23

</div>

第二章
錦八手拳名釋義

趙老師曾講過,「錦」同「緊」。對外言「錦」,對內言「緊」。

其所以稱「錦八手」,寓意此拳蘊含著中國傳統文化的精義,繼承了我國傳統武學之精要,融入了內外家拳學之精髓,集聚了許多優秀拳種之精粹,是經過實踐篩選出來的武學精品,故言「錦」。

之所以叫「錦八手」,《易經‧繫辭上傳》曰:「易有太極,是生兩儀,兩儀生四象,四象生八卦,八卦定吉區,吉凶生大業。」根據中國傳統文化認識宇宙萬物變化的思想模式,兩儀即陰陽,陰和陽是推演宇宙萬物變易的根本。《繫辭上傳》曰:「一陰一陽之謂道,繼之者善也,成之者性也。」八卦是一切事物變化的基礎,即乾、兌、離、震、巽、坎、艮、坤。故又曰:「八卦而小成,引而伸之,觸類而長之,天下之能事畢矣。」是故「剛柔相摩,八卦相蕩」而變化無窮。錦八手拳取之「八」,故名「錦八手」。這是從哲理方面講的。

從拳學來講,錦八手發揮作用的有頭、腰、肩、肘、手、胯、膝、腳八個部位。從方位來講有四正四隅,四面

八方。該拳步位多變，善克八面來敵，應對上下、前後、左右、斜側之手。從打法來講，踢、打、摔、拿、採、捋、肘、靠，拳是八趟，其內涵外象無處不是陰陽，體現著八卦的變易。如其內則是呼吸、動靜、鬆緊、沉浮，其外則是剛柔、虛實、吞吐、開合。

此八趟勢法均為基本執法，八八六十四，拳勢有六十四勢。一勢變多勢，變化無窮。從功法上講，朱砂掌功十個動作，其內涵是陰陽轉結，螺旋纏絲，太極渾圓，力爭八極。「八步連環如意步」也遵循、應和著八卦哲理，體現著陰陽八卦的變易。

善於理解和運用這種哲學思想和辯證法則，則能很好地提高武術的內涵和質量，發揮武技的效能和作用，無論在健身、防身、修身還是表演方面，都能取得很好的效果。

「錦八手拳」的實質是技法簡捷，急應善變，隨機就勢，快速進擊，手中有手，勢中寓勢，連環套月，步步緊逼，出手發力冷急脆快，驚彈抖炸，電閃雷鳴，故又稱其為「緊八手」。

第三章
錦八手拳術的特點

　　中國傳統武術歷史悠久，門派繁多，它們除了有著共同的武術內涵和特點外，由於各自形成的時間不同，拳師的指導思想、學識素養不同，流傳的地域不同，個人的體質條件不同，以及經驗、知識、技藝水準的差異，從而形成了不同拳種、不同流派的不同特點。

　　錦八手拳術的主要特點：

一、樸實無華，講求實用

　　從武術的產生、形成、發展過程中可以清楚地看到，武術的主要本質就是技擊。我曾在《武魂》雜誌 1986 年第 2 期上寫過「釋武字」一文。武乃止戈為武，從甲骨金文中可清楚地看到是人荷戈出征、動武爭戰之意。

　　古代對武術也講「武藝」。明戚繼光《紀效新書》卷 4 有「凡武藝，不是當應官府的公事，是你來當兵防身立功、殺賊救命本身上貼骨的勾當。你武藝高，就殺了賊，賊如何又會殺你！你武藝不如他，他決殺了你。若不學武藝，是不要性命的呆子」。

明清時也有將武藝稱作「把勢」的，把練武術的稱作「練把勢」，把會武術的叫「會把勢」。關於「把勢」一詞，明・唐順之在《武編》中講：「拳有勢者，所以為變化也。橫斜側面起立走伏皆有牆戶，可以守，可以攻，故謂之勢。拳有定勢，而用時則無定勢。然當其用也，變無定勢而實不失勢，故謂之把勢。」從其內涵實質與字面解釋上，均可清晰地看出，武術主要是攻守技擊之術。

　　到了民國時稱為「國術」，意為中國獨有的傳統文化，是中國人的技擊術。新中國成立後又統稱武術。所以，從武術的形成發展來看，主要是強身健體、攻防格殺技擊的技藝。武術的實用性主要指的就是武術的健身和技擊實用。

　　武術在長期的發展傳承中，特別是近幾百年來，形成了兩種發展趨向，一派重實用，一派重表演。

　　明代戚繼光時就講到：「凡比較武藝，務要俱照示學習實敵本事，真可對搏打者，不許仍學習花槍等法，徒支虛架以圖人前美觀。」看來那時就有人在練習「圖美觀」的花拳繡腿了。以後為了表演，賣藝者更發展了這一方面，編了不少表演套路，加上了跟頭，塑造了一些造型動作。而另一方面的發展則著眼於實用、強身健體、技擊格鬥。在還未使用熱兵器之前，如何用拳腳及冷兵器戰勝對方，例如作戰、對搏、保鏢、護院等，這些都來不得半點兒虛假，所以，將著眼點放在了強身和技擊實用上。

　　在當今武術中，有的人較多著眼於表演，強調向高難度發展，吸收了不少戲劇、舞蹈、雜技方面的東西，這些年來更甚之。這就使中國傳統文化內涵少了，武術中的攻

防意識少了，攻防內容少了，不少運動員還練出了傷病，還有的不很好地學習、研究、繼承傳統武術在實戰搏擊中的有用內涵和珍貴技法，而另起爐灶，從打沙袋、摔皮人、對搏開始，到臺上記點數分勝負，雖然下的工夫不小，但散打水準提高不快。

已故形意拳家李文彬先生說過：「功夫是功夫，技藝是技藝，功夫大不等於技藝高，功夫和技藝是兩碼事。要想真有所得，還得排除一切意識的干擾，不能固執己學，不悟其他。要以客觀的科學態度，謙虛又刻苦的鑽研精神，從前人給我們保留下來的不同技術動作和理論中，去比較選擇，以吸取這寶貴遺產的精華。」

這是當今武術界人士都應該思考的問題，一定要在繼承中求發展，在實踐中去提高。還必須提及的，就是有的人懷著不可告人的目的，利用人們學武可以防身禦敵的心理要求和對社會武術了解不夠的弱點，竟胡亂吹噓什麼「我的拳可在數里之外，一動意念就能把敵人打倒」「幾十個小時就能學好自衛術」「雷掌一出世難敵」，還有的說，「學我的絕學、拜我為師需交數千元、上萬元」等等。奇怪的是竟有人上當。

我自幼生長於京城，學功練武，大學期間又在平津讀書，拜過名師，見過名家，參加革命後在部隊度過了前半生，宣講哲學、馬列主義，後半生從事武術專業工作，又從事了十多年武術挖掘整理工作，見過多少名人，造訪過多少隱士，結交了多少江湖朋友，了解了多少藥功、托門、醒活的底細。就是在我參加的歷次全國武術挖掘整理工作會議上，也未能發現什麼超人，像上面所說的大本

領。當年八國聯軍攻占北京，義和團中多少武術名家死於非命。哪裡有什麼價值數千元、上萬元的「絕學」，「幾十個小時能練好的大本領」「全無敵」呢？奉勸一些青少年，切莫為一些虛假廣告所誘惑而上當受騙。

錦八手拳是建立在科學基礎之上的，它依據人體構造、生理本能和力學原理，結合中國傳統文化和中醫知識，學習武學先輩的技能，吸收優秀拳種的精粹，經過篩選，由實用的勢法和動作組成，拳術中沒有花法，也沒有跟頭、旋子，連掃」腿都沒有。

錦八手拳要經過艱苦學習鍛鍊，才能掌握運用。既沒有那麼神奇，也不可能一蹴而就。這一特點是從武術的本質和作用上提出的。

二、踢打摔拿，技法全面

錦八手拳術是中國傳統的技擊術。中國武術是中華民族在自己的歷史長河中，為了生存、發展、禦敵戰鬥而學習、積累、研究、總結出的技擊術，為中國所獨有，所以曾被稱為國術。

人們深刻地認識到，在生死拼搏中該怎麼打就怎麼打，只要能制伏對方就行，所以其技擊手段多樣，方法豐富。它既不像西方的拳擊那樣只用拳，也不同於跆拳道只用腿，而是手腳並用，講求踢、打、摔、拿，肩、肘、胯、膝都能進擊的打法。這是中國傳統武術在長期發展過程中積累起來的寶貴財富，是歷代拳師總結出的成果。

明代戚繼光在《紀效新書》中就講到：「古今拳家，

宋太祖有三十二勢長拳，又有六步拳、猴拳、圖拳，名勢各有所稱，而實大同小異。至今之溫家七十二行拳、三十六合鎖、二十四棄探馬、八閃翻、十二短，此亦善之善者也。呂紅八下雖剛，未及綿張短打。山東李半天之腿、鷹爪王之拿、千跌張之跌、張伯敬之打、少林寺之棍，與青田棍法相兼，楊氏槍法與巴子拳棍，皆今之有名者。雖各有所長，然傳有上而無下，有下而無上，就可取勝於人。此不過偏於一隅，若以各家拳法兼而習之，正如常山蛇陣法，擊首則尾應，擊尾則首應，擊其身而首尾相應，此謂上下周全，無有不勝。」那時戚繼光就提出了「兼而習之」的觀點。他還講過：「博記廣學，多算而勝。」

在我國傳統武術拳種中，確實也曾存在著多拳而少腿或多腿而少拳的情況。很多武術前輩也曾注意著力彌補、解決這一問題。所以有「戳腳加劈掛，神鬼都害怕」的實踐與說法。錦八手拳也正是這樣一個吸收了先輩們的實戰精粹、兼而習之、手腳並用、技法全面的一個拳種。

習雲太教授介紹錦八手拳時說：其特點是一拳一腿，都講快速發力……《中國武術大辭典》介紹說：多腿法，重拳法……其實還不僅如此，錦八手拳還很重視頭、肩、肘、膝、胯的使用。在該拳 64 勢中拳打腳踢動作固然較多，但摔、拿的動作也不少。如第二趟的第一勢「猛虎回身入洞」，就是挑領的摔法。又如截肘蹬腿就是「兔子蹬鷹」的動作。無怪乎趙老師當年說過「摔法就在八趟拳中」。

三皇炮捶已故老拳師董英俊曾親口對我講過：「當年在天橋時，寶三說話走了嘴，趙老師跳進場內穿上跤衣

說，我用拳腳打你，我就不是練武術的。」我們知道，蒙藏中學的學生，大都是摔跤能手，趙老師若摔跤不行，能在蒙藏中學站得住腳嗎？

又如「印落潭溪」，本身就是個拿法，「雙捶肘」也可視為擒拿動作。還有肩打、靠山、撞肘、提膝、刁腕、翻天印、反臂捶、滾打、斜身跺子、鬼扯鑽、穿、踏等動作。可以看出，錦八手拳雖然只有 64 勢，而內容是豐富的，打法是多樣的。故而說，「踢打摔拿，技法全面」，是從武術的技擊手段內容上提出的。

三、鬆緊結合，剛柔相濟

《易·繫辭上傳》曰：「一陰一陽之謂道，繼之者善也，成之者性也。」《繫辭下傳》又有「剛柔相推，變在其中矣」。《素問》：「陰陽者，天地之道也，萬物之綱紀，變化之父母，生殺之本始，神明之府也。」有云：「文武之道，一張一弛。」陰與陽是對立統一法則，武術不論從理論、練功到應用都與陰陽有著本質上的聯繫，都離不開這個事物的根本法則。很好地認識、研究、掌握、運用這一法則，不論在訓練和實戰中都會獲得很大的益處，取得很好的成效。

無論人體的部位還是武術動作，如上下、前後、左右、內外、進退、向背、俯仰、收放、起落、出入、伸縮、動靜、剛柔、虛實等，都是陰陽對立統一的。在技法上也是相反相成、相稱相撐的。如內外一氣、上下相隨、欲左先右、欲右先左、剛轉柔、柔轉剛，甚至一拳一腳也

均含陰陽變化之妙，如此才能發揮威力，才能有不測之神，否則欲快而反遲，欲利而反鈍。

對於這一法則，有的拳師則認識、研究、體會不深，不能很好地運用、滲透到拳理拳法中。從大的方面來說，有的拳剛多少柔，有的拳則柔而無剛。無柔之剛，則不可能有至剛，所發出之力多為拙力，調動不出人身力量的潛能，發揮不出拳腳的威力。而且這樣練習日久，身體不鬆，氣血不和，筋絡不舒，手足不活，容易致疾。

1981 年，我介紹一名江西練地方拳的小青年去向萬籟聲老拳師學拳。1982 年 1 月，萬先生來信說：「所介小兒……尚誠實可教，只是練南方土拳，以致將成痼疾，兩目無神，手指抽筋矣，可嘆。現正在改造中……」我們確實看到有些拳師練功不講科學，筋肉失和，全身為拙力所滯，上了年紀出現許多毛病，不能永年。

王薌齋先生曾說：「請看過去拳術名家，多因筋肉失和而罹致癱瘓下痿者，比比皆是。學拳原為養生，反而戕生，結果殊可憐也。今世人多呼拳道為國粹，如此豈非製造廢人之工具乎？人生最寶貴者莫過於身體，豈能任一般妄人之支配而任意摧殘乎？甚矣！投師學技不可不慎也。」現在有些青少年受到一些廣告誤導，在習武中亂學蠻幹，要慎之慎之。

再有就是一味求柔，機械地理解柔能克剛的論述，卻不知柔中寓剛、柔剛轉結的關係。長此演練下去，既不能收到技擊自衛的效能，也達不到強身健體之功效。

十年前我去北京天壇，老友馮志強說：「有些人淨練柔，那不行，還得練易筋經，抖大杆子。」王薌齋先生也

說過：「近二十年來，習此拳者多是非莫辨，即或能辨亦不能行。至於一般學者，大都以耳代目，故將此拳葬送而破產，是為可惜耳。若以養生而論，徒使精神氣質被拘而不舒。如論技擊則專為制裁肢體之用，其他附用，亦不過徒使學者神經擾亂消耗時日而已。」《形意拳譜序》：「重陽不重陰，太剛必折，重陰不重陽，過柔不堅。」萇乃周先輩說：「蓋落處盡處是氣聚血凝止歸之所，宜用剛法，而間陰間陽，是氣血流利，宜用柔法。不達乎此，純用剛法，則氣捕滿身，牽拉不動，落點必不勇猛；純用柔法，則氣散不聚，無有歸著，落點亦不堅硬。應剛而柔，則氣聚不聚，應柔而剛，則氣散不散，皆不得相濟之妙。」這裡把鬆緊結合、剛柔相濟、陰陽轉結的道理講得很透了。錦八手拳術不論功法、動作、散手、套路均飽含著陰陽轉結、剛柔相濟之至理與妙用。《湖北武術史》介紹說：「注重發力，講求化勁，鬆緊結合……而鬆緊之機，即剛柔變化之勢。」

所謂剛，也有不同理解，有的認為手腳打出去用力就是剛了，其實不然，真正的剛必須是周身之力、整體之力。這除了在練習功法和拳術中很好地琢磨、體驗、鑽研陰陽轉結外，還必須很好地注意整勁、暗力的鍛鍊。「鬆緊結合、剛柔相濟」這一特點是從拳術本體上和拳術風格上提出的。

四、武醫相融，氣勢合一

中國武術是中國傳統文化的一個組成部分，在其長期

的發展過程中，與中國其他傳統文化相互滲透、相互吸收、相互影響。它以中國的哲學作為指導思想，同時也與中國的醫學、氣的理論相融合。中醫是中國人民戰勝疾病傷殘，鬥爭、防禦、治療、保健的有效手段，積累了不少對人體的深刻認識，總結出了獨特的系統理論，營造了完整的傳統醫療手段、藥物和方法。中國武術把許多中醫的寶貴認識、理論、藥物、醫療方法、手段，吸取過來為練功、技擊、保健和療傷服務。

錦八手拳很重視在這方面的學習、融合和運用，如對人體結構的認識，對五臟六腑的了解，對經絡、氣血、穴位的論述，以及按摩、藥物的作用等等，都要有一定的知識和了解，只有如此，才能使武學得以很好的提高，發揮其威力。

中醫學的基本特點，一是整體觀念，二是辨證論治。整體觀就是人體本身的整體性、統一性，及與自然界的相互關係。這種整體觀落實到人體動作上所形成的就是武術的「整勁」。所以，朱砂掌功追求太極渾圓、力爭八極的整勁；在拳法技擊中講求內三合與外三合，必須做到三尖相照，氣勢合一。根據人體的生理構造，運用反關節的原理，擊打對方的薄弱部位，使對方關節受損、折斷，從而制伏對方。

如「雙捶肘」，就是我以兩手前臂，裡外橫擊對方上、前臂，運用力學知識和人臂的關節構造而重創之。有的是根據中醫的穴位論述，擊打對方要穴而取勝。如「左右砸踢」，是對方橫踢我時，我用拳擊打對方大腿上的衝門穴，使其難以承受，我同時起腿直踢對方襠部而取勝。

「八步連環如意步」的上步劈砍，都是對準對方的頸部大動脈大劈大砍，使其昏厥。「移身換影」中的左右變勢，出手橫擊對方太陽穴，也是打的穴位。還有打的是人身的要害、薄弱部位。如「左右掏肋」，打的是肋骨下端兩根沒和胸椎結合的軟肋部位，極易斷之。「側捋跺」也是踢跺的這個部位。「鬼扯鑽」踢的是對方的膝蓋，而且是搓踢，踢中就使對方膝蓋受損，難以站立和移動，必然敗北。

至於練完拳後的放鬆動作，也是根據中醫的見解和理論，結合實踐而總結出來的。如「野馬搖鬃」，就是由全身放鬆抖動，使五臟六腑各歸其位。此外還須懂得一些治傷、按摩的知識和手段。大約因為這個緣故，我在1989年曾被聘為「中國民間中醫醫藥研究開發協會」理事。

再有就是氣勢合一，在這裡不更多地闡述氣的問題，因為在本書中附有我在過去寫的《關於氣之我見》一文，在那裡面已將我的觀點作了較詳盡的表述。這裡，我只是把武術前輩關於武術與氣的關係簡單地說一說。

乾隆年間，河南杞縣有「儒拳師」之稱的萇乃周說：「練形以合外，練氣以實內。俗學不諳中氣根源，惟務手舞足蹈，欲入元竅，必不能也。」形意拳家劉殿琛說：「有形者為架勢，無形者為氣力，架勢者所以運用氣力也，無氣力則架勢為無用，故氣力為架勢之本。」可見氣與力必須合一，才能身強體壯、拳腳有力。

1981年我在湖北省暨武漢市氣功學會內部刊物《氣功理論與實踐》上就發表了「武術掌功與氣」一文，講述了氣與勢的關係，以及練氣的重要。早在向趙老師學拳時，

趙老師就十分重視拳勢與氣的合一。每次練拳，趙老師都強調氣不上浮，下沉丹田，氣催力張，一收俱收。正如莨乃周所講的「柔過氣，剛落點」。所以「錦八手」拳的動作與氣是結合得很好的。

習雲太先生 1978 年在湖南湘潭看過我的表演，所以他在《中國武術史》中寫道：「其特點是一拳一腿，都講快速發力，並要求去力不僵，回勁鬆軟。」《中華武術大辭典》講：「注重發力，以丹田運氣為主，講求化勁、發寸勁。」「錦八手」拳之主要功法「朱砂掌功」是練氣、聚氣、運氣的極好功法，練習日久，獲益大焉，能順暢地達到氣勢合一。

五、整勁暗力，驚彈抖炸

整勁暗力、驚彈抖炸，也是「錦八手」拳的顯著特點。在武術中，練花拳繡腿的不說，就是習練技擊的拳種，能懂得整勁暗力，能發出整勁暗力的也不多，很多都是局部力、槓杆力、慣性力，或者是襯力，而不能運用周身之力，把周身之力集中到一點，朝一個方向、一個點打去。

「錦八手」拳十分注重發力，特別是「朱砂掌功」的練習，吸氣時全身放鬆，呼氣時腳抓地、手用力、頭微頂，形成周身一家，大大增強了整勁暗力。而發力時要做到意與氣合、氣與力合，也就是說意到、氣到、力到。在外形上則要頭、眼、手、腳相合，把周身之力調動起來，集中到一個部位上，如拳、掌、腳、膝、肩、肘等，朝要

打的目標發去。本著柔過氣、剛落點的法則，力量發出去必然是冷急脆快，驚彈抖炸，異常迅猛，沉實厚重。

掌握了這種發力竅要，還要能連續進擊，不停頓地進攻，以及貼身發力。如「金雞振翅」接「金錘震山」，先是拳腳齊上，遇到對方上托或下壓，腳一蹬地，催腰，雙拳一擰，連續進擊。再如「撞肘」，看去是一手前撞，其實後手以力助之，足踏地反彈之力通過腰傳達到撞肘上，仍是周身之力、整力。又如「後魚鱗步」的塌掌，看去是一手前塌，一腳著地，實質上是一手前塌，一手後撐，後手力傳導到塌掌上，一腳蹬地，一腿後張，也都是把力透過腰而集歸在塌掌上，仍是整勁暗力。

又以「四肘」而論，看是下身為左右弓步變換，上邊為前後左右四種肘法，實際上是下邊腳的反作用力通過腰傳達到出擊的肘尖上，另一隻輔助的手，力量也加到了出擊的肘尖上，眼看著出擊的肘尖，實質上是頭、手、腳相合，周身之力集中在一點。也正是由於這種整勁，所以打拳出腿，勁力沉厚迅猛，出現驚彈抖炸之勢，並能貼身發力。習雲太教授的《中國武術史》介紹此拳「快速發力，去力不僵，回勁鬆軟」。《湖北武術史》說「講究驚彈抖炸」。

這裡介紹的均是從現象上認識，而實質則是內在的整勁暗力的外在顯象。整勁暗力是當練拳練到一定火候時，注重內力的追求，而當功夫達到爐火純青時，必然能獲得內勁。所以，也有人認為這是內家功夫。其實練習、研究拳法達到上乘時均會有此勁力。這是從中國武技的發力方法和發力效果上看，所表現出的又一顯著特點。

六、螺旋纏絲，圓活滾動

此拳又一個特點就是螺旋纏絲、圓活滾動。螺旋纏絲是一種物質形式，是一種物質表象，有它的力學理論根據，有它客觀物質力的能量，總之，有它特定的表象和內涵。

螺旋與纏絲在客觀物質上不盡相同。螺絲釘、螺紋鋼、槍膛內的來復線等都呈現著螺旋狀態，它有著物質的表象，又有著內在的物理作用。

纏絲是纏繞轉動，如螺旋式的纏繞，像藤蘿、牽牛花的莖和蔓，都呈螺旋纏絲狀，都是轉動盤繞的，既有它的外在表象，還有著它內在的生命活力的作用。

纏絲不等同於抽絲，抽絲是把蠶繭的絲抽出來，所謂行拳如抽絲，是說打拳不可快，不可斷，而有氣感，雙掌間有如抽絲般的感應。

螺旋纏絲是從客觀物質現象借用而來，以說明武術的舉手投足不是直來直去，而是呈螺旋纏絲形態，如上下螺旋、左右螺旋、進退螺旋、斜側螺旋、大螺旋、小螺旋等等。如出平拳時，拳未打出前拳心向上，拳打出到位後則拳心是向下的，中間過程是轉動的，呈螺旋狀，有個擰轉過程。趙老師曾講過，槍膛內的來復線，可以加大子彈飛出的速度和力量。拳亦如此，可加強拳打出去的速度、力量和滲透作用。又如「斜身跺子」，腳從後面蹬向前方，是從後面直腳形轉成橫腳形，中間過程是個轉動過程，是半螺旋，加大了腳踩的力度。再如「側挎跺腳」蹬出去也

是轉動的，加大了蹬翻的力度。

「圓活滾動」是說「錦八手」拳的整個身形在動中是圓活的、滾動的、鬆柔的，不是僵的、滯的、死板的、生硬的。如身形上節的肩、肘、腕、手是圓活滾動的，中節的胸、腰、腹是圓活滾動的，下節的胯、膝、踝、腳是圓活滾動的。身軀滾動前進，滾動後退，都使對方來力碰到滾化，把平面接觸點變為滑脫滾動而化解之，令來力難以擊中或奏效，同時有利於我迅速進擊，使對方難以逃脫。

如「滾打」，身形就是滾動的，這樣既避開了對方打來之拳，又可突出肩部、增長手臂，使拳能擊中對方。

再如肘的使用，面對對方，我左腳在前，對方上右腳、出右拳擊我胸部，我出右腳進入對方懷中，身體滾動180°，與此同時，用前臂化帶對方來拳，這時背對敵人，使用定心肘直搗對方心窩，可使敵立斃。

又如「右滾身炮」「左滾身炮」，就連上架都是滾動的，這樣能很好地化解和帶走來力，並能得機得勢迅速出擊。又如「前魚鱗步」，是身體向前轉動180°，「後魚鱗步」是向後轉180°。特點是「後魚鱗步」，不僅身形是由前馬步轉成後馬步，中間是個轉動過程，呈半螺旋，同時肩、肘、腕、手、胸、腰、腹、胯、膝、踝、腳都在螺旋纏絲、圓活滾動之中。尤其是通過朱砂掌功的鍛鍊，大大加強了螺旋纏絲、圓活滾動的慣性，大大加強了肩、肘、腕、手、胸、腰、腹、胯、膝、踝、腳的圓活滾動、往復螺旋的運動形式。

螺旋纏絲、圓活滾動是我國傳統武術中的精粹。張占魁、王薌齋的弟子裴稚和先生曾創立有「螺旋拳」。《滄

州武術志》介紹說：「利用螺旋力將力學原理應用於拳學中，通過螺旋變形與還原，使直面接觸變為曲線斜點接觸，外形動作似上下左右來回不停旋轉，如同時緊時鬆之螺旋彈簧。」我師兄敖石朋在此書的評語中說：「螺旋拳含有螺旋力、彈力、炸力、離心力、向心力……」

「錦八手」拳充分體現著螺旋纏絲、圓活滾動的表象和內含。《湖北武術史》介紹此拳說：「講求化勁」「挒滾分化」「螺旋勁」等等。《中華武術大辭典》介紹說：「錦八手」拳「講求化勁」「螺旋勁」。

綜上所述，可理會到三點：

1. 螺旋纏絲不僅是個形式、表象的問題，而有著深刻的內涵和豐富的內在活力與作用。

2. 圓活滾動也不是簡單的運動形式，而是蘊含著力學原理和滾動的作用力的問題。

3. 從中可以理悟到「錦八手」拳對對方的來拳來腳決不是生磕硬打，而是滾化引轉，並結合滾動出擊的問題。

「螺旋纏絲、圓活滾動」不僅是從武術動作的運動形式，更重要的是從動作中的內在力的作用上顯現出的又一顯著特點。

七、不招不架，老少相隨

戚繼光在《紀效新書》中說：「不招不架，只是一下，犯了招架，就是十下。」戚繼光還說：「余在舟山公署，得參戎劉草堂打拳。所謂『犯了招架，便是十下』之謂也，此最妙，即棍中之連打連戳一法。」可見不招不架

是武術中的上乘打法，是被戚繼光推崇和稱贊的技法。

「錦八手」拳繼承、吸取了我國武術中這種上乘的技擊方法和手段。在散手動作中，許多地方都是「不招不架、就是一下」的打法。如滾打，當對方右腳在前、出右拳擊打我胸部，如我左腳在前，則可採用滾打之勢。左腳掌向左擰轉，自然帶動腳後跟向右轉，雙腿成拗步，上身必然轉動 100°以上。這樣既躲開了來拳，又順勢出右拳向對方胸部擊去，快捷迅速，對方難逃。因為身子一側，肩凸出去，使臂加長，我可打著對方，而對方卻夠不著我。

如對方仍是前勢擊我，而我恰右腳在前，則勿用拗步，一斜身，出右拳直擊對方，既閃過對方來拳，同時還可上半步進擊對方，更加大了打擊的威力。

如對方上左步、出左拳向我胸部打來，我恰右腳在前、左腳在後，則用右滾打，我右腳掌轉動成拗步，帶動上身向右後轉動，順勢出左拳向對方前胸擊出，必然奏效。

如我左腳在前，身體一擰轉，出左拳直擊對方胸部，令敵難逃。如敵出右腳踢我襠部，恰好我左腿在前，我右腳掌向外一捻，襠變了位置，同時起左腳，順著對方抬起的右腿外側，踢向對方襠部，這時對方右腿踢起，正好襠部裸露出來。如對方出左腳踢我襠部，恰好我左腿在前，我右腳掌一捻，上身微轉，提左腳，順敵腿內側直踢對方襠部，這迅雷不及掩耳之勢無不中的。

「拋身捶」也是如此，對方從後方用拳打來，我走肘反背捶打去，既可閃過對方來拳，或用肘壓下對方來拳，又可使對方猝不及防地被擊中面部。

我的一個鄰居，是個 30 來歲男青年，給他講了這一招，他到東湖公園去玩，受到流氓欺侮，他前邊逃跑，流氓緊緊追趕。情急中，他依此法邊跑邊回臂，一連擊中兩人，其餘的不敢再追，他因而得以逃脫。

　　至於老少相隨、隔打合一的打法，比比皆是。如掛踢一勢，當對方上右步、出右拳向我面部打來，我恰左腳在前，我可順勢用左掛踢，用左手上掛引走對方拳力，同時起左腳直踢對方襠部，使敵猝不及防。

　　又如「蹬踩」一勢，在練習中左腳在前成左弓步，然後左腳腳掌向外擰轉，腳橫於前，右腳跟隨順勢蹬對方前腳後腳脖子，先是腳尖下垂到位後，突然腳尖上勾。然後再換另腳如此練習。功夫到家，蹬著敵人必倒無疑。

　　在實際運用中，如對方上左步、出左拳向我胸部打來，我左腳在前、右腳在後，可右掌從對方臂部穿進，同時左腳掌外捻橫於前，右腳緊跟蹬踢對方左腳後腳脖處，一般都能蹬翻對方。如無把握，也可同時用手向外橫拍對方頭、胸部，一反一正，敵多倒下。

　　如對方左腿掏腿逃出，我可乘敵掏腿後撤之時，右腿不停頓地跟隨蹬踹對方右腿根部，敵立足未穩，必然倒地。如對方再後退，我可右腳向前落地，用橫肘以迅雷不及掩耳之勢直搗對方，一連三進，無不奏效。

　　又如「單捶肘」，敵出左拳打來，或用右拳橫擊，我方即以橫打直加往後帶，並立即反拳或擰拳直擊對方。又如，對方正面起腳踢我襠部，當其起腳膝提起時，我一手制根，下按對方膝蓋，一手擰拳直搗對方腹部，這也使敵難以逃脫。葚乃周前輩稱之為「老少相隨」。他說：「少

隨老兮老隨少，老少相隨自然妙，同心合意一齊出，哪怕他人多機巧。」這是從技擊方法上區分而顯現出的又一特點，即「不招不架，老少相隨」。

八、重視功法，修德養生

武諺云：「練武不練功，到老一場空。」可見習武者對功法的重視。武術中有許多功法，如練輕功的在腿上綁著沙袋跑步、跳躍；練柔軟性的壓腿、劈叉、下腰、翻跟頭；練力量的有舉石滾子、石礅子、石鎖、大鐵刀等；練習指功的有抓壇子口、抓椎形物、推拉石砣子、泥坨子、抓椽頭、扔沙袋、插豆子等；練硬度的有鐵砂掌、鐵臂功、打樹幹、磕膀子、打木椿、踢竹椿等。

此外，還有打皮人、摔皮人、打吊球、打彈簧球等。

但這多是單項素質訓練，不是帶有基礎性、關鍵性、全面性的功法。而其中有的不僅對身體基礎建設作用不大，反而會對身體有損，如鐵砂掌。我不贊成學練鐵砂掌，它容易把手打變形、血淤、手神經麻痺等，老了容易出現手發抖、手顫等病。

這裡講的重視功法，不是一般的、單一的功法，而是指對本拳有著關鍵性的、全局性的、基礎性的功法。它不僅對掌握、增強、提高本拳的勢法和技擊水準有著整體的重要作用，而且對改變身體素質、祛病強身有著顯著的功能和效果。例如，形意拳的三體式、八盤掌的夾馬椿、意拳的站椿等等。

「錦八手」拳的主要功法有兩個：一是「朱砂掌

功」，一是「八步連環如意步」。

前者主要貫穿著抻筋拔骨、擰筋轉骨的內涵，達到練力、練整勁暗力、太極渾圓、運達八極之力。再者練螺旋纏絲、圓活滾動。全身上下、四肢百骸，無處不螺旋，內外皆滾動。這些功效和成果對增強、提高技擊水準有著決定性的作用。

「八步連環如意步」則順應陰陽相倚、四象八卦之變化，在拳勢中上下左右、前進後轉、側入斜插、周身協調，對訓練思維反應靈敏、身活步靈、變化快速、應變能力有著極大的幫助和補益。

所以，「朱砂掌」和「八步連環如意步」是「錦八手」拳術的基礎性、全面性的主要功法，它們對練好武術有著非常重要的作用。為此「錦八手」拳非常重視功法的練習。

「錦八手」拳十分強調修德養生。練習武術本來就有三個作用：修身、健身、防身。武術是一種技能，一種本事，好人掌握它能以正壓邪，維護正義，有利於社會的穩定和治安的加強。壞人掌握它就會助紂為虐，助長壞人胡作非為，欺壓人民，擾亂社會。所以，錦八手拳在傳授上慎重把關，對壞人不教。教拳的同時更注意育人，言傳身教，加強德的培養，狠抓端正品行、做人文明的教育。

健身養生也是一個十分重要的問題。身體健康是打好一切事業的基礎，是做好工作的必要條件，當然人的身體健康與否因素很多。首先是遺傳基因，第二是心態情緒，第三是合理膳食，第四是生活自律，第五是科學運動。

武術既是技擊，但也是體育項目，練習得好必然受

益，學之不當，也會對身體有損。清代萇乃周先輩就講過：「練形練氣，動關性命。」王薌齋先生也說過：「其鍛鍊之法，學之得當，受益匪淺，學之不當，可能致死。」

好的拳種都把健身養生放在十分重要的地位，太極拳歌早就講了：「若言體用何為準，意氣君來骨肉臣，想推用意終何在，延年益壽不老春。」這是把益壽延年作為終極目標。

「錦八手」拳術非常重視養生。首先，「錦八手」拳本身就是體現剛柔並濟，柔過氣、剛落點，氣勢合一，講求氣沉丹田，圓活滾動，鬆活自如，這對於身體健康、柔和靈敏都有極大補益。何況「朱砂掌功」是吸、合、鬆、柔、呼、開、緊、剛，使全身上下內外隨之鼓蕩、揉動、擰轉、按摩，使氣血周流順暢，臟腑功能改善，關節圓潤靈活，這當然能增慧開智，強身健體，防病治病，益壽延年，當然還要重視保持良好的心態。所謂大德必得其壽，也就是說有德的人不做壞事，心緒安泰。此外，還要重視合理膳食，生活規律。

當然，運動十分重要，搞好了就能改變遺傳因子帶來的不利因子，也就是說後天返先天。所以「錦八手」拳的又一顯著特點就是重視功法，修德養生。

總之，「錦八手」拳從以上八個方面充分顯示出它的不同特點。

第四章
錦八手拳的功法

「錦八手」功法中有兩個獨特功法，一是「朱砂掌功」、二是「八步連環如意步」。也可以說一是主要練力，練精氣神，練整勁暗力，練四正四隅、太極渾圓之力。二是練活，練身活步靈，變化快速，隨機就勢，打法神奇。

第一節　朱砂掌功

一、朱砂掌功釋名

「朱砂掌功」係武術內功，可謂武林絕學，知者甚少。它不同於少林功夫的「朱砂掌」。此功分虎部、龍部共 10 個動作。長年習練此功，能增慧開智、強身健體、防病治病、延年益壽，能鬆緊自如、周身一家、螺旋滾動，整勁暗力大增，用掌打在對方前胸能造成內傷，形成淤血，後滲透出來，會出現紫紅色的手印，故而稱作「朱砂掌」它不叫「紅砂手」，也非「紅砂掌」「梅花掌」。

「朱砂掌功」內容豐富，內涵深邃，收效神奇，得益

快速。無論學習什麼拳種，或習練散打、對搏、摔跤、柔道等，先行學練此功都有極大補益，對自己如虎添翼，更上一層樓。

二、朱砂掌功的練法

《朱砂掌功歌》

　　陰陽轉結，剛柔相承，螺旋纏絲，圓活滾動。
　　人如橐龠，百脈相應，一吸皆閉，一呼開通。
　　吸氣歸根，內斂求靜，力貫四梢，八極橫空。
　　吸合鬆柔，呼開緊硬，周身一家，表裡包容。
　　收放螺旋，來去皆同，揉筋活骨，抻拔力增。
　　左旋右轉，斜側縱橫，撐筋轉骨，八面相撐。
　　太極模式，立體運行，上下相隨，內外一統。
　　急應善變，進退敏靈，一鬆一緊，神奇妙用。
　　增智開慧，耳聰目明，強身健體，防病治病。
　　整勁暗力，獲取捷徑，鬆緊轉化，快速迅猛。

　　此歌中前四名是綱，講到宇宙間的一切變化，無不是相互對應的陰與陽的作用。《易‧繫辭上傳》：「一陰一陽之謂道，繼之者善也，成之者性也。」《易‧說卦傳》：「立天之道，曰陰曰陽。立地之道，曰柔曰剛。」《內經素問》：「陰陽者，天地之道也，萬物之綱紀，變化之父母，生殺之本始，神明之府也。」

　　清乾隆年間，河南大武術家萇乃周說：「天地之道，不外陰陽，陰陽轉結，出自天然。故靜極而動，陽繼乎陰

也，動極而靜，陰承乎陽也。推而至於四時，秋冬之後，繼以春夏，收藏極而發生隨之。春夏之後，接以秋冬，發生極而收藏隨之。陰必轉陽，陽必轉陰，乃造化之生成，故能生生不窮，無有止息。人稟天地之氣以生，乃一小天地，其勢一陰一陽，轉結承接，顧不論哉。」

「朱砂掌功」就是稟承「陰陽轉結，剛柔相承」的至理。再有，宇宙萬物無不在變化運動中。而事物的變化、運動的形式，都不是直線前進的，而是螺旋式的。一切好的功法都是法乎自然、合乎自然的。所以「朱砂掌功」的運動變化形式也是螺旋式的、圓活滾動。

人如橐龠。橐者，古冶煉時用來鼓風吹火的工具，其狀如囊，無底，而接以管，壓此皮囊，使氣一進一出，用以鼓風吹火。龠：古管樂器。《老子》「天地之間，其猶橐龠乎」。人是一小天地，亦如橐龠耳。人之內臟、經絡、血脈、骨肉均與毛孔九竅相應相通，故此形意拳名師李洛能講過：「一吸百脈皆閉，一呼百脈皆開。」

那麼，吸氣時吸到什麼程度呢？是什麼一種狀態呢？呼時呼到什麼程度呢？達到什麼狀態呢？這就要很好地從「橐龠」中深入悟解體會。

以我多年練功實踐體驗和閱讀領悟武術前輩的論述，最好是以自然呼吸為佳，但吸時要全身放鬆，意想吸氣入丹田，隨之精神內斂，眼睛、肢體回收，相對守靜。所以，也有的講「深細勻長」。但決不能閉氣，待將要呼氣時，緩慢地把臂腿伸直達到定位（也可以有個蓄氣過程，也就是說暫時屏息呼吸，把臂、腿伸直到位），這時轉入呼氣。呼氣時要力貫四肢末梢，即腳趾抓地，有入地三尺

的意念。手指用力，意想我雙手之力推出去。所以「虎部」第一勢名「虎掌踏地」，第二勢名「虎掌推山」，第三勢名「虎掌托天」，第四勢名「虎掌分壁」，第五勢名「虎掌摸蒼穹」。「龍部」也大致如此。

總之，力達四面八方之極。極即終極之意，八即代表四面八方。《荀子解蔽》有「明參日月，大滿八極」。《淮南子》有「八紘之外，乃有八極」。所以講「吸氣歸根，內斂求靜，力貫四梢，八極橫空」。這裡附帶講一下，當力貫四梢時，頭只是微微上頂，因為用力則氣血上注於頭，不科學，易出現問題。

第四節講的是一定要在吸氣時，把吸合鬆柔結合起來，在呼氣時把呼放緊硬結合起來，形成一致的整體。其實真要按我所講的吸呼要求去做，也必然就吸合鬆柔、呼放緊硬結合在一起了。只要這樣做了，也就達到內外兼練了。外部如此，體腔內部也是如此，所謂一合皆合，一開皆開，一鬆皆鬆，一緊皆緊。

中國的哲學思想和中國的醫學觀念都是「整體論」，把人體本身看成是統一的整體，這種「整體觀」落實到武術動作上就是周身一家，表裡包容。所以概括為「吸合鬆柔、呼開緊硬，周身一家、表裡包容」。

不僅如此，當練功練到一定階段，四肢的收放、脊柱和身軀還會螺旋滾動（在開始練時不能強調這點，因為基本動作還不熟練，要求多了會顧此失彼），這樣就增大了筋骨、肌肉、血管、經絡、神經系統的活動，回收時起到揉筋活骨的作用，伸展時加大了抻筋拔骨的作用。有云：「筋長則力大，骨開能擊遠。」所以這裡講了「收放螺

旋，來去皆同，揉筋活骨，抻拔力增」。

當練到「龍部」時，更增加了脊柱、身軀、腰腿、肩臂的彎曲扭轉、回環往復、斜托側按、翻俯撐撐的動作，所以第六節講了「左旋右轉，斜側縱橫，撐筋轉骨，八面相撐」。這種活動模式有如一個立體的太極球，它是圓活滾動的，作為人身的一個整體，上下內外左右前後斜側的滾動，故云：「太極模式、立體運行，上下相隨，內外一統。」

這樣一種圓形轉動形式，練習日久會帶來極其神奇的效果。當對方以拳打來，我可以滾帶滑脫，把直力化解，而進擊時又可滾進轉入，快速擊出。所以講道：「急應善變，進退敏靈。」

綜觀上述論述，從「朱砂掌功」各種動作中，不難看出鬆緊是個關鍵。「朱砂掌功」鬆就是合、柔，緊就是開、剛。吸合鬆柔，呼開緊硬，這樣循環往復，來回變化，其中奧妙無窮，獲益大焉。

《易‧繫辭上傳》第十一章講到：「闔戶謂之坤，闢戶謂之乾，一闔一闢謂之變，往來無窮謂之通，見乃謂之象，形乃謂之器，制而用之謂之法，利用出入民咸用之謂之神。」這裡講的坤就是陰，就是合，就是鬆；乾就是陽，就是開，就是緊。一合一開，一鬆一緊，一開一合，一緊一鬆，就是陰陽變化，無窮無盡。這樣變通的結果可以見到的就是象，就是現象，就是活動變通中的現象。

由現象產生一定的形狀就是器，在這裡也可以解釋為固定動作。一合一開，一開一合，一鬆一緊，一緊一鬆的變化和形成的動作可以解釋為法，用這種法就會產生神奇

的效果，發生神奇的作用，所以第八節最後兩句就是「一鬆一緊，神奇妙用」。

「朱砂掌功」的神奇妙用是什麼呢？表現在哪裡呢？這就是歌中九、十兩節所講。在健身養生方面可以「增智開慧、耳聰目明、強身健體、防病袪病」。在武術方面則是獲取整勁暗力的捷徑。萇乃周老拳師講過：「蓋人身之氣發於命門，氣之源也，著於四末，氣之注也，而流行之道路，總要無壅滯，無牽扯，方能來去流利，捷便莫測。」

「朱砂掌功」10個動作一吸一呼、一合一開、一鬆一緊、一柔一剛，循環往復，多年練功自然鬆緊、柔剛，來去流利，捷便莫測。故曰「整勁暗力、獲取捷徑、鬆緊轉化、快速迅猛」。

「朱砂掌功」有虎部、龍部兩部，共10個動作。這10個動作都是吸氣時全身放鬆，眼神回收，息息歸根。呼氣時十趾抓地，手用力，頭微頂，收肛實腹，瞪目叩齒，意氣力貫達四肢末梢，其中寓含著螺旋纏絲、圓活滾動、抻筋拔骨、擰筋轉骨的深刻豐富、神奇妙用的內涵。

習練「朱砂掌功」必須掌握兩個要點：

一是一鬆一緊（即吸、合、鬆、柔；呼、開、緊、剛）。《萇氏武技書》講：「合則無處不合，開則無處不開。」一是螺旋纏絲（即上下、左右、前後、斜歪、側傾、內外，合和開、收和放、縮和伸、屈和展，臂和腿，手和腳，頭和身，意與形，無處不螺旋，內外皆纏絲，只不過大和小、顯和隱而已）。

初練時不必刻意追求，雖然不好顧及，不好理解，不

好體會，但一定要掌握腳裡藏身，注意重心在雙腳中間，這樣就有助於保持姿勢正確，不斜傾、不歪就。待練習日久，功力漸深，自然能達到規定要求，從有意識地練習過渡到慣性自然地運用。筋、骨、皮、肉、血管、內臟、淋巴系統、神經系統，處處都螺旋纏絲、圓活滾動。這裡還可從立腕立掌改用平腕直掌，其中奧妙無窮，受益大焉。

預備勢

身體直立，雙腳分開，與肩同寬，平行向前；兩臂自然垂於身體兩側，手指自然伸直；頭頂懸，下頜微收，眼平視，口微閉，舌頂上腭，自然站立，平心靜氣，意不遐思。（圖4-1-1）

（一）虎　部

第一勢　虎掌踏地

接預備勢，吸氣時全身放鬆，腿、臂微屈，眼神回收；意想丹田，息息歸根。（圖4-1-2）

呼氣時，兩腿伸直，十趾抓地；臂伸直，兩掌心朝下，手指朝前，成瓦攏掌，用力下按；頭微頂，牙齒相叩，收肛實腹，瞪目遠視。（圖4-1-3）

圖4-1-1

圖 4-1-2　　　　　　　　　圖 4-1-3

第二勢　虎掌推山

雙臂抬起，與肩同高、同寬，向前平伸，成立掌，十指向上，掌心向前。（圖 4-1-4）

吸氣時全身放鬆，臂微屈回收，腿亦微屈；眼神收回，息息歸根。（圖 4-1-5）

呼氣時腿伸直，十趾用力抓地；臂伸直，雙掌成瓦攏掌，用力前推；頭微頂，牙齒相叩，收肛實腹，瞪目遠視。（圖 4-1-6）

第三勢　虎掌托天

雙臂直上舉，掌心朝天，十指向後。（圖 4-1-7）

吸氣時全身放鬆，臂微屈

圖 4-1-4

圖 4-1-5

圖 4-1-6

圖 4-1-7

圖 4-1-8

回收，腿亦微屈；眼神回收，息息歸根。（圖4-1-8）

　　呼氣時腿伸直，十趾用力抓地；臂伸直，雙掌成瓦攏掌，用力上托；頭微頂，牙齒相叩，收肛實腹，瞪目遠

圖 4-1-9　　　　　　　　圖 4-1-10

視。（圖 4-1-9）

第四勢　虎掌分壁

兩臂向左右分開平伸出去。（圖 4-1-10）

吸氣時全身放鬆，臂微屈回收，腿亦微屈；眼神回收，息息歸根。（圖 4-1-11）

呼氣時腿伸直，十趾用力抓地；臂伸直，兩手成立掌，用力向外推出；頭微頂，牙齒相叩，收肛實腹，瞪目遠視。（圖 4-1-12）

第五勢　虎掌摸蒼穹

兩臂下垂如預備勢。（圖 4-1-13）

吸氣時全身放鬆，腳不動，上身以腰為軸向左扭轉；雙手手心向裡交叉，右手在外，左手在裡，兩手掌根相

圖 4-1-11

圖 4-1-12

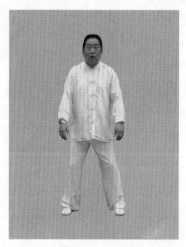

圖 4-1-13

貼，徐徐向上舉起，當雙掌舉過頭頂，兩臂將伸直時，掌心外翻，轉入呼氣。（圖 4-1-14、圖 4-1-15）

圖4-1-14

圖4-1-15

呼氣時，雙手逐漸分開，成立掌，直臂向身體兩側用力摸撐畫弧徐徐下落；與此同時，腿伸直，十趾抓地；頭微頂，牙齒相叩，收肛實腹，瞪目遠視。當雙臂下落將貼於自身兩側時，上身回轉向前，成初動姿勢。（圖4-1-16、圖4-1-17、圖4-1-18）

再轉入吸氣，全身放鬆，腳不動，上身以腰為軸向右扭轉，變右勢動作，呼吸及要領

圖4-1-16

同左勢。要注意上身向右扭轉，雙手手心向裡交叉，左手在外，右手在裡，兩手掌根相貼，徐徐向上舉起，當雙掌

圖 4-1-17

圖 4-1-18

圖 4-1-19

圖 4-1-20

舉過頭頂，兩臂將伸直時，掌心外翻，轉入呼氣。（圖 4-
1-19、圖 4-1-20）

呼氣時，雙手逐漸分開，成立掌，直臂向身體兩側用力摸撐畫弧徐徐下落；與此同時，腿伸直，十趾抓地；頭微頂，牙齒相叩，收肛實腹，瞪目遠視。當雙臂下落將貼於自身兩側時，上身回轉向前成初動姿勢。然後再做向左式。（圖4-1-21、圖4-1-22、圖4-1-23）

前四勢可各做12次。第五勢可左右各6次，亦12次。也可以根據自己的身體條件、時間多少在次數上或增或減。但不可過少。

圖4-1-21

圖4-1-22

圖4-1-23

(二)龍　部

這部動作較之虎部動作加大了難度，加深了層次，增多了身體軀幹及諸關節的扭轉、屈伸、鬆展、上下起伏、左右變化，兩手的相互襯力，強化了腰腎的鍛鍊，有著撐筋轉骨的效用，對增長、增大橫拉斜扯及八極渾圓之力，有著非凡的效果。

第六勢　青龍舒肢

接虎部第五勢。吸氣時全身放鬆，雙掌上提，掌心向內，先右掌在內，交於胸前。不停頓地右前臂外旋，上舉至頭頂右上方，當臂將伸直時翻掌，掌心向上成仰掌；同時左前臂內旋下落，當手掌伸在左胯外側時變俯掌。然後轉入呼氣，右掌用力上托，左掌用力下按；十趾抓地，頭微頂；牙齒相叩，收肛實腹，瞪目遠視。（圖4-1-24、圖4-1-25、圖4-1-26）

再轉入吸氣時，左前臂外旋上舉，當手掌將伸至頭頂左上方時，掌從前向後翻成仰掌，掌心朝上，手指向右；與此同時，右前臂內旋下落，當手掌下落到右胯外側時成俯掌，掌心向下，手指朝前。這時轉入呼氣，左

圖4-1-24

圖 4-1-25

圖 4-1-26

掌用力上撐，右掌用力下
按；十趾抓地，頭微頂；牙
齒相叩，收肛實腹，瞪目遠
視。（圖 4-1-27、圖 4-1-
28、圖 4-1-29）

　　如此左右各一次為一個
完整動作。可做 6 次。

第七勢　青龍望海

　　接上勢。吸氣時，全身
放鬆，雙腳不動，全身以腰
為軸向左轉；同時右臂內旋

圖 4-1-27

上提，手心向內；左臂內旋下落，手心亦向內。兩掌於胸
前交錯，右掌在裡，不停頓地上身繼續向左後方轉，右臂

圖 4-1-28

圖 4-1-29

外旋上舉，手掌到達頭頂上方時，向外翻變仰掌；左臂則繼續內旋，向身體後方下落，當手掌到達臀部後方時變俯掌。這時轉入呼氣。右掌用力向左後方撐拉，左掌則向右後方撐按，並帶動身體加大左旋。頭部則隨身體左旋而向左後轉動，微俯。雙眼向下注視右腳右斜後方一公尺處，故名曰「青龍望海」。同時十趾抓地，牙齒相叩，收肛實腹。（圖 4-1-30、圖 4-1-31）

　　再吸氣時，右前臂內旋，帶動右掌徐徐下落；左前臂則外旋，帶動左掌徐徐上提；身體逐漸右轉，當成正面時，雙手交於胸前，掌心均向裡，左掌在裡。不停頓地身體以腰為軸，盡力向右後方扭轉；左前臂外旋上舉，手掌到達頭頂左上方時，向外翻變仰掌；右臂則繼續內旋，向身體後方下落，當手掌到達臀部後方時成俯掌。這時轉入呼氣。左掌向右後方撐拉，右掌向左後方撐按，並帶動身

圖 4-1-30

圖 4-1-31

體加大右旋；頭部則隨著身體右旋而向右後方轉動，微俯。雙眼向下注視左腳左斜後方一公尺處，成望海狀。同時十趾抓地，牙齒相叩，收肛實腹。（圖 4-1-32、圖 4-1-33、圖 4-1-34）

如此左右各做一次為一個完整動作，可做 6 次。

第八勢　青龍尋珠

圖 4-1-32

基本動作同前勢。只是頭部轉向左後方時微仰，雙眼注視右斜方 45°、30 公尺開外的一個固定的目標。（圖 4-1-35、圖 4-1-36）

圖 4-1-33

圖 4-1-34

圖 4-1-35

圖 4-1-36

　　當頭部轉向右後方時亦微仰，雙眼注視左斜上方 45°、
30 公尺開外的一個固定的目標。（圖 4-1-37、圖 4-1-

圖 4-1-37

圖 4-1-38

38、圖 4-1-39）

　　此勢如舞龍狀，當球珠在上左右搖擺，龍則跟隨左右扭轉仰頭尋找注視，故名曰「青龍尋珠」。這個固定目標以綠色樹尖或樓角為佳。

　　如此左右各做一次為一個完整動作。

第九勢　青龍探爪

接前勢。吸氣時上身徐

圖 4-1-39

徐向左扭轉；同時左臂內旋下落，掌停於胸前，掌心向內；右臂亦內旋抬起伸出，當掌與肩相平時，掌心向上、

圖 4-1-40

圖 4-1-41

向左橫抹，隨著身體不停頓地向左後方轉，雙掌斜交於胸前，掌心向內，左掌在裡。繼之左掌成仰掌，從口下向後方伸出，當臂快伸直時，前臂內旋，手成立掌，掌心向外；與此同時，右前臂內旋，帶動手掌成俯掌並後拉，這時屈肘沉肩，肘尖上翹。（圖 4-1-40、圖 4-1-41、圖 4-1-42）

圖 4-1-42

此時轉入呼氣，左掌用力向外推，右掌用力後拉；頭微頂，十趾抓地；牙齒相叩，收肛實腹，瞪目遠視。（圖 4-1-43）

圖 4-1-43

圖 4-1-44

　　再吸氣時，身體向右轉；左前臂裡旋成仰掌，向右前方平抹；右前臂向裡旋，肘尖下落，掌心向內。當上身轉向右方時，雙手掌斜交於胸前，掌心均向內，左掌在外，不停頓地隨身體向右轉，右手成仰掌，從口下向後方伸出，當臂快伸直時，前臂內旋成立掌，掌心向外；同時左前臂亦內旋成俯掌，向後拉肘，屈肘沉肩，肘尖上翹。（圖 4-1-44）

圖 4-1-45

　　這時轉入呼氣，右掌用力向外推，左掌用力後拉；十趾抓地，頭微頂；牙齒相叩，收肛實腹，瞪目遠視。（圖

圖 4-1-46

圖 4-1-47

4-1-45）

　　如此左右各做一次為一個
完整動作。

第十勢　青龍騰雲潛海

　　恢復預備勢後，右腳向右
方跨出一步，上身右轉成右弓
步。（圖 4-1-46、圖 4-1-
47）

　　在此勢中要掌握七個字的
要領，即抱、分、交、壓、
穿、轉、踏。

圖 4-1-48

　　抱：兩臂抬起，分別自然向左右伸出，接著屈肘在胸
前相抱，左前臂在下，右前臂在上。（圖 4-1-48）

圖 4-1-49

圖 4-1-50

分：雙臂下落，自然伸直，分開至大腿兩旁。（圖4-1-49）

交：不停頓，雙手分別從下向左右畫弧上舉，使雙手交於頭頂之上，右手在前，左手在後。（圖4-1-50）

圖 4-1-51

壓：左手壓右手，隨上身前俯下落，雙臂自然伸直壓向右腳尖前。（圖4-1-51）

穿：這時變左仆步。左手內旋，手心向上，手指朝前往前穿；右手內旋，手心向上，手指向後往斜上方穿，與左手向前穿成一條斜直線。不停頓，雙腿成騎龍步，兩臂前後成水平伸直，兩掌手心向上。（圖4-1-52、圖4-1-

圖 4-1-52

圖 4-1-53

圖 4-1-54

圖 4-1-55

53）

　　轉：不停頓，兩臂帶動兩手從下往前轉，轉到手掌虎口向上時成八字掌。（圖 4-1-54、圖 4-1-55）

　　踏：這時一定是呼氣，左掌前推，右掌後撐；頭微

圖 4-1-56

圖 4-1-57

頂，十趾抓地，牙齒相叩，收肛實腹，瞪目遠視。（圖4-1-56）

此動作之呼吸隨動作收放、開合而變化。一般說來，動作收攏時為吸，放開時為呼，要自然。在動作變化過程中也可自由換氣，但最後踏時必是呼氣。另外，在動作過程中雙眼跟隨左手。

圖 4-1-58

然後變左弓步，上身、頭部向左。仍要掌握七字要領。

抱：雙臂平行屈肘在胸前相抱，右前臂在下，左前臂在上。（圖4-1-57）

分：雙臂下落，自然伸直。（圖4-1-58）

圖 4-1-59

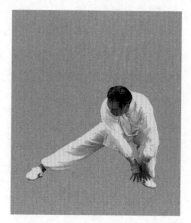

圖 4-1-60

交：雙手分別從下向左右畫弧上舉交於頭頂之上，左手在前，右手在後。（圖 4-1-59）

壓：右手壓左手，隨上身前俯下落，雙臂自然伸直壓向左腳尖前。（圖 4-1-60）

穿：這時變右仆步；右手內旋，手心向上，手指朝前往前穿；左手亦內旋，手心向上，手指向後往斜上方穿，與右手向前穿成一條斜直線。不停頓地雙腿成騎龍步，兩臂前後成水平伸直，兩掌手心向上。（圖 4-1-61、圖 4-1-62）

轉：不停頓，兩臂帶動兩手從下往前轉，轉到手掌虎口向上時，成八字掌。（圖 4-1-63）

踏：這時轉入呼氣，右掌前推，左掌後撐；頭微頂，十趾抓地；牙齒相叩，收肛實腹，瞪目遠視。（圖 4-1-64）

呼吸要領、眼神要求同前勢。

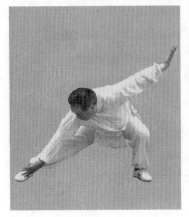

圖 4-1-61

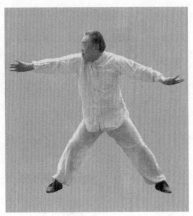

圖 4-1-62

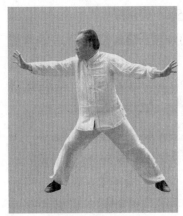

圖 4-1-63

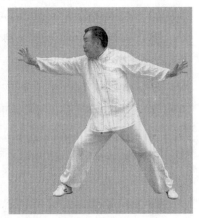

圖 4-1-64

　　如此左右各做一次為一個完整動作。

　　總之，龍部五個動作可做 6 個完整動作（左右共 12 個式子），也可根據自身條件、情況、時間適當地增減。

三、朱砂掌功的功效

此功法是意、氣、形、精、神、力全面鍛鍊的功法。我國哲理和中醫的觀點，人是統一的整體，人的五臟六腑通過經絡系統「外絡肢節」。頭為六陽之首，一身之領袖，會陰為陰經總會，在「精、氣、津、血」的作用中，完成機體統一的機能活動。腎為先天之本，脾胃為後天之本。

在意念指揮下，在陰陽轉結中，由一吸一呼，一鬆一緊，一合一開，一吞一吐，一柔一剛，一沉一浮，左旋右轉，右旋左轉，斜傾滾動，歪側攆繞，前後回環，全身鼓蕩，整體內外、螺旋纏絲而形成的 10 個簡單動作中，蘊含著極豐富、深邃、奧秘、神妙的內涵。由鍛鍊可以達到：

(一)內氣充盈，精力充沛

此功法意領氣行，吸氣時息息歸根，呼氣時氣貫四肢末梢，一吸百脈皆閉，一呼百脈皆開。由有節律的一吸一呼，有規則、有程式的一弛一張，全身內外一鬆一緊，鼓蕩揉動，意領氣走，氣到血到，氣血在體內順暢運行，濡養五臟六腑、四肢百骸、頭腦筋髓、皮毛九竅。

在龍部的動作中，身軀、脊柱更左右斜側搖晃轉動，加強了腰腎的活動，如此練習日久，自能髓腦康健，思維敏捷，反應快速，記憶力好，能調節、改善、強化內臟功能，很好地培養先天元氣，精足、氣滿、神溢，全身氣血充實，內氣充盈，身強體壯，精力充沛，練成金剛之體、

羅漢之身，面華唇紅，步履矯健，目光炯炯有神。

(二)勁大力整，貼身發力

在此功法中要深入體會四點：

1. 是在意念指揮下一吸一呼，與身體各部充分協調統一起來。吸時全身皆鬆，呼時全身皆緊。意念一變、吸呼一變，鬆緊就變。

2. 是吸時全身皆鬆，精神內斂，息息歸根，心止如水，鬆到全身輕靈、柔軟如綿。只有鬆得好，才能收效快，進步大。沒有陰就沒有陽，沒有柔就沒有剛，沒有鬆就沒有緊，只有至陰、至柔、至鬆，才能達到至陽、至剛、至緊。這就是否極泰來、陰陽轉結的哲理。

3. 呼時、緊時，全身透過抻筋拔骨、擰筋轉骨的各種動作、各種勢子，產生全身的矛盾掙力，腳抓地，手用力，頭微頂，收肛實腹，叩齒瞪目，全身繃緊，形成一個整體，把精神潛能調動起來，將自己身體潛能激發出來，使身體肌肉纖維強化，增大勁力。

再者，由抻筋、擰筋，自能使筋長而柔。有云：筋長則力大。這種說法雖不一定正確，但也可以作為參照。再者。拔骨轉骨，可以把骨節抻開、轉動幅度加大，練習朱砂掌功不須多久時間，手臂伸探就能將肩窩拉開，甚至可以放下一個雞蛋；脊柱和手臂扭轉幅度異乎常人。

如此練習日久，一動無不動，形成自身的高度協調、變化快捷、圓活自如，在技擊時就能充分發揮作用。並且，不論在何種狀態下，都能迅速協調自己的動作，集中全身勁力，形成一個整體，意、頭、眼、手、腳合一，向

著一個方向、一個點打去，力整勁大，發揮出威力，才能做到打人無定勢而不失勢。

4.自己的肢體要和外界對方達到高度協調統一。打人要打中，打他的重心，這才能奏效，發揮威力。自己的意、眼、手、腳一定相合，把力點放到需要的部位上。哪裡需要就能向哪裡施放，而且要到位。意要狠，眼要銳，要注視對方，看準所打部位，要透視過去，拳打透力，要放出去，頭、手、腳要相合。

萇氏拳說：「落點情形，頭似蜻蜓點水，拳似山羊抵頭，腳似紫燕入林。落點之理恰似雲裡打電，發勢之機，好似弩離弓弦，學者潛心用力，方可造入精微之域。」這還很不夠，還要深入領會「手到腳不到，打人瞎胡鬧，腳到手不到，等於放空炮，手到腳到方為真」，以及「腳踏中門，打人如翻浪」的精論。

除此而外，還要實際操作練習，方能運用自如，達到爐火純青的地步。

(三)螺旋纏絲，圓活自如

朱砂掌功的動作練到一定水準時，即使虎部也能加強螺旋纏絲，鬆緊隨意，圓活自如，何況龍部本身就回環扭轉，纏絲螺旋。

如上肢在伸展、回收、運轉中，手、肘、臂、肩自會隨著動作要領向上向下螺旋、向左向右螺旋、向裡向外螺旋、向前向後螺旋、斜伸斜降螺旋。

下肢的腳、踝、腿、膝、胯在轉動回環中均往復螺旋、左右螺旋、升降螺旋、裡外螺旋。脊柱、胸、背、

腰、脊，亦螺旋纏絲，圓活轉動。三者連結起來，隨著整個身形的變化和姿勢的變動，自然形成一條根在腳，主宰於腰，上在手指的空間立體動態曲線。

為此，不論身形是伸展還是收縮，是扭轉還是俯仰，是斜拉還是下插，都寓含著全身各部位的螺旋纏絲。如此練習日久，熟而更熟，精而更精，自會內外合一，上下相隨，圓活自如，周身一家，形成一種慣性，螺旋滾動，變形與復原，使來力的直面點接觸變為曲線點接觸，這樣有利於化解對方來力，也有利於加大螺旋而進擊，能自如地應對各種情況。

(四)力爭八極，太極渾圓

朱砂掌功練的是八極掙力、太極渾圓之力。所謂八極者，即「八方極遠的地方」。荀子解蔽：「明參日月，大滿八極。」大滿就是指四面八方。它既有上下、前後、左右的掙力，還有斜拉歪扯、側拽奇爭之力，四正四隅之力。如同八卦，乾對坤、坎對離、巽對震、兌對艮。

但這還不能說清問題，這只是個平面，而太極渾圓是個立體圓形，是個球體，至少是四個平面八卦，是正交斜交中心點重合而成的一個圓形球體。所以要從「滿」字上多思多想多領會。

如「青龍尋珠」「青龍望海」都是斜側歪奇的各條直線，各個方位、各種掙力都有。「青龍騰雲潛海」一勢就有五個圓，因此不論何方來力，都能發出整勁，發出驚彈抖炸之力，發力無定勢無定法，但不失勢不失法。

(五)耳聰目明，身體輕靈

武師經常講要能眼觀六路，耳聽八方，這就是要求人耳聰目明，善於迅速清晰地觀察到對方從各個方向的來勢和來力，以及瞬間的變化、明手和暗手、背側的偷襲等。

《拳經》云：「百拳者，諸家之拳也。以眼為『尊』，謂精神巧處全在眼上。如天上有日月，凡來、去、隱、躍、橫、直、斜、正，無不照徹於人。對敵時，或開或閉，或虛或實，或高或下，俱要一眼觀定，然後進破，自無不合。故先賢曰：由諸心而發諸手，眼為尊焉。」

「朱砂掌功」的要旨是吸氣時息息歸根，呼氣時腳趾抓地，手用力，瞪目叩齒。《內經》：「肝受血而能視，足受血而能步，指受血而能攝。」瞪目自然可使氣血貫達於目，而且有近看、望遠、斜視、轉動等動作，都對眼睛的視力有極大的調整、強化的作用。

所以，習練朱砂掌功者近視、遠視可得到雙向調節，雙影飛蚊病可得到康復，視力沒有毛病的當然更可以保持良好的視力了。對於加強練功者眼觀六路的能力更有莫大的補益。保持和加強聽力也是同樣道理。我年近八旬，至今讀書看報寫文章仍然不戴眼鏡，夜暗亦能辨認物體，聽力不衰，有如壯年。

習練朱砂掌功一吸一呼，有鬆有緊，氣血在周身順暢流通，通達四肢末梢，整個身軀血液循環好，加之抻筋拔骨、柔筋縮骨、擰筋轉骨、活筋動骨，使筋柔骨活，筋長骨健，髓滿質高，肌肉鬆軟，神經優良，自然身體輕靈，

敏感度好。有云：「一羽不能加，蠅蟲不能落，能預知而不容，其身體輕靈，感覺靈敏故也。」所以，當有人暗地突襲時也能察覺而得到處置。

《拳意述真》中講，某人想乘李洛能先生行動時，出其不意地從身後捉住先生而用力舉起，及一伸手而身體已騰空斜上，頭觸入頂棚之內，復行落下，兩足仍直立於地，以邪術疑先生。先生告之曰，非邪術也，蓋拳術上乘神化之功，有不見不聞之知覺，故神妙若此。

孫祿堂先生在此書中最後說，練他派拳術者，亦常聞有此境界。故練此功日久功深，亦能達此境界。

(六)抵禦外力，抗禦擊打

朱砂掌功 10 個動作，在陰陽轉結中進行一吸一呼、一合一開，一吞一吐、一鬆一緊、一柔一剛的反覆練習，呼時、開時、吐時、緊時、剛時抻筋拔骨，擰筋轉骨，全身繃緊，氣貫周身，充滿彈性，如同皮囊一樣，氣足足的，鼓鼓的，日久功深，外力來時自能形成條件反射，內力、內氣迅速集聚到一處，能有效地抵禦外力，抗禦擊打，不為所傷，甚至能傷及對方，或把對方反彈出去。

(七)增強指力，功用寬廣

在武術技擊中，指力有著很重要的作用。如指戳、點擊要害部位，掌握放人方向，以及把人彈出等等。這是手指綿軟無力條件下無法完成的動作。所以，有的人練鷹爪力，練插鐵砂、插豆子等等，但這都不是上乘功法。

我認為上好的方法就是練習朱砂掌功。因為此功一吸

一呼、一鬆一緊，呼時氣力貫達四肢末梢，剛勁有力，吸時又鬆軟下來。這樣不會被外物所傷，手指不會僵硬，鬆軟如綿。如此練習日久，指力大增，說軟就軟，說硬就硬，運用自如。實踐中可發揮威力，完成意念指揮下的各種目的要求，如拿脈、截脈、橫撾、撕拉、放人等等。

另外，對傳統按摩人員來說，也是必練的功法。練習後，身體素質增強，耐力加大，指力強化，能點壓觸及深層穴位，取得更好的按摩效果，以更好地發揮中國傳統按摩技術的醫療作用和價值。

(八) 醫傷療疾、祛病強身

朱砂掌功對醫傷療疾、祛病強身有著非常良好的作用。當人體被擊打造成內傷後，運用此功法，由各種動作、各種勢子，引導氣血上下、左右、前後、歪斜地周流貫通，輸送更多的營養，帶走被打傷的組織細胞，達到修補、癒合、恢復傷區目的。八段錦有云：「雙手上舉理三焦，五勞七傷向後瞧。」此功法比八段錦內涵豐富、要領深化，所以，對醫傷療疾有更好效果。

由大量實踐證明，此功對增智開慧、強身健體、防病治病、延年益壽有著特殊的、非凡的作用和效果。詳細介紹可參看拙著《朱砂掌健身養生功》（大展出版社）。

以上是「朱砂掌功」在武學上的作用、價值、效果與體現。

第二節　八步連環如意步

一、八步連環如意步釋名

此功從字面上看是步法練習，但也可以說是身法練習。身法有何？縱橫、高低、進退、反側而已。但確切地講，是手、眼、身法、步、精、神、氣、力、功的綜合訓練。

八步位置圖

八步，是指八個圈，是練習時走步腳踩的位子。

連環，是說步步相連，手手相接，環環緊扣，循環往復，周而復始，環行無端。

如意，是說向左向右、向前向後，斜插側進、倒退轉身、上下相隨、手腳相合，移身換影、周身一家，虛中有實、實中有虛，變中就打、走中有攻，退也打、進也打，隨機就勢、變化快速，意到氣到、氣到力到，打無定勢而不失勢，練時有定規，打人無定法。

故此功名為八步連環如意步，其實質可統在一個「活」字上。

這個功法是錦八手拳獨有的功法。當年大規模開展的全國武術挖掘整理工作中，沒有見到有這個功法。過去趙

老師賣藝時，這是必演、必說、必講的功法。所有練過錦八手拳的人都知道這個功法。

二、八步連環如意步的練法

八步連環如意步步行路線（見圖）

走步線路圖

第一勢　仙人探路

左腳在前，踩在 3 號圓圈上，腳尖內扣，成左虛步；右腳在後，踩在 1 號圓圈上，腳型向右前方成 45°，坐胯，成丁八步；左臂前伸，微屈，肘對膝，手與肩同高，成斜立掌，手指自然鬆伸；右手上臂貼於右側，右掌貼於左肘下；頭正項直，雙眼從左手指尖向前注視對方，全身鬆弛。（圖4-2-1）

第二勢　移身換影

1. 從右到左

左腳向左斜後方撤步踩在 2 號圓圈上，腳尖斜向左成45°，同時帶動左手後撤；右

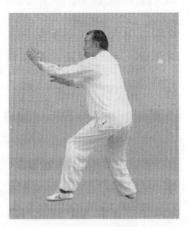

圖 4-2-1

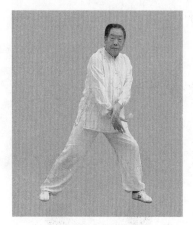
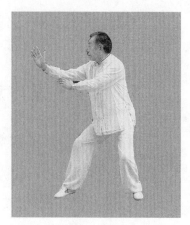

圖4-2-2　　　　　　　　　圖4-2-3

腳則斜向左前方插，踩在4號圓圈上，腳尖內扣，成虛步；與此同時，右手從左臂下方向斜前方穿出，右肘與右膝相對，右手與右肩同高，成斜立掌，手指自然鬆伸；左手回撤後，上臂貼於身體左側，左掌貼於右肘下；頭正項直，雙眼從右手指尖向前注視對方，全身鬆弛。（圖4-2-2、圖4-2-3）

2. 從左到右

右腳向右斜方撤步踩在1號圓圈上，腳尖斜向右成45°；同時右手亦隨之後撤；左腳則斜向右前方插，踩在2號圓圈上，腳尖內扣，成虛步；與此同時，左手從右臂下方向斜前方穿出，左肘與左膝相對，左手與左肩同高，成斜立掌，手指自然鬆伸，右手回撤後，上臂貼於身體右側，右掌貼於左肘下；頭頂項直；雙眼從左手手指尖向前注視對方，全身鬆弛。（圖4-2-4、圖4-2-5）

然後再從右到左、從左到右做，如此反覆練習。這是

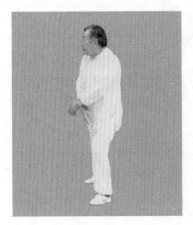

圖 4-2-4　　　　　　　　　　圖 4-2-5

八步連環如意步練習的重要一環，要天天練。每天應練
50～100 次。練習中要使撤步的幅度逐漸加大，但又不能
上下起伏，這就要靠腿部的力量和整個身體的靈活性、協
調性。天長日久，功夫漸深，不僅能左右轉換迅速、跨度
大，而且一進一退就有相當遠的距離，並能身活步靈，全
身協調，變化快速。手腳一變，方位、身形、裡外、虛
實、輕重俱變，使對方無法捉摸。而且動中出手，變中用
腿，進也打，退也打，這是移身換影的奧秘所在，神出鬼
沒，令人難測。

　　這個動作熟練之後再練習下邊的動作。

第三勢　雷電交加

　　雙臂同時向下、向後、向上掄起，與上右步同時，以
腰轉帶動兩臂、兩掌同時向對方劈下，也可分成單臂掄劈
和單臂劈砍兩個動作。顧名思義是勇猛快速、如雷電交

圖 4-2-6　　　　　　　　　　圖 4-2-7

加。

1.目注前方

以腰為軸，帶動左右臂向下、向後，同時左右腳腳尖
轉向右後方，雙腳跟斜對左前方，左腳跟稍提起；當右腳
上步踩往第 5 號圈的同時，雙臂向上掄起，畫弧向前劈
砍，右臂伸直遠探，手掌朝敵人頸部大動脈狠狠斜劈下
去，左臂在後形成助力。（圖 4-2-6、圖 4-2-7）

2.單臂掄劈

接仙人問路。首先身體向右後方扭轉，帶動左右腿以
腳尖為軸向右後方轉動，腳尖斜向右後方，腳後跟斜對前
方；左腳跟微提起，同時帶動雙手下落伸直向後擺動，當
擺動到右臂與右肩相平、左前臂到胸前與右臂成同一水平
時，以腰為軸向左前方扭轉，帶動左右腿均以腳尖為軸向
左前方轉去，與此同時腰帶動左手掌外翻，掌心朝外，迅
速向上、向前掄劈對方頸部，這時右手掌裡翻，掌心斜向

圖 4-2-8

圖 4-2-9

上助力（圖 4-2-8、圖 4-2-9）

3. 上步劈砍

當左掌劈到對方左頸時，右腳迅速上步，腳踩到第 5 個圓圈上；與此同時，右臂從後向上向前畫弧斜砍對方左頸大動脈，左掌回捋至胸前。（圖 4-2-10）

圖 4-2-10

第四勢　青龍翻身

接上勢。以腰為軸，帶動全身向右扭轉，右腳掌、左腳掌同時向右扭動，成右弓步，兩腳平行向左前方約成 45°，右腿膝蓋向右外方扭，左腿伸直；與此同時，雙臂同時向斜上下方撕開，右臂直伸，掌心向上，左臂裡旋，掌心向後；頭向右方轉去，眼

圖 4-2-11

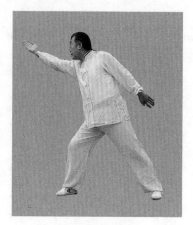

圖 4-2-12

從右手指上方看出去。

　　這時要注意周身一家。頭、手、臂、胯、腿、腳，在腰的帶動下均變，剎時間全身形成掙力，而力點合一，重點是肩背。下邊右腿管著對方前腿，上邊右臂與左臂形成正反撕勁，而右臂從對方胸部斜向右方猛靠過去，如蛟龍翻身一樣，頭亦隨之猛向右轉。目從右斜上方右手看出去。（圖 4-2-11、圖 4-2-12）

第五勢　青龍入海

　　接上勢。以腰為軸，帶動全身向左後方變向轉去，成左弓步；右手從右前上方向上、向左畫弧，到自己身體左側再向下、向右前方畫弧，成反掌朝對方下陰部拍去；與此同時，左臂向右走，然後前臂上提，正好與右臂從右前上方向上、向左畫弧時相遇於胸前，左手從右臂裡側向上穿出，又向左斜上方伸去，掌心朝後，與右手形成掙力；

眼轉向下看右手。切記全身
力點合一，重點是右手掌。
（圖4-2-13）

第六勢　翻天印

以腰為軸，帶動全身右
轉，左右腳掌同時向右扭轉
成右弓步；左手從左上方頭
前過渡到身體右方下落，按
住右臂肘部，右手向左上方
提起，在左臂內側從面前向

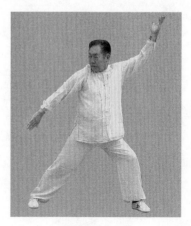

圖4-2-13

右前方，照住對方面部用拳面反砸出去；眼看右拳。上身
微向前傾。（圖4-2-14、圖4-2-15）

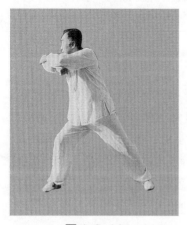

圖4-2-14

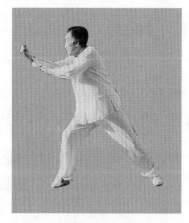

圖4-2-15

圖 4-2-16　　　　　　　　　　圖 4-2-17

第七勢　青龍探爪

左手、左腳同時向前伸出，左腳踩在第 7 號圓圈上，兩腿成左弓步；左手成仰掌，向對方面部戳去，右手隨之伸出，手掌附於左肘下方；雙眼注視前敵。（圖 4-2-16）

第八勢　猛虎搜山

以腰帶動，全身從右向後方轉動 180°，雙腳部位不動，只是兩腳掌轉動成丁八步；與此同時，雙手同時下落，右手在前，左手跟隨右手向後方畫弧抬起，右臂伸出，手與眼平，手指斜向前，掌心斜向左，左手掌貼於右臂肘部；目視前方，觀察動靜，如仙人問路一樣，要鬆弛，不能成焊接狀，以便隨機就勢打擊來敵。其實轉過來的動作就是仙人問路。（圖 4-2-17）

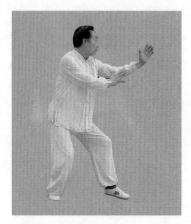

圖 4-2-18　　　　　　　　圖 4-2-19

第九勢　向右移身換影成左腳在前、左手在前的
　　　　仙人問路

如第一勢。（圖 4-2-18、圖 4-2-19）

第十勢　雷電交加

同第三勢。兩種練法。
（圖 4-2-20、圖 4-2-21、
圖 4-2-22、圖 4-2-23、圖
4-2-24）

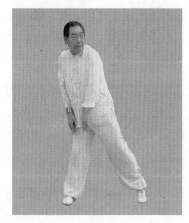

圖 4-2-20

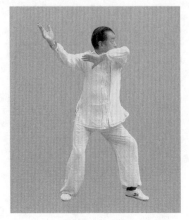

圖 4-2-21

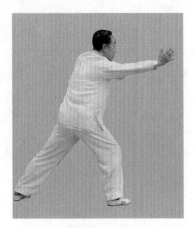

圖 4-2-22

圖 4-2-23

圖 4-2-24

第十一勢　青龍翻身

同第四勢。（圖 4-2-25、圖 4-2-26）

圖 4-2-25

圖 4-2-26

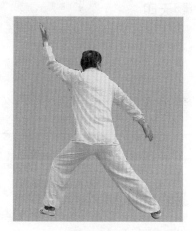

圖 4-2-27

第十二勢　青龍入海

同第五勢。（圖 4-2-27）

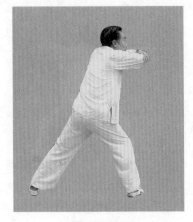

圖 4-2-28

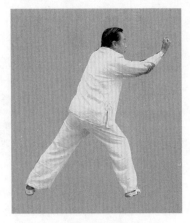

圖 4-2-29

第十三勢　翻天印

同第六勢。（圖 4-2-28、圖 4-2-29）

第十四勢　青龍探爪

同第七勢。（圖 4-2-30）

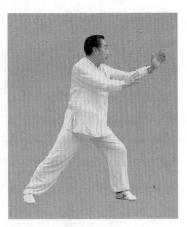

圖 4-2-30

第十五勢　猛虎搜山

同第八勢。轉回來又是右腳在前右手在前的仙人問路。（圖 4-2-31）

第十六勢　向右移身換影，恢復第一勢

成左腳在前、左手在前的仙人問路。

圖 4-2-31

圖 4-2-32

圖 4-2-33

　　如此再從仙人探路、雷電交加、青龍翻騰、青龍入海、翻天印、青龍探爪、猛虎搜山，向右跨做移身換影。再同 10、11、12、13、14、15、16 勢，連續轉下去，一圈、兩圈、三圈……八圈均可。

　　然後再反轉過來做，要領相同，只是動作相反。接圖 4-2-31 猛虎搜山，轉回後成右腳在前右手在前的仙人問路。接做雷電交加（圖 4-2-32、圖 4-2-33、圖 4-2-34、圖 4-2-35、圖 4-2-36）。青龍翻身（圖 4-2-37、圖 4-2-38）。青龍入海（圖 4-2-39）。翻天印（圖 4-2-40、圖 4-2-41）。青龍探爪（圖

圖 4-2-34

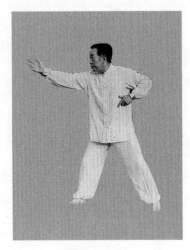

圖 4-2-35

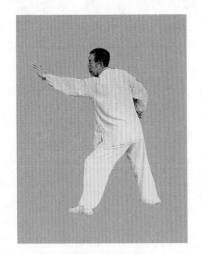

圖 4-2-36

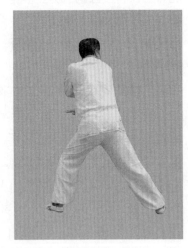

圖 4-2-37

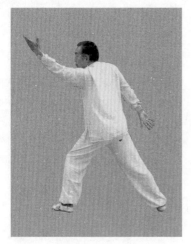

圖 4-2-38

圖 4-2-39

圖 4-2-40

圖 4-2-41

圖 4-2-42

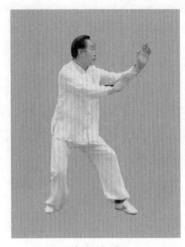

圖 4-2-43

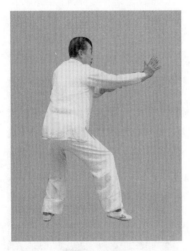

圖 4-2-44

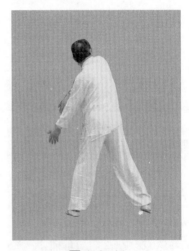

圖 4-2-45

4-2-42）。然後再接猛虎搜山，轉過來成仙人問路（圖4-2-43）。移身換影到左邊（圖4-2-44）。雷閃交加（圖4-

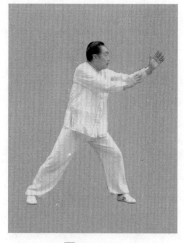

圖 4-2-46

圖 4-2-47

圖 4-2-48

圖 4-2-49

2-45、圖 4-2-46、圖 4-2-47、圖 4-2-48、圖 4-2-49）。
青龍翻身（圖 4-2-50、圖 4-2-51）。青龍入海（圖 4-2-

圖 4-2-50

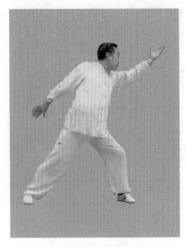

圖 4-2-51

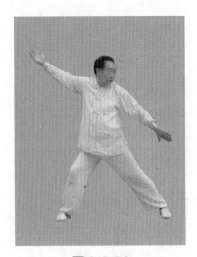

圖 4-2-52

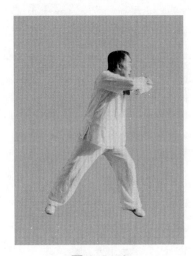

圖 4-2-53

52）。翻天印（圖 4-2-53、圖 4-2-54）。青龍探爪（圖 4-2-55）。再猛虎搜山轉過來成仙人問路（圖 4-2-56）。

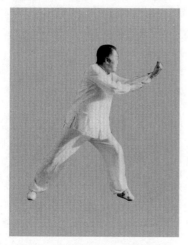

圖 4-2-54

圖 4-2-55

圖 4-2-56

圖 4-2-57

向左移身換影（圖 4-2-57）。接著再雷電交加、青龍翻
身、青龍入海、翻天印、青龍探爪、猛虎搜山轉回來成仙

圖4-2-58　　　　　　　　圖4-2-58附圖

人問路，再往左移身換影。也要一圈、兩圈、三圈……八圈對等做。最後收勢與第一勢相同（圖4-2-58、圖4-2-58附圖）。這就是八步連環如意步的具體練法。

三、八步連環如意步的功效

在八步連環如意步功法的動作變換中，寓有意氣、虛實、方位、身形、勁力、打法的變換，謂之六變。練習日久，體會自深，獲益良多，終身受用，決非誇大之詞。

1.意氣變換

此功法的所有動作都是在意念指揮下進行的，所有變換也都是在意念指揮下變換的，如虛實、剛柔、方位、身形、打法等變換，都是由思想意識支配的。拳諺云：「若言體用何為準，意氣君來骨肉臣。」在這種意念支配下的迅速變化中，鍛鍊提高大腦中樞神經的快速反應、判斷處

理攻守的敏銳力，使練習者無論遇到何種複雜情況，都能猝然臨之而不驚，抓住時機，迅猛出擊，使敵防不勝防，馬到成功。遇到對手變換手法時，又能敵變我變、見機行事、得心應手、連環進擊。

歌訣曰：

> 練功首要意在先，帶著敵情把功練。
> 雙眼注視面前敵，氣勢奪人心泰然。
> 敵一出手我就打，心毒手狠如閃電。
> 連續進擊莫遲疑，閃退都爲把招還。
> 且記勢斷意不斷，徹底勝利才休戰。

2.虛實變換

在此功法中，雙手有虛實，雙腳也有虛實。虛手變實手，實手變虛手。虛步變實步，實步變虛步。周身無處不有虛實。練功不諳虛實理，枉費功夫終無成。這就要求柔中寓剛，剛中寓柔，柔裡有剛攻不破，剛中無柔不爲堅。此功法的鍛鍊，可以使虛實變換快速，讓敵人感到撲朔迷離、不知所措、難以應對、被動挨打。

歌訣曰：

> 練拳不諳虛實理，枉費功夫終無成。
> 陰陽虛實多變化，令敵頭腦摸不清。
> 他認虛來我實上，他認實來我虛應。
> 虛中有實實中虛，全看對手打法行。
> 瞬間虛實能變化，有賴平時練眞功。

3.方位變換

在練習中，可以清楚地看到腳踩八個點，前後左右，四正四隅，忽前忽後，忽左忽右，不停地移動變化。忽而在東，忽而在西，忽而在南，忽而在北，或者腳踏東北，面對西南，或者面對東南，腳踩西北。剛剛上步戳掌，忽又轉身面敵，變化快速，方位不定，動起手來使對方難以捉摸，不好判斷。明明他占了有利方位，瞬間他背我順，他奇我正，化險為夷，制敵取勝。

歌訣曰：

　　　　四正四隅是方位，五行東西南北中。
　　　　乾坤坎離直相對，巽震艮兌可斜行。
　　　　青龍探爪打前敵，腰身一轉背後應。
　　　　方位一變向背變，方位變轉敵落空。
　　　　方位變化經常練，敵人有功難稱雄。

4.身形變換

此功法總是循環走動，身形變換不停，俄而左虛步，忽而右虛步，俄而上手，忽又回身對敵。身形右靠右斜，左靠左斜，步法一變，打法一變，身形方位俱變。何況有正面對敵，有側身前進，有擰腰反劈，有掌擊反撩，變化快速多樣，姿勢奇正不一。這樣反覆練習，天長日久自能身形變換敏捷，上下相隨，進退自如，動作協調，頭、手、足力點合一，雖打無定勢，但不失勢。

歌訣曰：

　　動作不同身形變，吞吐開合變無窮。
　　移身換影變化快，斜側拗轉形不同。
　　意爲主帥打法多，打人無形又有形。
　　身形變化不失勢，全在平時多練功。
　　頭眼手腳皆協調，身形雖變力點同。

5.勁力變換

　　在功法中勁力有剛柔、虛實、明暗、直橫、整勁、踏力、螺旋力、槓杆力、加速力、劈力、撐力、驚彈力、抖炸力，七峰皆用，周身一家。有的一個動作數種勁力，有的動作主要是一種力，瞬間又轉換爲另外一種主要力。但不論怎麼變化，目的則一，就是出手要有威力，打人要狠，力量集中，頭、眼、手、腳相合，一到俱到，協調一致，力點準確，力不虛發。

歌訣曰：

　　勁力變換竅要鬆，能鬆才能顯神通。
　　打完即鬆變勁快，橫變豎來豎變橫。
　　青龍翻騰又入海，全身皆鬆才能成。
　　驚彈抖炸爆發力，鬆不到家無此功。
　　頭眼手腳必相合，周身一家力無窮。

6.打法變換

　　此功法中的移身換影、掄劈上砍、橫身靠打、反手撩陰、翻天印、進步戳掌，回身禦敵諸招，招招相接，環環

相扣，手中有手，法中有法。忽上忽下，忽左忽右，橫中有直，直中有橫。出手就打，變勢仍攻，閃中有打，側進還打。連續進擊，緊逼不捨，力不虛發，手不空回。正反兩勁，相互為用，快速敏捷，瞬間即變。如此練習日久，獲益大焉。

歌訣曰：

　　此功打法變化多，移身換影難捉摸。
　　變中出手人難防，走中起腳難逃脫。
　　劈砍橫靠打下陰，拍肘反捶打法活。
　　青龍探爪去取珠，猛虎搜山快如梭。
　　如能反覆多習練，英雄好漢奈我何。

再析八步連環如意步：

「仙人問路」一勢，本身就是上虛下實，兩腳是一虛一實，兩臂一屈一伸。「移身換影」則忽左忽右，一變俱變，前腳變後腳，虛變實，後腳變前腳，實變虛；手亦如此，前手變後手，伸變屈，後手變前手，屈變伸，身形從左側身，變成右側身，如此左右互換。下邊則是腳踩著四個點。然後往前進是雷電交加、青龍翻騰、青龍入海、翻天印四個動作，轉回來依然此四勢，共八勢。反轉過去又主要是這八勢，腳踩八個點來回往返，動作則上下、左右、前後、內外。剛柔、虛實、斜側、閃轉，對立統一，相輔相成，循環往復，變化無窮。

「錦八手」拳術除了以上兩種主要功法外，還有許多應具備的功法。概述於下。

第三節 腿 功

「錦八手」拳用腿較多。拳諺云：「手打三分腳打七。」還有云：「練武不練腿，終究是個冒失鬼。」均說明練武中對腿上功夫的重視。在「錦八手」諸多腿法中，其要素概言之有八點：靈活、迅速、準確、力量、硬度、發勁、穩定、應變。

1.靈 活

所謂靈活，是指腿的起落、屈伸、上下、左右、進退、前後、斜側、擺動等，在生理機制允許的範圍內能隨心所欲、運用自如。為此一定要有靈活性的鍛鍊，如日不間斷地壓腿、前踢、側踢、裡合、外擺、後撩、橫擺等。具體練習方法較多，不細述。

2.迅 速

迅速就是說出腿要快，腿如箭發，迅猛異常。有云：「拳打人不知，腳踢人不察。」這就要求一個快字。避實就虛，見空就踢，不失時機，變化快速。兩人同時出腿，快者搶先，先著人者勝，後至者敗，輸贏在一剎那之間。所以平時練腿定要在「快」字上下工夫。

3.準 確

所謂準確，就是說想踢哪裡就踢哪裡，想踢哪個部位就能踢到那個部位而準確無誤。所以，在平日練習時就要注意這方面的鍛鍊。如以前踢吊袋、踢吊球，現在踢擋拍等。在動手時，對方是活動的，瞬間方位、部位不停地變，不停地在動，所以必須要快速準確，頭腦反應快，判

斷快，動作快，踢得準。

4.力　量

腿踢出去一定要有力度，才能踢傷、踢倒對方，發揮腿的威力和作用。現在的散打、搏擊已經注意到了這一問題，並在加強這方面的訓練和使用，與以往相比有很大的進步。在訓練使用發揮腿的力量上應做到以下四點：

（1）發力點。腿和拳一樣也是力發丹田，主宰於腰。十三勢歌訣云：「十三總勢莫輕視，命意源頭在腰際。」形意拳也說：「氣自丹田吐。」丹田如同槍膛一樣，是爆炸擊發點。打拳如此，踢腿亦然。

（2）整力。即周身之力貫達一點。以此拳「斜身跺子」為例，一隻腳向對方小腿迎面骨斜跺下去，不僅是一隻腳之力，而是整個身體如同夯一樣斜夯下去。為了發揮整力，還要手腳併用。如右腳斜下跺時，左拳同時出擊，右拳從前向上、向後反砸，三個力同時到點，而重點則在右腳，把掙力、襯力都集中在右腳上。

（3）螺旋力。腳和手一樣都勁走螺旋，有的說是擰勁。如臥牛腿，除了腳在踢出去的過程中有小的螺旋外，在將觸及對方腰側時，腳外側還要向外翻，成拋物狀。又如截肘蹬腿，腳向前蹬出，還有個向上的拋物線。總之，都是在圓的運動中，這樣就加大了力量。

（4）寸勁。腳踢出去將達對方時，要有寸勁、驚彈力、爆發力。這當然與速度有關，速度和力量成正比，速度快力量大，反之則小。所以，在將達到著力點時要加快速度，形成驚彈力、抖炸力、爆發力、寸力。

5.硬　度

這就是說腳踢出去要經受得住碰撞，不會遇到堅硬部位而受到損傷。這就要鍛鍊腳的硬度，如經常踢皮人、沙包等。特別在今天的散打搏擊格鬥中，對方肌肉發達、身強力壯，腳上、腿上若沒有硬度，踢上人家自己都承受不了，更難以發揮腿腳的威力，而有效地戰勝對方了。

6.穩　定

練武講究身活步靈，腿踢出去，一隻腳著地更要注意穩定。有云抬腿半邊空。腿的穩定和支撐力十分重要。在這方面要下工夫，如馬步站椿、金雞獨立都有作用。特別是朱砂掌功的十趾抓地，對穩固下肢有著良好的作用。

此外，八步連環如意步的移身換影，兩腳的虛實變化，對穩定性上更是無法替代的功效。

7.發　勁

談到發勁，本來這點和以上諸點都有聯繫，在這裡再講一講，是想喚起練功時的注意。在腳踢上對方時要能把對方踢倒、踢傷、踢出去，這就要求接觸地面的腿有撐力，不能當腳踢到對方身上，對方沒倒，自己反而倒了下來。所以，在練習踢腿中一定要注意接觸地面的腿，不僅要站得牢、站得穩，而且要能借地面的反彈力，催動踢出的一隻腳，加大該腳的力量，把對方踢倒、踢出去。

8.應　變

應變就是當我方腿擊發不中，對方必定反擊，自己要有應變的準備和能力。傳統武術在練習腿法和單操中都很注意這一問題。如「錦八手」拳中，腿踢出後立即回收護襠。該拳用腿時和出拳一樣發力不僵，回勁鬆軟，踢完後

腿就鬆下來，便於應變。「八步連環如意步」中的移身換影，兩腳的虛實轉換，虛變實，實變虛，都對應變有著極大的作用。

以上八個方面是相互聯繫、相輔相成、不可分割的。學練錦八手腿法時必須同時注意到各個方面的鍛鍊。在著重進行某一方面的練習時，也必然有利於其他方面的提高。

第四節　腰　功

腰為人體上下的關鍵部位。練武必須注重腰部的鍛鍊。武諺云：「主宰於腰。」身體各部的活動、發力，都與腰部有密不可分的關係。腰功，直接關係到身體各部位的動作和力量。所以，腰部既要靈活，又要有力，能起到主宰的作用。「錦八手」拳十分重視腰部的鍛鍊。

「朱砂掌功」式式都是腰功的鍛鍊，上撐下按、螺旋纏繞、上起下伏、扭轉摔翻，對腰椎的活動、脊柱的鍛鍊、腰肌的強化、力量的加大，都起著關鍵性的作用。

此外，還要經常練習下腰、涮腰等。

涮腰的要領是兩腿叉開，身體前俯，兩臂自然伸直，以腰為軸，上身先自左向右旋轉，速度適中，幅度要大。往上旋時吸氣，當從上向右下旋至右方與胯相平時，轉入呼氣。這時手指下垂，帶動上半身前俯，不停頓地向左旋，當旋至左側與胯相平時，轉入吸氣。如此不停頓地轉12次。然後再反過來從右向左旋轉，要領同從左向右旋式。如此再做12次，多一點或少一點亦可。這裡要注意呼吸與動作的相合，以呼吸帶動動作的變換。

第五節　五峰的功夫

武術中的五峰是指頭峰、肩峰、肘峰、胯峰、膝峰。不少拳種對於五峰的運用和功夫都很重視。如太極拳「八字法訣」中「乘勢進去貼身肘，肩、胯、膝打靠為先。」肩、肘、胯、膝全都講了。當然太極拳也很強調、重視頭部的主導和領袖的作用。許多拳種對五峰的硬度、力量、運用都很重視，湖北的「魚門拳」還專有五峰碰力的練習。

一、頭

《岳武穆九要論》云：「頭為六陽之首，而為諸身之主，五官百骸莫不為首是瞻。」萇乃周說：「頭為一身之領袖。」頭是人體最重要的部位，是高級神經中樞的所在地。人的一切行動，都是由大腦來指揮的，眼觀六路，耳聽八方，也是頭部功能的反映。

練武功時各種動作的姿勢、發力、協調、技術發揮，都與頭有密切的關係。所以，加強頭部的鍛鍊是很重要的。但對於頭部的鍛鍊有兩個不同的側重點：

一種是將重點放在頭部能撞擊敵方的本事鍛鍊上。另一種主要是放在使頭能保持、提高、增強思維敏捷、反應快速，又能應變靈活、動作協調，有助於身體動作、技術、力量的發揮上，使頭在武術技擊中起著關鍵性的、決定性的主導作用。

我不提倡前者。固然頭的前半部骨層較厚，又是拱型，能承受一定的擊打和撞擊，但經常操練鐵頭功，排

打、碰撞，是不科學的，無論如何，對腦子都會有輕微震盪，日久天長會對腦子造成損傷。

我所見到的用頭開磚、鐵尺打頭等表演者，曾私下和我說過，常會出現頭昏。這是我們應當引起重視的。當然在搏鬥中的緊急情況下，在無可奈何的時候，用頭擊撞對方的薄弱部位，以保存自己也是可以的、應該的。但對頭部的鍛鍊主要放在用頭撞擊對方的本事鍛鍊上就不妥了。錦八手拳術鍛鍊頭部的重點和方向是後者。其功法如下：

(一)靜 功

有立式、坐式。立式是身體直立，兩腳分開，與肩同寬，平行向前，腿微屈；頭頂懸，眼微斂，口微閉，舌頂上腭；兩臂自然垂於身體兩側，肩鬆、肘鬆，手指自然伸展，全身放鬆，自然呼吸，意守下丹田。坐式是坐在凳子上，背宜直，頭頂項直，小腿與大腿成 90°。其他要領同立式。

有時間一天可做 10 分鐘左右，使大腦中樞神經得到抑制、調整、修復、開發，並可使全身的神經系統、消化系統、免疫系統、血液循環系統、五臟六腑都能得到補益，促進身體健康。

(二)動 功

對頭部的鍛鍊，除了靜養以使頭的中樞神經得到抑制、調整、修復、開發外，還有動功練習，以鞏固、增強、提高、深化、擴大其效能、成果和作用。根據自己的練功實踐介紹以下 3 點：

1. 旋頭轉頸

頸項是神經系統、血液循環系統的總幹線，經常適度地、緩慢地旋頭轉頸，可使頸椎經常得到活動，經絡暢通，氣血流暢，肌肉鬆軟，對保護頭部，加強頸項的靈活，與周身的配合和各種動作的要求，以及勢子、發力的協調，都能運用自如，到位得當，發揮頭的主導作用。此外，在防止和醫治頸椎病方面也都有極大的好處。

2. 梳　頭

雙手分別輪換用指頭從前邊髮際梳到後腦下沿，每日最好做 300 次，以使頭部血液流通好，有助於推遲和延緩腦血管硬化，保持頭腦清醒，思維敏捷，反應快速，有利於身體健康，益壽延年。

3. 搖頭晃腦

拙著《朱砂掌健身養生功》中有「搖頭晃腦」一式，經常練練也是非常好的。做法是兩腳叉開，與肩同寬；吸氣時，全身放鬆，雙臂兩手自然伸直，各自從左右兩側畫弧上舉，達於頭頂上方；呼氣時，全身仍然放鬆，兩臂從身體兩側畫弧下落交於腹前。口發「不」音，使頭、面部肌肉、頸椎隨之微微擺動，這樣可以使大腦內部、面部肌肉，以及頸椎都能得到抖動，有利於腦細胞的活躍，避免痴呆，使面部肌肉鬆活、減少皺紋的增生，使頸椎得到自我按摩、抖動、復位、優化。

我常見到，無論是練現代武術或傳統武術者，由於平時對頭頸的鍛鍊、保養、愛護不夠，到了 50 歲以上時往往出現頸椎上的毛病，或過早出現腦血管硬化等，為此，對頭部的保養、愛護和科學的鍛鍊是個不容忽視的課題。

(三)三尖相照

更重要的是不論在操單勢或練套路時，都要十分重視三尖相照、三尖俱到，即頭、手、腳三者合一。這樣才能周身一家，整體相合，力點集中，頭起到領的作用，主導作用，發揮出動作的威力。

所謂指哪打哪，眼到手到，意與氣合，氣與力合。如正面擊拳，頭要中正。「靠山」則要轉頭變臉，反背捶則頭要向後看，真是失之毫厘，謬之千里，難能奏效。這一點馬虎不得。有云：「低頭貓腰，師承不高。」可見頭的重要。故在練單操或練全套時都要十分重視頭、手、腳相照。

二、肩

首先肩要鬆活，其次要能氣運至肩，力發於腰，與全身相合。肩能鬆活才能陰陽自如、能扣能展、能收能放、能俯能仰。

肩的練法：轉肩，兩腳分開，與肩同寬，平行向前，兩臂自然垂於身體兩側，全身放鬆。兩肩交替自前向上、向後、向下、再向前循環旋轉。這時肩要鬆、幅度要大，也就是說圈要大，緩慢轉動，呼吸自然配合。可做 24 下。然後再從相反的方向回轉，要領同前。練習肩打皮人、沙袋，掌握和反覆體驗欲陰先陽，欲陽先陰的竅要。

三、肘

在武術技擊中，肘的用途也十分廣泛。在使用上有上

衝、下拉、前撞、倒肘、橫肘、斜肘等。趙鐵錚老師曾講過，肘的用處和威力很大，倒肘更為厲害。

如對方右拳打來，我進右腳屈右臂，用右前臂滾掛對方右臂，轉身變臉，用倒肘擊打對方前心部位，會使對方立即倒下，甚至斃命。

練肘方法有三：一是練習靈活性，如套路中的四肘，向右前上方、向左後上方、向右前方、向左後方，以及上撞、橫肘等。二是體會發力。仍是腰為力之源，調動周身之力，另一手助力，螺旋進擊，打出冷、準、狠。三是用肘擊打皮人、沙袋等。

四、胯

胯在下肢屬於根節。下肢的各種動作的完成和變化，都與胯密切關連。腳的發力也是由腰經胯的傳導而達於梢節，在技擊上貼身胯打也是有威力的。有云：「胯打中節並相連，陰陽相合必自然，外胯好似魚打挺，裡胯藏步變勢難。」這也要求胯能鬆活。搖胯是使胯能鬆活和陰陽轉換的好方法。兩腿叉開站立，頭頂懸，兩臂鬆垂，兩手相交於小腹下成仰掌，左手在下，右手在上，右手拇指指甲插入左手拇指指縫中。如此以胯為軸，先從左向後、向右、向前轉動，轉到前邊時盡量將大腿根部折窩處突出，這樣就加大了胯的旋轉幅度，有利於鬆活運轉。

運轉時緩緩進行。做到一定次數後，再反方向轉動。習練日久胯自鬆活，在技擊時能更好地發揮威力。當然使用時仍須發力於腰，調動全身力量，運用胯的扭轉擺動之力，達到胯打的效果。

五、膝

膝為大腿與小腿中間的樞紐，賴其能活動屈伸，並能運腿之力達於足掌。膝打是頗有殺傷力和威懾作用的。膝打的方法有搶進貼身端頂、斜身上步提膝前撞、斜身提膝外撞打法等等。為此，膝關節一定要靈活，有力度，在我的功法中有揉膝功、裡踢外擺等。

此外，還要用膝撞擊沙袋、皮人等。訓練時要注意保護好膝關節，不可蠻練。

第六節　百步神拳

在這裡講一講「百步神拳」。因為近年來有人利用迷信思想和一些人的無知，把百步神拳說得神乎其神，這是不對的。實際上這是以打空拳練習增力的功法。

我小時就聽說過許多神話，什麼要每日在夜半無人之時，對著井口，向井水打一百拳，打完就走，不能回頭看，要連續打一百天，不能間斷，也不能被別人發現。如此百日後就能一拳打下去使井水翻湧。如回頭看或間斷就不靈了，練習不足百日更不行。

當然這是鬼話。因為這實際上是說打空拳增長拳力的訓練方法，不可能練習百日無人看見，也不可能百日中一次不回頭，井水也根本不可能打得翻湧上來。一旦不行，他就有理由說被破了。我八九歲時就練過，當然不可能練成，不過打拳的勁力倒的確長了些。

打空拳的練法是馬步樁，兩拳置於兩肋旁，交替向前

方打拳，這只能是使用兩隻胳臂的力量，不能調動周身之力。錦八手的空拳練力，足呈弓箭步，而且左右方向互換，當左拳擰轉向右前方打出時成右弓步，右拳後撤。當右拳向左前方打出時，成左弓步，左拳同時後撤。如此交替進行，每日以打百拳為宜，並要注意以下 5 點：

1. 以丹田發力，以腰為軸。以腰的扭轉帶動身體轉動成左右弓步，同時出拳、收拳渾然一體，猶如拳長在肚子上，從丹田發出，氣貫拳面。

2. 整勁，發出的拳是周身之力。這時腳踏地面的反作用力和拳的掙力都貫到打出的拳上，眼、拳、腳三尖相照。

3. 驚彈力。當拳打出將達力點時急劇加速，發寸力。疾、快、猛、狠。

4. 打遠。出拳時要有個目標，此目標一般以 50 公尺左右為宜，眼睛要看到這個目標，意念想著拳出去打動這個目標，以此鍛鍊拳打透力的慣性。

5. 螺旋。出拳、收拳均成螺旋。拳收到肋部時拳心向上，拳打出達到著力點時則拳心向下，塌肩直臂、扣腕平拳。如此反覆進行，以增加力度和鑽勁，發揮拳的威力。

第七節　關於鐵砂掌

我跟隨趙老師學武時，還練過鐵砂掌。鐵砂掌的練法，我於 1981 年與朱砂掌同時發表在湖北省暨武漢市氣功學會內部刊物《氣功理論與實踐》上，名為「武術掌功與氣」，副標題為「簡介鐵砂掌與朱砂掌。」

1982 年《武林》雜誌第 2 期轉載了此文，不少武術愛好者來函問及練鐵砂掌的步驟、洗手藥水等等。於是我在同年《武林》第 10 期上，又發表了「楊永教練答讀者問」一文，既公布了練鐵砂掌的「洗手藥方」，又告誡說：「我不贊成練鐵砂掌，因為容易使手受損，把末梢神經打麻痺，以致造成老年時手顫抖。我主張練朱砂掌。」

第八節　關於鷹爪力

鷹爪力實際上是說指力很大，手指堅硬。練習方法很多，如抓鐵製錐體、抓壇子、用手抓橡子等。我向趙老師學拳時也練過鷹爪力，因條件所限，我是用碎麻頭和泥拌在一起，做成兩個下盤約 25 公分的饅頭狀的泥坨子，然後把左右手五指分開向外斜插入兩個泥坨內，曬乾。

練習時是左右手分別插入泥坨子手指窟窿內，成左弓箭步時，向左前方推出右手泥坨子，左手泥坨子收回左肋旁。當變為右弓箭步時，收回右手的泥坨子，向右前方推出左手的泥坨子。如此反覆各推 50 次，以增強指力和臂力。因為向外推時手指必須挑起和推出泥坨子，而回撤時手指必須加大抓力，否則泥坨會滑掉或抓不回來。

現在看來，只要堅持很好地練習朱砂掌功，就能達到上述要求和目的。

第五章

錦八手拳術

「錦八手」是以散手組成的套路。連起來是一套八趟拳，拆開來都是散手，成為一些不同的打法，沒有花架子，篩選了一些基本的、精練的、實用的技擊動作。這一套拳也不過二十多個動作。有云「不怕千招會，就怕一招熟」。所謂「半步崩拳打遍天下」，也是這個道理。有人說，我會多少套拳，什麼武學、寶庫、秘典，卻不知何解。《拳經》云：「個中奧妙在深玄，道在師傅學在專。拳法千般學不盡，機關萬種卒難言。」總之熟便能生巧，處處相承節節連。「錦八手」就是這樣的一套拳。

在練習中更要反覆多操單式，也就是單操，這是主要練習方法。在操練中一定要全神貫注，帶有敵情意識，意想面前是敵，對方如何出手或出腳，我就用某個技法回擊之，而且一定要勢斷意不斷。如此練習日久，才能臨危不懼，頭腦清醒，形成條件反射，見手打手，見勢打勢，連續進擊，贏得勝利。練到一定時期，還要進行實戰練習，相互對搏。當然也可以成套練，或戴著護具對搏。

概言之：

拳有八趟，散手組成，動作樸實、著眼實用。

踢打摔拿，肩肘並用，膝撞身靠，處處能攻。

上下齊發，左右皆應，不招不架，立見輸贏。

老少相隨，不少留停，直進側入，快速如風。

螺旋纏絲，圓活滾動，鬆軟自如，妙用橫生。

落點如鋼，整勁迅猛，驚彈抖炸，石破天驚。

武醫融合，氣勢相應，陰陽轉結，變化無窮。

預備勢

正身直立，兩腳分開，與肩同寬，平行向前，腿微屈；兩臂自然下垂，貼於身體兩側，手指自然伸展；頭頂懸，口微閉，舌頂上腭，精神內斂，氣沉丹田，全身放鬆，自然呼吸。（圖 5-1）

圖 5-1

第一趟

第一勢　起　勢

待靜下來後，兩臂自然伸直，慢慢向前斜上方抬起，當抬到頭頂上方，雙臂間距成 60°角時，掌心向下；雙臂仍自然伸直，緩緩向身體兩側呈弧線分別下落到兩胯側。這裡充分體現出行拳開始，身體與內氣的升開降合，氣勢如一。（圖 5-2、圖 5-3、圖 5-4）

第二勢　雄雞振翅

當兩手接近雙胯時，雙掌變拳內旋交於胸前，先拳心

向裡，然後外旋舉至頭頂上方，兩腕仍相交，左拳在後，右拳在前，拳心向前；與此同時，左腿提膝上提，如金雞獨立，雙臂上舉，如雄雞雙翅振起，故名雄雞振翅。（圖5-5）

圖 5-2

圖 5-3

圖 5-4

圖 5-5

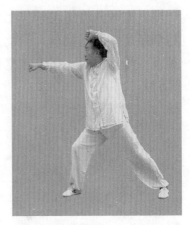

圖 5-6 圖 5-7

第三勢　金錘震山

左腳下落成馬步；雙拳內旋下砸至襠部，雙拳腕部仍相交，左拳在上，右拳在下，拳心向上，如金錘向下猛砸山背一樣，故名金錘震山。（圖 5-6）

第四勢　右滾身炮

上身向右旋轉 90°，下肢由馬步變右弓步；同時左臂外旋上提，前臂橫於頭頂上方，右臂外旋，右拳向右前方擊出。（圖 5-7）

第五勢　右翻天印

下肢動作不變；左拳變掌，從頭前下落按在右肘部，右前臂向左回，拳從左臂內外旋，經頭前向上翻出，以拳面照對方面部從上向下砸滑下去，拳心向裡。（圖 5-8、

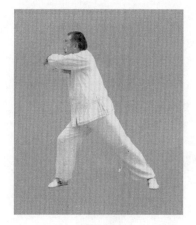

圖 5-8

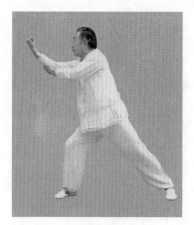

圖 5-9

圖 5-9）

第六勢　印落潭溪

接上勢。變左仆步；右臂
內旋下落，使拳面近抵地面，
左手成立掌，貼於右肩內側；
頭左向，目注左前方。（圖
5-10）

第七勢　左滾身炮

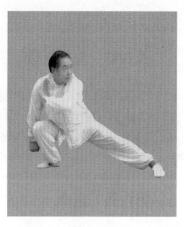

圖 5-10

由左仆步變左弓步；同時
右臂向前畫弧，當臂平伸與肩同高時，右前臂外旋，右拳
上舉至頭頂處，拳眼向上；左拳與右拳同步向前，當右拳
向頭頂滾動時，左拳自胸前向敵胸部打出，叩腕平拳，兩
拳同時到位，並形成掙力，全身催動左拳；目注前敵。

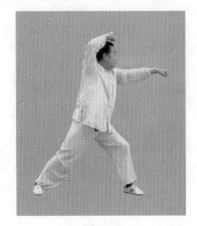
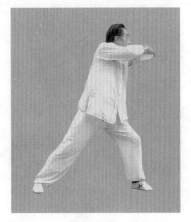

圖 5-11 圖 5-12

（圖 5-11）

第八勢　左翻天印

下肢動作不變。右拳變掌，從頭前下落按於左臂肘部，同時左前臂向右回，拳從右臂內外旋，從面前向上翻出，用拳面朝敵面從上向下砸滑下去。（圖 5-12、圖 5-13）

第九勢　點拳

上右腳，腳掌點地，右拳向前點擊對方頭部。（圖 5-14）

第十勢　單捶肘

右前臂內旋上舉矗立，與上臂持平，左臂亦內旋下落，左拳拳面抵於右臂肘部，不停頓。右前臂內旋下落，

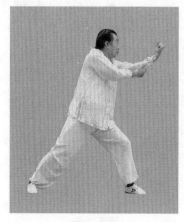

圖 5-13

圖 5-14

圖 5-15

圖 5-15 附圖

從胸前向右前方擊出，左肘後拉與右手合成掙力；下肢成
馬步。（圖 5-15、圖 5-15 附圖、圖 5-16）

圖 5-16　　　　　　　　　　圖 5-17

第十一勢　霸王敬酒

下肢成右弓步；右臂內旋上舉，右上臂與肩平，上臂
與前臂成 90°角；左拳向前平移，拳面貼於右肘部。（圖
5-17）

第十二勢　霸王開弓

上左腿成馬步；同時左拳向左前方擊出，右肘後撐與
左拳成掙力。（圖 5-18）

第十三勢　雙捶肘

腳不動，上身微起；左前臂豎起外旋，右前臂豎起裡
合，當兩前臂豎起與肩同寬時，左前臂向外擊，右前臂向
裡擊，接著左拳從胸前向左前方擊出，右拳從胸前向後
拉，兩拳形成掙力。（圖 5-19、圖 5-20）

圖 5-18

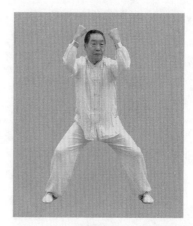

圖 5-19

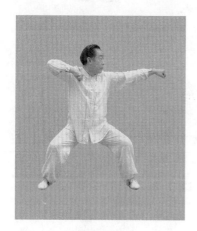

圖 5-20

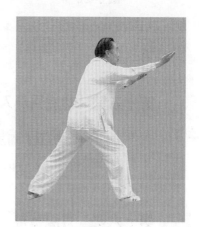

圖 5-21

第十四勢　青龍獻爪

　　上右步成右弓步；右拳變掌前穿，同時左拳變掌回收，掌指貼於右肘下。（圖 5-21）

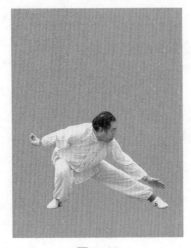
圖 5-22

圖 5-23

第二趟

第十五勢　猛虎回身入洞

右手變鈎手；雙腳掌內旋，變左仆步；同時左掌下落畫弧，手心向外成立掌；隨身體立起，左臂直立起，向身後摔出，右手斜向下後方。（圖 5-22、圖 5-23）

第十六勢　青龍騰飛

右腳向前左方邁出 270°，腳尖向後，以左腳掌為軸隨之旋轉，腳尖與右腳尖方向相同，兩腳寬度約同馬步；同時右手變掌，與右腳向前左方邁出同步，從左腋下穿出，當身體轉向後方時，兩手腕部相交於小腹前，左手在上成俯掌，右手在下成仰掌；隨之擰腰翻身靠，右臂斜上舉，

掌心向上；目隨手掌向右後方看出；左手向左斜下方向後拍去，掌心向後，兩手形成掙力。掌握力發於腿，主宰於腰，貫達右臂。（圖5-24、圖5-25、圖25附圖）

第十七勢　右刁腕掏肋

右掌內旋變鉤手，意在刁敵右手腕，左腳向前、向右轉270°，成半蹲步；隨之左掌變拳內旋，置於肋部，拳心向上，當左腿將完成動作時，左拳速旋，拳心向下，短促擊出，上臂貼於上身左側，前臂與上臂成90°角。（圖5-26）

圖5-24

圖5-25

圖5-25附圖

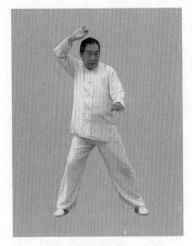
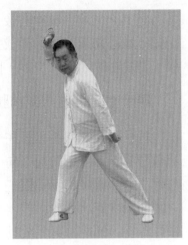

圖 5-26 圖 5-27

第十八勢　肩打

下肢變高弓步；左肩下扣，左拳向下、向後方塞去，拳心向後，意在用肩扣擊敵之胸部。（圖5-27）

第十九勢　上步撇身捶

左腳向後撩踢，再向左前方上步，走90°弧線，與右腳平行立於一橫線上，左拳向前、向上、向後反砸下去，成撇身捶。（圖5-28）

第二十勢　左刁腕掏肋

左拳外旋變刁手；右腳內旋，向左轉270°成高馬步（半蹲）；同時右拳內旋下落貼於右肋，拳心向上，繼之擰拳短擊，上臂貼於上身右側，前臂與上臂成90°角。

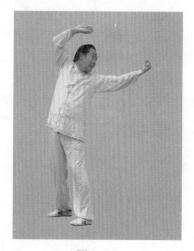

圖 5-28

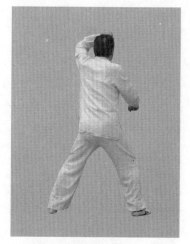

圖 5-29

（圖 5-29）

第二十一勢　撞肘

變右弓步；右拳上提至胸
前，前臂回折與上臂相貼，仍
握拳；左手下落成立掌，貼於
右拳拳面，雙手合力（實際是
周身之力，腰為主宰）向右前
方用肘擊出。（圖 5-30）

第二十二勢　霸王射箭

步型不變；右拳前擊，左
掌變拳後撤，拳心向下，兩拳形成掙力，隨即全身放鬆。
（圖 5-31）

圖 5-30

圖 5-31 圖 5-32

第二十三勢　左砸踢

左拳上舉過頭，以拳面向前偏右斜下方砸擊，右拳內旋回收貼於右肋部，拳心向上；同時，左腳向前彈踢對方襠部，並迅速收回護襠，再向前下落成左弓步，而左拳內旋，向前平擊出，拳心向下。（圖 5-32、圖 5-33）

第二十四勢　右砸踢

右拳上舉，向右前下方斜砸去，右腳向前方彈踢對方襠部後，迅速收回護襠，再向前邁出成右弓步；同時右拳向裡、向上回收，拳心向下，與腳同步向前方擊出；左拳在右拳前擊時，拳心向下回拉形成掙力。（圖 5-34、圖 5-35）

第二十五勢　左砸腕

左拳上舉，以拳背向右前方右手腕部砸擊；同時，左

圖 5-33

圖 5-34

圖 5-35

圖 5-36

腳上步成馬步；隨即右拳屈肘回收至右胸前，左拳內旋向
前擊出，兩拳要有掙力，打出整勁，隨即放鬆。（圖 5-
36、圖 5-37）

圖 5-37

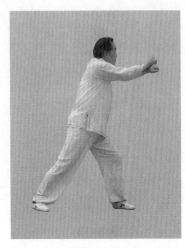

圖 5-38

第二十六勢　右砸腕靑龍吐水

　　右拳上舉，以拳背向左
手腕部砸擊；隨即右腳向左
前方邁出一步，左腳跟進成
併步，雙腳腳尖偏向右；雙
拳交於腹前；繼之弓身成
90°，右拳向前擊出，拳心
向下，左拳屈肘成90°，拳
心向下，拳面抵於右肘部；
抬頭，雙眼自左臂上方向前
看出。（圖 5-38、圖 5-
39、圖 5-40、圖 5-40 附
圖）

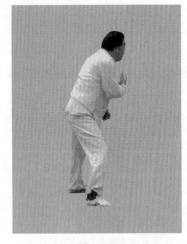

圖 5-39

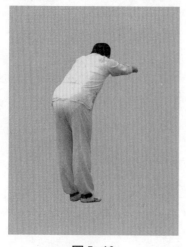

圖 5-40

圖 5-40 附圖

第三趟

第二十七勢　左斜飛勢

左腳向左斜後方移去成斜向左弓步；雙拳變掌下落，向左畫弧抬起，左臂抬與肩平，與左腿方向一致，成八字立掌；右掌抬起至左腋窩下，成八字掌貼於肩下。（圖5-41）

圖5-41

圖 5-42　　　　　　　　　　圖 5-43

第二十八勢　右側挎踩

雙手向右前方拱挎對方臂部，均是八字掌，掌心向
外，右手挎其腕部，左手拱其肘；同時起右腿以踩子腳
（也稱臥牛腿）向右前方踢出，踢完後護襠；頭斜對右前
方，兩眼向右前方看出。（圖 5-42、圖 5-43）

第二十九勢　右斜飛勢

右腳向右前方落下成右斜弓步；同時，雙臂向下、向
右、向上畫弧展開，右臂伸展，與右腿成同一方向，手為
八字掌，掌心朝外，虎口向前；左臂屈肘橫於胸前，左手
亦成八字掌，貼於右肩裡側，掌心向外，拇指在腋下；頭
斜向左前方，雙眼向左前方看出。（圖 5-44）

圖 5-44

圖 5-45

第三十勢　左側挒踩

　　雙手向左前方拱挒，右
手拱挒對方肘部，左手挒對
方腕部；左腿成臥牛腿踢向
對方左肋部，達力點後立即
回收護襠，然後向左前方落
地，成斜弓步；同時兩手向
下，當到達小腹前時左右手
分別向左右方畫弧抬起，兩
臂與肩相平，雙掌成八字立
掌，掌心向外；面向前方，
目注前敵。（圖 5-45、圖 5-46）

圖 5-46

<table>
<tr><td>圖 5-47</td><td>圖 5-48</td></tr>
</table>

第三十一勢　截肘右蹬腿

意想對方左拳打來，我左右手同時裡合，掌心相對，右臂前伸，向裡拍擊對方肘部，左臂彎曲，左手掌拍擊對方前臂，要有力、要狠，意在斷其臂；繼之左前臂在裡，右前臂在外，兩前臂重合於胸前；與此同時，右腳屈膝抬起，以腳掌用力向對方腹部蹬出，意在把對方蹬翻起來，繼之右腳向前落地成右弓步；兩臂向左右平伸，與肩同高，成一字形，手成立八字掌，掌心向外。（圖 5-47、圖 5-48）

第三十二勢　截肘左蹬腿

意想對方從前方以右直拳打來，我左右手迅速同時裡合，左掌猛擊對方右肘部，右手猛擊對方前臂，意在拍折，然後兩前臂重合於胸前，右前臂在裡，在前臂在外；

圖 5-49

圖 5-50

與此同時，左腿屈膝提起，用腳掌向對方腹部猛蹬出去，手拉腳蹬形成合力，然後左腳前落成左弓步；兩臂向下，分別向左右畫弧伸展，當與肩相平時手成立八字掌，掌心向外。（圖 5-49、圖 5-50）

第三十三勢　青龍獻爪

雙掌帶動雙臂向下、向裡合，左掌從前向胸部回收，掌心向上，右掌從身體右側裡收，到達胸前時掌心向上，從左手上方穿出，手指高不超過眼，左掌貼於右臂肘部；與右手前穿同時，上右腳成右弓步。（圖 5-51）

圖 5-51

圖 5-52

圖 5-53

第四趟

第三十四勢　拉肘

雙掌變拳，拳面向上，然後雙拳向裡翻轉，拳心向上，猛向後拉肘，意想用肘擊打對方。（圖 5-52）

第三十五勢　左滾打

腰左旋，帶動兩腳以腳掌為軸向左後方旋轉 180°，兩腿微屈，左腳尖斜向左前方，右腳跟進，右膝抵於左膝窩內；與此同時，雙拳緊貼於肋下，隨腹轉過來後，左右拳迅速分別向前後擊出，右拳在前，左拳向後，重點是右拳猛擊對方胸部。（圖 5-53）

圖 5-54

圖 5-55

第三十六勢　右掛踢

　　意想敵人左拳從前方向我面部打來，我急將右拳變掌回收至耳部，上臂平，上、前臂成三角形，以此分化敵人拳力，左拳不動；同時起右腿，用跺子腳向對方跺擊，接著右腳向前落地成右弓步；右掌下落變拳向前方擊出。（圖5-54、圖5-55）

圖 5-56

第三十七勢　拉肘

　　雙拳拉向身體兩側肋部，同時拳面向上轉為拳心向上，猛向後拉。（圖5-56）

第三十八勢　右滾打

意在敵人以左拳向我胸部打來，我以腰為軸，上身向左轉90°，帶動兩腳右移，右腳橫於前，左腳跟進半步，雙腿微屈，左膝抵於右膝窩內，腳掌抵地；與此同時，左右拳迅速分別向前後擊出，重點是左拳猛擊對方胸部，拳心向下；目注前敵。（圖5-57）

圖5-57

第三十九勢　左掛踢

意在敵人以右拳從前方向我面部打來，我急將左拳變掌回收至耳部，上臂平，上、前臂成三角形，以分化敵人拳力，右拳不動；同時起左腿，以跺子腳向敵踢去，接著左腳向前下落成左弓步；左掌下落變拳向前方擊出，拳心向下；目視前方。（圖5-58、圖5-59、圖5-60）

圖5-58

第四十勢　左兜腕反砸

意在敵人捋我左手腕部，我以腰帶動右拳，向左手腕

圖 5-59

圖 5-60

圖 5-61

圖 5-62

處敵手下方平掄過去;同時,右腳畫弧上步至左腳前方並
轉體,使我拳把敵手打開;然後我兩拳交叉於左前方,順
勢雙拳向上畫弧,向前、向後反砸下去,重點是右拳反砸
對方面部,拳心向上;目注右拳。(圖 5-61、圖 5-62)

圖 5-63

圖 5-64

第四十一勢　右兜腕反砸

接上動。雙拳拳心轉向下，意在敵人捋我右手腕，我以腰帶動左拳向我右手腕上敵手下平掄過去；同時，帶動左腳上步至右腳前方並轉體，使我拳把敵手打開；順勁我兩拳交叉在右前方，不停頓，雙拳向上畫弧並分開向前、向後掄砸下去，重點是左拳反砸對方面部，拳心向上；目注左拳。（圖 5-63、圖 5-64）

第四十二勢　青龍獻爪

左拳變仰掌向身前回收，右拳變掌，向下、向前經左掌上方向前穿出，掌心向上；同時上右腳成右弓步；左掌貼於右臂肘部下方。（圖 5-65）

圖 5-65　　　　　　　　　　圖 5-66

第五趟

第四十三勢　猛虎回眸

以腰為軸，左旋轉向後方，帶動雙腳轉動 180°，從前右弓步轉成後左弓步；右手內旋，變鈎手向後伸出，與胯同高，手心朝上；左掌內旋，拇指在下，其餘四指併攏在上，掌心朝後，順右手上臂回收，卡於右臂肩部，頭亦回轉 180°；目視前方。（圖 5-66）

第四十四勢　右連珠炮

上掤下分：左手上提，右手從後向下、向前畫弧，與左手交於頭頂上前方，左掌在上，右掌在下；然後兩手下落交於襠前，右掌在上，左掌在下，掌心均向上。蹬踩：

圖 5-67　　　　　　　圖 5-68

隨即左腳腳掌外碾，橫於前方，右腳上步向左橫蹚出，腳
跟不超過中線；與此同時，左右掌分別向左右方向上、向
前畫弧，右掌變拳，與右腳同步向前橫擊時，與左掌交於
額前，右拳面與左掌心相抵；接著右腳上提，以踝子腳向
前方敵人腿部踩去，隨即向前落地成右弓步。前擊：當腳
落地時，右拳向前擊出，左掌變拳向左方平擊，左臂與右
臂成 90°角，拳心均向下。（圖 5-67～圖 5-72）

第四十五勢　左連珠炮

上捌下分：右拳變掌上提，左拳變掌向前上方打去，
與右掌交於頭頂前方，然後兩手下落交於襠前，右掌在
上，左掌在下，掌心均向上。蹚踩：隨即右腳掌外碾橫於
前，左腳上步向右橫蹚出，腳跟不過中線；與此同時，左
右掌分別向左右方向上、向前畫弧，左掌變拳，與左腳同
步向前橫擊，與右掌交於額前，左拳面與右掌心相抵；接

圖 5-69

圖 5-70

圖 5-71

圖 5-72

著左腳上提，以踝子腳向前方敵人腿部跺去，隨即向前落
地，成左弓步。擊拳：當腳落地時左拳向前擊出，右掌變
拳向右方平擊出，右臂與左臂成 90°角，拳心均向下。
（圖 5-73～圖 5-77）

圖 5-73

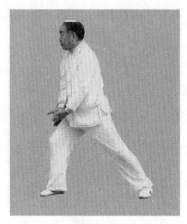

圖 5-74

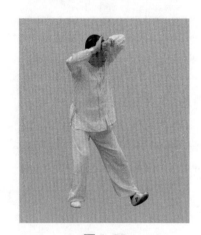

圖 5-75

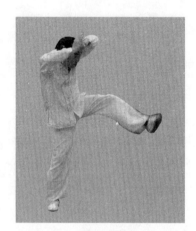

圖 5-76

第四十六勢　右鬼扯鑽

收左拳於左肋部，拳心向上，右拳向前擊出，扣腕平拳，然後收回右拳出左拳；與此同時，起右腳，用腳掌向

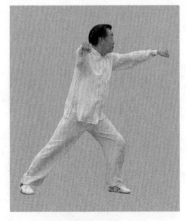

圖 5-77

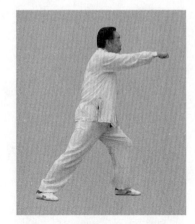

圖 5-78

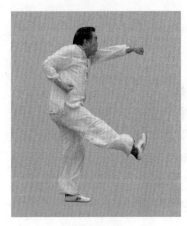

圖 5-79

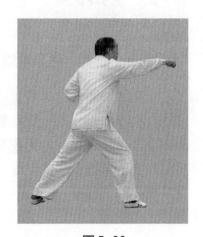

圖 5-80

前方敵人膝蓋搓踢，意在用腳掌把對方膝蓋搓掀掉，故此
踢出去的腳不高過對方膝蓋，踢完後，腳前落成右弓步；
同時收左拳於左肋部，拳心向上，右拳向前擊出，扣腕平
拳。（圖 5-78～圖 5-80）

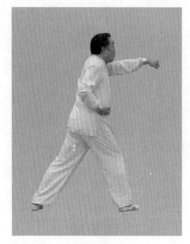

圖5-81　　　　　　　　　　圖8-82

第四十七勢　左鬼扯鑽

　　下肢不動；收右拳於右肋部，左拳擊出，扣腕平拳，接著出右拳向前平擊，收左拳於左肋部；同時起左腳，用腳掌向對方膝蓋搓踢，意在用腳掌把對方膝蓋搓掀掉，踢完後，腳前落成左弓步；收右拳於右肋部，拳心向上；左拳向前平擊，扣腕平拳，接著收左拳於左肋部，拳心向上；同時出右拳向前平擊，扣腕平拳。（圖5-81～圖5-84）

第六趟

第四十八勢　右斜身跺子

　　右拳向上、向後反背掄砸，盡力向後，拳心向上，而左拳向前平打出；右腳上提至左小腿裡側，不停頓地向前

圖 5-83　　　　　　　　　　　圖 5-84

下方，意在敵人小腿部斜踩
下去，三力（後拳掄砸力
點、向前擊出拳到達力點、
右腳斜踩下去到達的力點）
合一，同時到位。

　　重點集中在斜下踩的右
腳上，整個身體如一個夯一
樣斜砸下去，全身之力貫達
在右腳上，意把敵人踩倒，
或把其小腿踩斷。由於身體
後斜，右腳踩下後無法立
穩，必然要後撤落地，以腰

圖 5-85

為軸帶動全身轉向後方成右弓步；右拳回收到右肋部，左
拳向前擊出，扣腕平拳。（圖 5-85～圖 5-87）

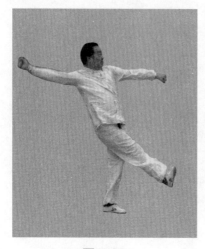
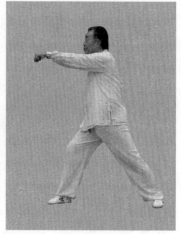

圖 5-86　　　　　　　　　　圖 5-87

第四十九勢　上步轉身捶

接前勢。上左腳成左弓步；收回左拳於左肋旁，拳心向上，同時出右拳向前打出，平拳扣腕，目視前方；接著以腰為軸，帶動雙腳向右後方轉去成右弓步，兩腳尖斜向左後方；收右拳於右肋部，拳心向上，左拳隨腰之轉動向後方擊出，扣腕平拳；目從左拳向前看出。（圖 5-88、圖 5-89）

第五十勢　左斜身跺子

左拳向上、向後反臂掄砸，盡力向後，拳心向上，右拳向前平打出；左腳上提至右小腿裡側，不停頓地向前下方用力斜跺下去，意在敵人小腿，三力合一，同時到位。重點集中在斜下跺的左腳上，整個身體如一個夯一樣斜砸下去，全身之力貫達於左腳上，意將敵小腿跺斷，或把敵人跺倒。由於身體後斜，左腳跺下後不能立穩，必然要快

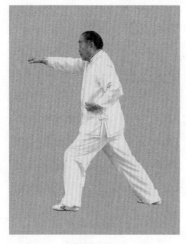

圖 5-88

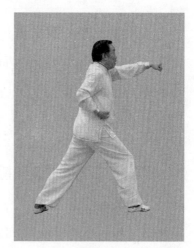

圖 5-89

圖 5-90

圖 5-91

速後撤落地，成左弓步；左拳回收到左肋部，右拳向前擊
出，扣腕平拳。（圖 5-90、圖 5-91）

第五十一勢　換手捶

下肢不動；收右拳於右肋旁，拳心向上，同時打出左拳，扣腕平拳；頭向正前方，目前視。（圖5-92）

圖5-92

第五十二勢　左滾雙捶

雙拳回收，前臂直立，與肩同寬，拳面不超過眼高，以腰為軸，上身左轉90°，左腳以腳掌外旋橫於前，腿微屈；右腳跟半步，以腳掌抵地，右膝抵於左膝窩內，不停頓，雙拳下落兩肋部，擰拳分別向前後方擊出；與此同時，右腳提起成立蹬腳，向前方蹬出後落地，成右弓步；目視前方。（圖5-93、圖5-94）

圖5-93

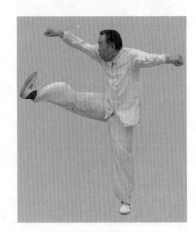

圖5-94

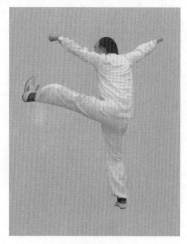

圖 5-95 圖 5-96

第五十三勢　右滾雙捶

雙拳回收，前臂直立，與肩同寬，拳面不超過眼高；以腰為軸，上身右轉 90°，右腳以腳掌為軸外旋橫於前，腿微屈；左腳跟半步，以腳掌抵地，左膝抵於右膝窩內，不停頓，雙拳下落兩肋部，擰拳分別向前後方擊出；與此同時，左腳提起成立蹬腳，向前方蹬出後落地，成左弓步；目視前方。（圖 5-95、圖 5-96）

第五十四勢　青龍獻爪

上右步成右弓步；右拳成掌同時穿出，手指不超過眼高；左拳變掌回收，貼於右肘下方，掌心向上；目注前方。（圖 5-97）

圖 5-97　　　　　　　　　　　圖 5-98

第七趟

第五十五勢　左前魚鱗步

以腰為軸，上身向左轉，帶動雙腿以腳掌為軸向左轉，面向前方成馬步；兩掌下落收於身體膝外兩側，掌心朝前斜向下垂，兩臂與頭成三角形，目視右方；然後兩前臂分別從左右兩側上掛，上臂持平，兩掌手指尖貼於耳朵外側，兩肘外展，掌心朝前，上、前臂與頭頸成三角形，目仍注視右方。隨即雙前臂立即向左右兩側下劈到兩腿膝蓋外側，頭與兩臂成三角形；同時不停頓地以腰帶動並以兩腳掌為軸向前、向左轉 180°，整個身體形態不變，只是身體從前轉向後，頭與手臂仍呈三角形，掌心向前，仍為馬步，雙腳平行向前；頭左向，目向左注視。（圖 5-98、圖 5-99）

圖 5-99

圖 5-100

第五十六勢　右前魚鱗步

接著兩前臂分別從左右兩側上掛，上臂持平，兩手指尖貼於耳朵外側，兩肘外展，掌心朝前，上、前臂與頭頸成三角形，目仍注視左方；隨即雙前臂立即向左右兩側下劈到兩腿膝蓋外側，頭與兩臂成為三角形，目仍注視左方；這時不停頓地以腰帶動雙腿，以腳掌為軸向右轉180°，整個身體形態不變，只是身體從前轉向後，頭與手臂仍成三角形，掌心向前，仍為馬步，雙腳平行向前；頭右向，目向右注視。（圖5-100、圖5-101）

圖 5-101

圖 5-102　　　　　　　　　圖 5-103

第五十七勢　右後魚鱗步

　　馬步不變；右臂向右抬起，高與肩平，立掌，掌心向右；同時左手裡提，貼於左肩下胸側，成八字立掌；繼之右腿提膝外展，意在用膝撞擊貼身之敵的襠部；右肘向上、向後提，意在肘擊後邊貼身之敵的下腭。當右腳、右肘打過敵人後，左掌立即向敵人前胸塌出，這時雖一腳立地，但腳已隨身體轉動腳尖轉向斜後方，與出掌方向一致，頭、面均正對敵胸，再加上右腿、右臂與左掌均成掙力，故能重創敵人。

　　然後右腳落地，與前勢成相反方向馬步，雙腳平行向前；這時左手探出伸直，與肩同高，成立八字掌，掌心向左；目從左手手指上方向左看出；右前臂回折，手成立掌，貼於胸前右側。（圖 5-102、圖 5-103）

圖 5-104　　　　　　　　圖 5-105

第五十八勢　左後魚鱗步

　　左腳提膝外展，意在用膝撞擊貼身之敵的襠部；左肘向上、向後提，意在肘擊後邊貼身之敵的下腭。當左膝、左肘打過敵人後，右掌立即向敵人前胸塌出，這時雖一腳立地，但腳已隨身體轉動腳尖轉向斜後方，與出掌方向一致，頭、面均正對敵胸，再加上左腿、左臂與右掌均成掙力，故能重創敵人。

　　然後左腳落地，與前勢成相反方向的馬步，雙腳平行向前；這時右手探出伸直，與肩同高，成立八字掌，掌心向右；目從右手手指上方向右看出；左前臂回折，手成立掌，貼於胸前左側。（圖 5-104、圖 5-105）

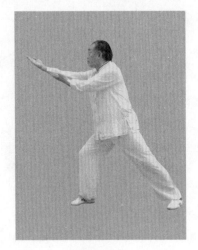
圖 5-106

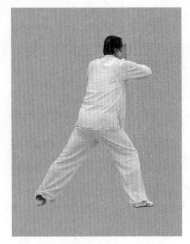
圖 5-107

第五十九勢　靑龍獻爪

　　身體向左前方轉動，上右步成右弓步；左掌上提，掌心向上；右掌從左掌上面穿出成仰掌，高不過眼，左掌貼於右肘下；目視前方。（圖 5-106）

第八趟

第六十勢　四肘

　　右臂屈肘變拳，與左掌相抵於胸前，然後右肘先向右後上方撞去，仍是右弓步，目視右肘尖，這是全身集中的力點；繼之向身體左前上方撞出，成左弓步，目視左肘尖，這是全身集中的力點；接著又向身體右前方撞出，成右弓步，身體向右前方傾斜，目視右肘尖，這又成為全身集中的力點；再接著又向身體左後上方撞出，成左弓步，

圖 5-108

圖 5-109

圖 5-110

圖 5-111

身體向左後上方微傾，目視左肘尖，這是全身集中的力
點。（圖 5-107～圖 5-111）

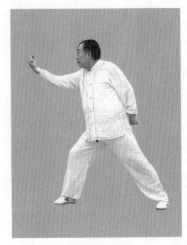

圖 5-112　　　　　　　　　圖 5-113

第六十一勢　一馬三捶

所謂一馬三捶，即腳下全是馬步，手打三捶。

第一捶，左掌為拳，雙臂向下、向後從身前旋去，當左臂旋至右膝前上時，提肘帶拳從頭前上方而過，徑直反臂向左前方砸去，右拳仍留在身體右後方，目視左前方。

第二捶，上右步成反方向馬步；同時整個身體帶動右臂內旋，舉過頭頂向右前方砸去，目視右前方，左拳留在左後方。

第三捶，雙拳在襠部相交，左拳在外，右拳在裡；左腳向後、向左轉 180°，左腳仍在身體左側，仍是馬步；在身體轉動同時，相交的雙拳舉過頭頂，當左腳轉過來落地時，雙臂分別向前後反砸下去，停於身體兩側，目視左前方。（圖 5-112～圖 5-115）

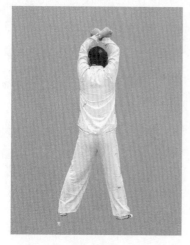

圖 5-114

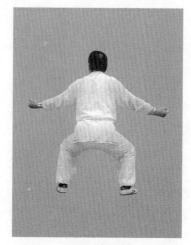

圖 5-115

第六十二勢　右卡肘

撤右步；左手變掌貼於左肋旁，掌心向上；右腿向後撤過左腿半步，腳掌貼地；同時右臂前伸成八字掌，向對方左臂根部卡去；目注對方。（圖 5-116）

圖 5-116

圖 5-117　　　　　　　　　　圖 5-118

第六十三勢　左卡肘

右腳落地，左腳後撤過後腳半步；收右手於右肋旁，掌心朝下，同時左臂前伸成八字掌，向對方右臂根部卡去；目注對方。（圖 5-117）

第六十四勢　收勢

撤左腳，與右腳相併；雙掌同時畫弧上舉至頭頂，掌心向下，掌指相對，相距 15 公分，然後緩緩從面前下落至兩胯旁；頭擺正，目注前方。（圖 5-118）

第六章
拆　手

拆手又叫說手，就是講解一招一式的要領、用法、變化。一般來說，初學拳時還談不到說手，待練到一定時間、對動作比較熟練後，就應說手，也就是拆手，有時候還可以餵招，以更好地理解每勢的內涵和運用。

第一趟

第一勢　起　勢

在練拳開始要屏心靜氣，集中精神，全身放鬆，身體與內氣升開降合，形體與內氣融合，再開始打拳。在表演時可以收到穩定秩序，吸引觀眾，增添表演效果的作用。

第二勢　雄雞振翅

此勢可攻，可守。

用於進擊時，兩拳腕部相交，向對方面部滾動擊去，拳心向上；同時，左腳提膝向敵胸、腹前蹬，三箭齊發。這就是武林中所講的三隻手，使敵方顧上不易顧下，非常奏效。（圖6-1）

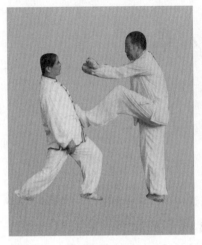

圖6-1

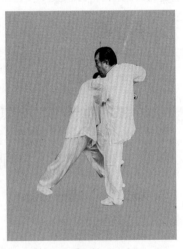

圖6-2

用於防守上，對方猛撲過來，可右移右步，出右手拱拤其左臂，提左膝，撞其襠，或用左手拤其腕，右手拱其肘，提左膝撞其襠（圖6-2）。也可以左移左步，出左手，或出雙手，左手在前、右手在後拱拤其右臂，提右膝，撞其襠（圖6-3）。

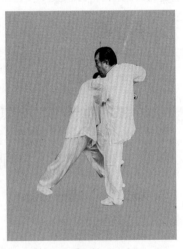

圖6-3

左移右移要見機行事。在1942年我大師兄霍周明和尚（即解保勤師傅）曾講過，打一個氣勢奪人、十分狂傲的武師，兩次過手，對方猛撲過來，他都以此法勝之。

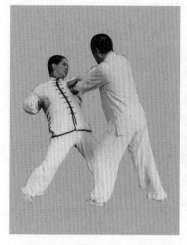
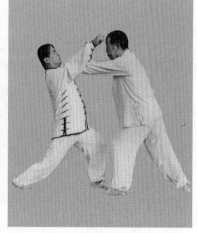

圖6-4 圖6-5

第三勢　金錘震山

此勢可與第二勢連起來領會、理解、運用。

接前動。如對方後撤，我則腳上步落地，同時雙拳向裡擰轉，變俯拳連續進擊。（圖6-4）

如對方雙拳進擊我頭部，我可將雙拳從裡外翻，拳心向上，亦顧亦打，仍連續進擊。（圖6-5）

第四勢　右滾身炮

對方從我右側出右拳向我頭部打來，或從上方砸下，我則以腰為軸右旋，帶動兩腳掌右旋成右弓步；同時左臂上提，前臂斜外旋滾以化解來力；右拳擰轉，直搗對方胸部。（圖6-6）

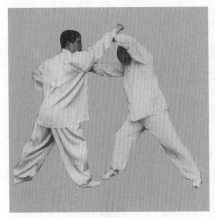

圖 6-6

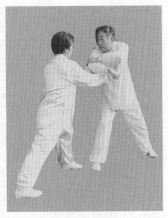

圖 6-7

第五勢　右翻天印

　　對方斜上步，出左手
拱我右肘以便進擊，我不
退不躲，左拳迅速變掌下
落，直掩對方拱我肘之
手，右拳回收至胸前，從
左臂內向上翻出，以拳面
向對方面部反砸。（圖
6-7、圖6-8）

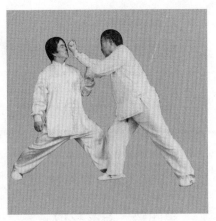

圖 6-8

第六勢　印落潭溪

　　對方迎面出左手抓我右肩，我左側身，隨即左手按住
其手，右臂從上壓下，使其撲地。（圖6-9、圖6-10、圖
6-10附圖）

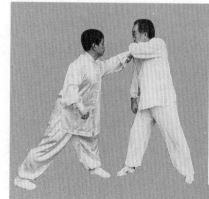

圖 6-9

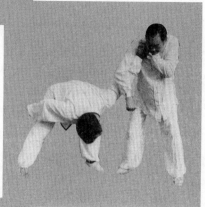

圖 6-10

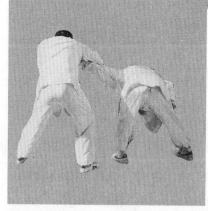

圖 6-10 附圖

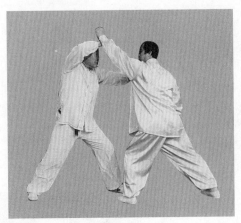

圖 6-11

第七勢　左滾身炮

對方從我左側出拳向我頭部打來，我以右臂外滾上架，出左拳直搗敵胸（圖6-11）。這裡接仆步練習，是加大了練習難度，與加深對勁路的體認。

第八勢　左翻天印

對方向我左方上步拱我左肘，欲使我背他順，打我左肋，我不退不躲，右拳變掌下落按其拱我肘之手，左拳收回至胸前，從右前臂內向上翻出，朝敵面部反砸下去。（圖6-12、圖6-13）

第九勢　點　捶

這個動作可有不同理解。一是拆解為對方出右拳擊我左胸時，我側身含胸，出右拳直搗對方胸部或面部（圖6-14）。這一側身含胸躲過對方來拳，何況我往右前上步，

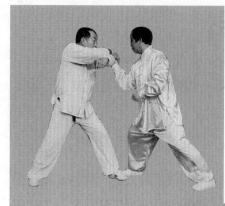

圖 6-12

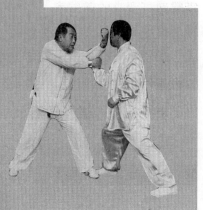

圖 6-13

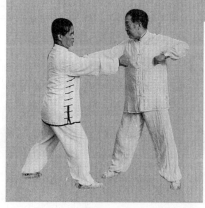

圖 6-14

在步位上又占優勢，肩透出去，臂加長，我可打到對方，而對方不易打到我。這就是不招不架就是一下。

在套路練習或表演時，也可作為一個過渡性動作或一個換勁的動作，便於學練。連續練下去也可作為下一動單捶肘的上步動作。

第十勢　單捶肘

對方出右拳向我胸部打來，我可上步，用右前臂滾動橫擊敵打過來的前臂處，以橫破直，截斷對方來力，不是橫著直往外打，而是滾動地打，有裹帶之意，這樣不是硬磕、硬碰、硬打，合乎力學原理。然後不停頓地換勁，用右拳直搗對方胸部。（圖6-15～圖6-17）

第十一勢　霸王敬酒

這是一個過渡性動作，也是一個技擊動作，一個鑽拳，也可視為看門動作。（圖6-18）

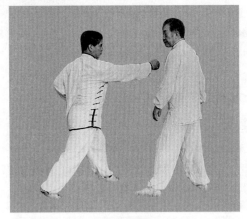

圖 6-15

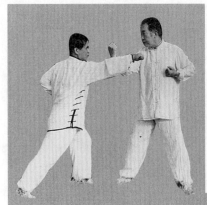

圖6-16

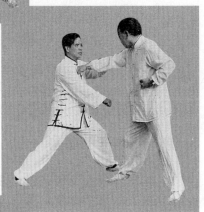

圖6-17

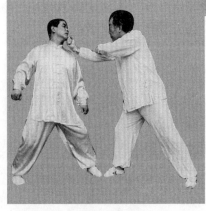

圖6-18

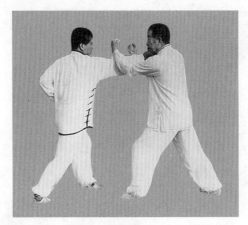

圖 6-19

第十二勢　霸王開弓

這一動可以和下一勢雙捶肘連起來理解。

第十三勢　雙捶肘

這裡單獨作為一勢主要是為了更好地找到、練習、體會雙捶肘的勁路、要領和用法。和第十二勢連起來即對方出右拳向我胸部打來，我在敵拳未到達我胸時上左步，用雙捶肘斷其右臂（圖 6-19）。也可以把這一動理解為對方出右拳向我胸部打來，我上左步，側身含胸躲過其鋒，然後以胸抵住對方右肘部，同時用右手橫搬對方右前臂，胸往外挺，手往裡搬，利用反關節原理斷其右臂（圖 6-20、圖 6-20 附圖），然後用拳進擊對方。

第十四勢　青龍獻爪

這是一個進攻動作。上步用掌或指戳擊對方面部或眼

圖 6-20

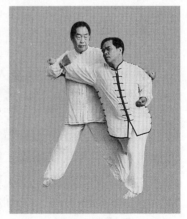

圖 6-20 附圖

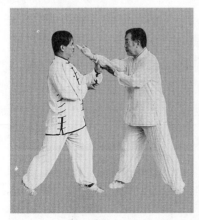

圖 6-21

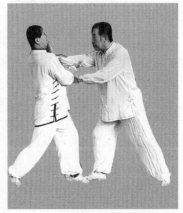

圖 6-22

部，如對方接招，我則變手進擊，如不接招，我則直擊
之，虛變實，實變虛（圖6-21、圖6-22）。也可以將其作
為一個換勢動作。

第二趟

第十五勢　猛虎回身入洞

此勢右手變鈎手，右手引領對方左手，左腳迅速穿入敵腳後，同時左臂引領身體快速下俯，插入敵身後。當肩部進入敵臀下後，腳催腰，腰催身、催臂迅猛上抬，身立起，右手向後拉動敵左臂，而我左臂則上揚後扔，將敵扔摔過去，全身勁力合一（圖6-23～圖6-25）。這實際上是個摔的動作。有的拳種稱其為「穿肩過臀」，顧名思義即可理會其中三昧。

第十六勢　青龍騰飛

這是個靠山的動作。右腳上步插入對方前腳後管住敵腿，以腰為軸翻身反靠，肩背抵於敵胸前；右臂斜伸向

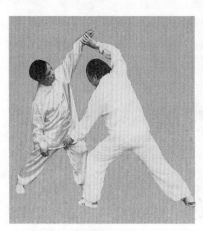

圖6-23

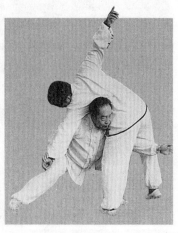

圖6-24

上，右手盡量向右後方探出，手心朝上，左臂斜伸向下，手心向身體一側，形成掙力。也可将住對方左手，頭右轉，目視右手，全身以腰為主宰，頭、眼、手、腳皆動，形成合力，力點集於肩、背，能將對方靠飛出去。（圖6-26）

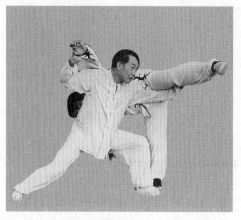

圖6-25

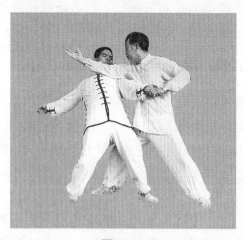

圖6-26

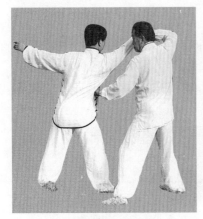
圖 6-27

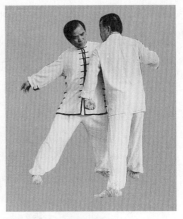
圖 6-28

第十七勢　右刁腕掏肋

此勢是對方靠近我身，我在敵右側，用右手捋對方右腕，右腳掌向右旋轉，左腳向右成弧形轉動，左右腳平行向前，成半蹲步，頭向右擺動，我之身體保持正面對敵，左手變拳短促出擊，重創敵人右肋。（圖 6-27）

第十八勢　肩打

此勢是我靠近敵人、接近敵胸時，以肩擊之。肩打也是集中全身力量於肩部，意、頭、手、腳合力於肩。為了突出肩的力度，左手必須握拳向自身下後方塞去。（圖 6-28）

第十九勢　反背捶

在此招前，左腳上步與右腳平，但上步時不是隨意挪到前邊，而應有個左腳滑踢動作。即意想敵前腳離我不

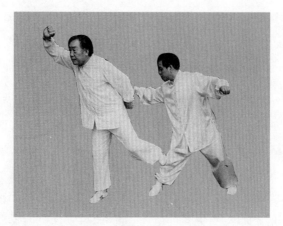

圖6-29

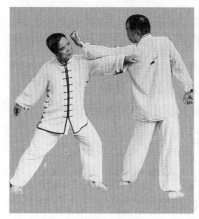

圖6-30

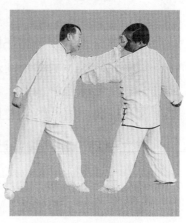

圖6-30附圖

遠，我腳用力後撩，用腳掌撩踢敵膝蓋（圖6-29）。然後
腳前落與右腳平行。撇身捶是當敵人在我身後趕來，將接
近我時，我以腰帶動左臂從下往前、往上、再往後，用拳
朝敵人面部反砸下去（圖6-30、圖6-30附圖）。

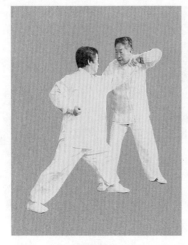
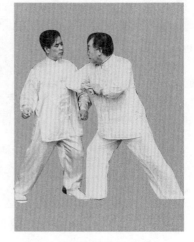

圖 6-31　　　　　　　　　　圖 6-32

通臂拳家王俠林老師在世時，曾和我講過在德州火車站打日本兵時，王老師在前邊跑，日本兵在後邊追，當快臨近時一反背捶打倒一個，又往前跑，又追過來一個，一反背捶又打倒一個，然後跳上已開動的火車逃跑了。

第二十勢　左刁腕掏肋

錦八手左右兼操，第十七勢是右刁手掏肋，這裡是左手，用法、要領、發力與十七勢同，只是一右一左而已。（圖 6-31）

第二十一勢　撞肘

這是一個用肘的動作，用肘前撞，必須以左手助之。力點集中，全身相合，成一整力。用這種肘打通常必須與單捶肘結合使用。（圖 6-32）

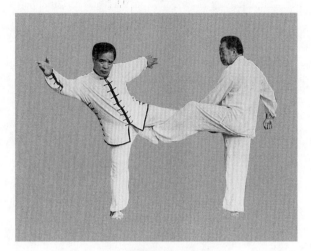

圖 6-33

第二十二勢　左砸踢

當對方用左拳向我胸部打來，我可用左拳橫擊對方左臂，以橫打直，同時出左腳直踢對方襠部。如敵起左高腿向我踢來，我用左拳狠擊敵大腿裡側衝門穴（這是個要穴，擊中或踢上都會使敵人無法承受），同時出左腿直踢對方襠部（圖 6-33）

第二十三勢　右砸踢

對方用右拳或右腿向我襲來，我以右拳橫擊對方來拳，或用拳狠擊對方大腿裡側衝門穴，同時出右腿直踢對方襠部。（圖 6-34）

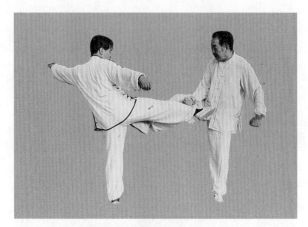

圖 6-35

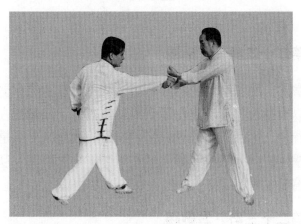

圖 6-35

第二十五勢　左砸腕

　　對方以右手将住我右手腕，我用左拳猛擊對方手背，對方撒手或撒手，我順勢不停頓地上步，用左拳進擊對方面部或胸部。（圖6-35）

第二十六勢　右砸腕青龍吐水

這是兩個擊打勢法：

一、對方以左手拀住我左手腕，我用右拳猛擊對方左手背，可不停頓地上步，用右拳進擊對方。（圖6-36）

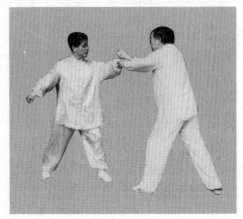

圖6-36

二、兩腿相併，上身探出，與雙腿成90°。左前臂橫於面前，右臂以拳直擊。這個勢法很實用，當對方出腿踢我襠部，我左手按其膝蓋，因其力點在足尖，我又是在其力未發出之際，制其根，使其腿無法抬起，同時我以右拳直擊，加上上身長度，足能打上敵之胸、腹部，使敵無法逃脫。（圖6-37）

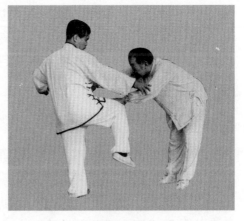

圖6-37

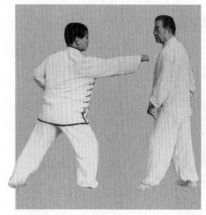
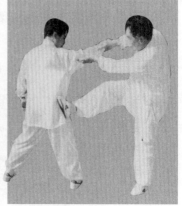

圖 6-38　　　　　　　　圖 6-39

第三趟

第二十七勢　左斜飛勢

這個動作是為了練好下一勢法的用法、勁路、要領而設置的一個過渡性動作，練熟練了也可以和第二十八勢合起來做。事實上，在實用時不可能先擺個架勢，等別人打來時使用側捋跺，而是當別人進擊時審時度勢地分別向左右跨出而運用側捋跺。

第二十八勢　右側捋跺

對方用右拳向我胸部打來，實際上我斜上左步，搶占敵右外側，同時出手拱捋敵臂，左手拱其肘部，右手掌朝外捋拱其腕部，並立即起右腳，用臥牛腿（也叫跺子腳）向對方軟肋處踢去。此勢較易奏效。（圖6-38、圖6-39）

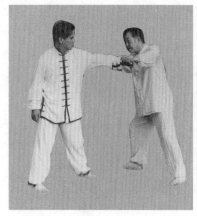

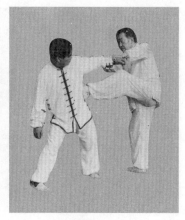

圖 6-40　　　　　　　　　圖 6-41

第二十九勢　右斜飛勢

此勢與第二十七勢同。是為了練好左側捋踩，掌握、
體驗其要領、勁路、用法而分出的一個過渡性動作。

第三十勢　左側捋踩

對方用左拳向我胸部打來，我斜上右步搶占敵左外
側，雙手同出，右手拱其肘部，左手掌朝外捋拱其腕部，
並立即起左腳用踩子腳向對方軟肋處踢去。（圖 6-40、圖
6-41）

第三十一勢　截肘右蹬腿

對方出左拳向我胸部打來，我兩手同出並含胸，左手
向右拍擊對方腕部，右手向左拍擊對方肘部，兩手合力，
利用反關節，斷傷其右臂。不停頓，兩手扯住其右臂往自

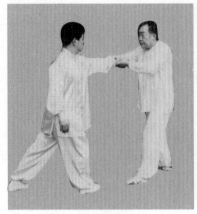

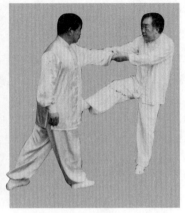

圖 6-42　　　　　　　　　圖 6-43

己懷中猛拉，同時提右腳向對方胸腹部蹬去，身體後仰，
甚至可倒地，有如兔子蹬鷹之勢，把它蹬翻過去。（圖 6-
42、圖 6-43）

第三十二勢　截肘左蹬腿

　　對方出右拳擊我胸部，
我含胸，兩手同出，左手長
出，用力向右拍擊其肘，右
手向左狠擊其腕部，以反關
節原理折其右臂。不停頓，
抬左腿蹬其胸腹部，雙手扯
住其左臂往自己懷中猛拉，
身體後仰，甚至可倒地，把
它蹬翻過去，猶如兔子蹬
鷹。（圖 6-44、圖 6-45）

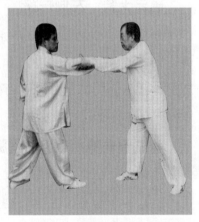

圖 6-44

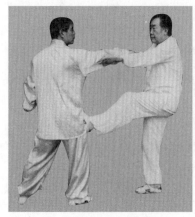

圖 6-45 圖 6-46

第三十三勢　靑龍獻爪

同第十四勢。

第四趟

第三十四勢　拉肘

這是一個肘打動作。我與敵對面站立，敵出右拳擊我胸部，我可用右臂滾動，全身轉進，自己背靠對方胸前，左手前伸，右拳後拉，形成掙力，全身力點集於右肘尖，用肘擊打敵心臟，威力很大。（圖 6-46）

第三十五勢　左滾打

與敵面對，我左腳在前，敵右腳在前，出右拳打我胸前，我可原地不動，以腰為軸向左扭轉，下肢隨腰帶動腳

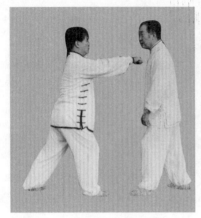

圖 6-47

圖 6-48

掌轉動成拗步，閃過敵拳，
同時出右拳直搗對方胸部
（圖 6-47、圖 6-48）。這個
動作非常快速，一轉就閃過
敵拳，同時反擊，所謂不招
不架就是一下，使敵猝不及
防。再者身形一轉，右肩探
出加上臂長，我能觸敵而敵
難觸我身。如我右腳在前，
敵出右拳直擊無胸部，我可
一閃身就打。（圖 6-49）

圖 6-49

第三十六勢　右掛踢

接前勢。我右腳在後，身左側，敵出左拳向我頭部打
來，我右臂上舉，上臂持平，手掌護耳，前臂上臂成三角

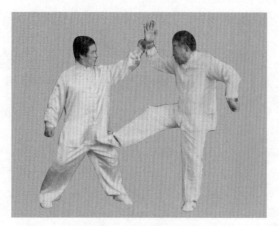

圖 6-50

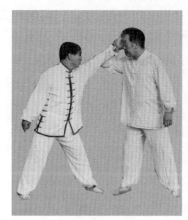

圖 6-51

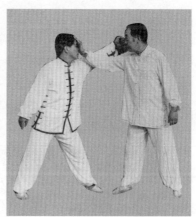

圖 6-52

形，把對方來力引向後方以化解之，同時急起右腳向對方腰、腹、襠部踢去，令敵躲閃不及（圖6-50）。也可先掛後打。（圖6-51、圖6-52）

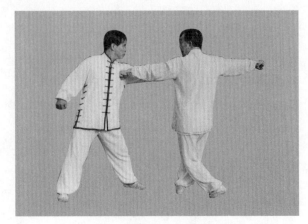

圖 6-53

第三十七勢　拉肘

此勢還是肘力練習，用法多樣，舉一反三，自去琢磨。

第三十八勢　右滾打

此拳左右兼練，練左勢還要練右勢。如敵出左拳向我胸部打來，我恰右腳在前，左腳在後。我可一轉腰成拗步，左拳迅速擊出，不招不架就是一下，使敵猝不及防（圖 6-53）。如我左腳在前，敵出左拳直擊我胸部，我一閃身就打。如此左右練習，才能左右逢源，應對自如，快速敏捷，立見輸贏。

第三十九勢　左掛踢

此勢用法同第三十六勢。只是我左腳在後，敵出右拳

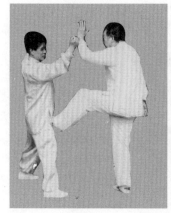

圖 6-54

圖 6-55

圖 6-56

擊我面部，我出左臂化解之，同時起左腳向對方腰、腹、襠部踢去，快速簡捷（圖6-54）。也可先掛後打。（圖6-55、圖6-56）

圖 6-57

第四十勢　左兜腕反砸

此勢與前砸腕有相似之處，前者是用拳砸敵手，此勢是用右拳從右向左平掄到敵抓我腕部之手的後邊，不停頓地平掄過去，順活口把敵手兜開，順勢反臂以我拳面向對方面部反砸下去，也是順勢打勢，十分快捷。（圖6-57～圖6-59）

圖 6-58

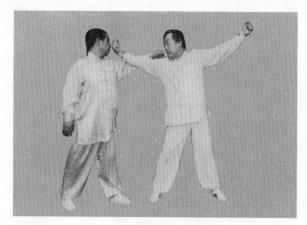

圖 6-59

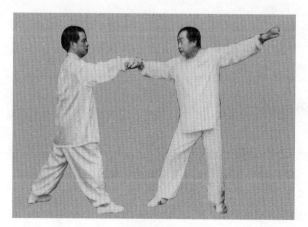

圖 6-60

第四十一勢　右兜腕反砸

此勢與左兜腕原理相同，惟左右不同而已。（圖6-60、圖6-61）

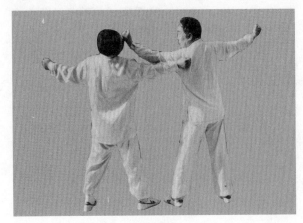

圖 6-61

第四十二勢　青龍獻爪

同第十四勢。

第五趟

第四十三勢　猛虎回眸

這個動作是第五趟拳的開始，也可理解為回身應敵（圖6-62）。如與下勢連起來更易領會。

第四十四勢　右連珠炮

可分作三層來理解。

1.敵自後方來，出拳擊我頭部，我一回身變勢，用左手格化敵手，右手提手上勢，以腕擊打敵之下腭（圖6-63）。或雙掌變拳，從下向上外旋滾動，一方面上架化開

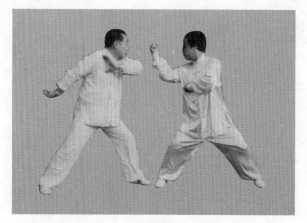

圖 6-62

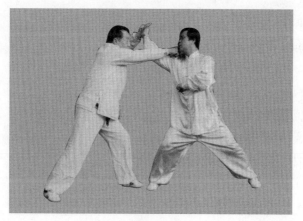

圖 6-63

來拳，同時直擊對方面部。

2.敵後撤，我順勢右手從下向前照敵太陽穴貫拳（圖
6-64）。如敵左手在前，左腳在前，我可捻動左腳打橫，
同時右腳向前橫蹚對方左腳踝後部，我如功力到家，一蹚

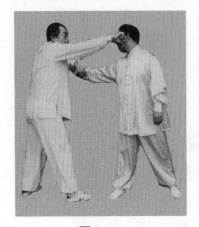

圖 6-64

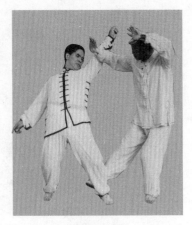

圖 6-65

就可把對方蹚翻。我也可右手伸向對方左臂前，右手猛扒對方頭部向右後方，同時右腳向左橫踢對方前腳踝部。這個動作也叫「抹眉踢」。（圖6-65）

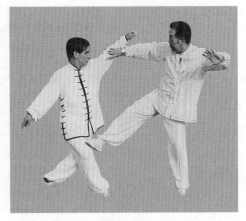

圖 6-66

3. 如敵腳後撤，我以貫拳或右手變直拳前擊，右腳不停頓地向敵另一大腿裡側蹚出，把敵蹚倒在地（圖6-66）。如抹眉踢不奏效，亦可變為抹脖踢，右腳前伸至敵左腳前，往右後方別去，右手伸向敵人後頸部，向前下方用力猛拍按之，使其仆地。

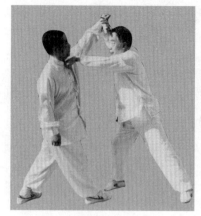
圖 6-67

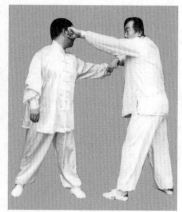
圖 6-68

第四十五勢　左連珠炮

顧名思義此是本拳左右兼練的特點，這是一個左勢練習。

1. 以右手格化來手，左手腕前提，直擊對方下腭（圖6-67）。也可掌變拳，從下往上外旋化解敵拳，同時拳心轉向上，直擊對方面部。

2. 敵後撤，我順勢左手從下向前照敵太陽穴貫拳（圖6-68）。也可右腳掌碾動，右腳橫在前，同時左腳蹚進，用蹚法向右蹚起對方右腳後腳脖子處。若腿功好，這一蹚踢就能把對方蹚翻。也可左手前伸插至對方頭前，向左方用力橫拍，同時左腳向右橫蹚對方右腳跟後方。左腳、左掌、右掌三力同發，著力點在左腳、左掌，左腳向右踢，左掌向左拍，用力學的正反勁把敵人制倒（圖6-69）。

3. 敵後撤右腳，前法不奏效，我可跟進，蹚對方另一大腿根部，使之倒地。（圖6-70）

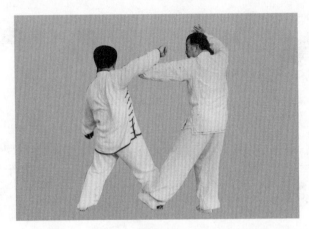

圖 6-69

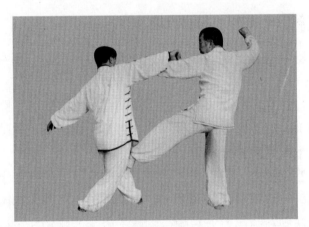

圖 6-70

　　我跟隨趙老師練拳時,老師常促我要一趟一趟地多單
操蹚的動作。這一點很重要。練法是雙手背向背後,兩腳
一前一後相距尺遠。如左腳在前,右腳在後,雙腳腳尖均
斜向右前方,在左腳掌碾動成橫腳在前時,右腳跟進,意
想敵左腳在離我前腳一尺遠處,我以右腳脖子勾蹚對方後

腳脖子處。要掌握右腳跟進時腳掌是下垂抿著的。當右腳靠近對方後腳踝時，突然腳掌向前、向上勾踢，要急、要快、要脆、要猛、要有力度，全身力都要使在這裡。然後右腳落地在前，左腳變成在後，兩腳依前動，右腳掌碾動成橫腳在前，同時左腳跟進，先是腳面下垂不用力，當左腳迅速接近敵腳並超過敵腳到達敵腳後腳脖子時，突然腳脖子一梗，向前、向上，急、快、脆、猛、力點集中地蹬去。要注意蹬不能蹬過中線，以防我踢出後未踢中對方，對方小腿回收躲過，順勢反從我腿後邊將我踢起。這動作只有經過無數次練習，才能出功夫，做到急、快、猛，有力度，有威力，蹬才會起作用，只要蹬上就能把對方蹬翻踢倒，而且不會蹬過，出現空子。再者，這個動作鍛鍊腳掌帶動全身轉動，用處很大。如我左腳在前，右腳在後，面向前站立，對方出左腳踢我襠部，我左腳掌一碾成橫腳，就躲過其腳鋒，同時起右腳就可直踢對方襠部，或踢向對方大腿部位。我右腳在前，左腳在後，面對敵人站立，敵出右腳踢我襠部，我右腳掌向左碾動，就可閃過其腳鋒，同時起左腳向對方踢去，能快速奏效，立即勝敵。

這是以腿破腿的打法，也是不招不架的上乘打法。

第四十六勢　右鬼扯鑽

此動作取象於古時木匠鑽眼，一根木棍下有鑽頭，上有木把，木把與下邊木棍不固定死，可壓住木棍，下邊木棍可以轉動。木棍較長，中間纏一皮條，左右手各握皮條一頭，兩手來回拉動，帶動木棍並連同鑽頭來回轉動，把下邊木頭鑽出眼來。「鬼扯鑽」一勢就取象於此，左右手

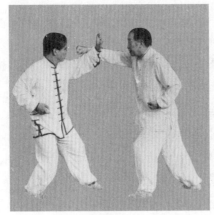

圖 6-71　　　　　　　　圖 6-72

快速交替出拳，中間夾著出腳。

　　此勢如左腳在前，打出右拳，當收回右拳時迅速出左拳，同時右腳向前搓踢而出。這樣使對方應接不暇，上下難顧（圖 6-71、圖 6-72）。然後右腳落地，同時收回左拳，打出右拳。「鬼扯鑽」踢出去的腳，力在腳掌，是腳掌從對方膝蓋下邊向上搓踢，意在踢掀對方膝蓋，或使其嚴重受損。

第四十七勢　左鬼扯鑽

　　此勢與上勢相反，接前式原地不動。收右拳出左拳，然後打出右拳，同時出左腳。腳的踢法同前勢（圖 6-73、圖 6-74）。左腳踢出去落地的同時，出左拳收回右拳，再出右拳收左拳，與上勢理法相同。「鬼扯鑽」一勢如不出腿，左右拳連續快速出擊，力點完全放在兩拳上，猶如通臂拳之中捶，也非常好用。

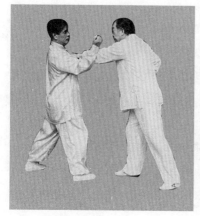

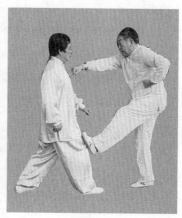

圖6-73　　　　　　　圖6-74

第六趟

第四十八勢　右斜身踩子

接前勢。我右手在前，敵人格、打、架破之，並上步進而擊之。此時我左腿在前，右腿在後，我提右腳，從膝部向對方前小腿斜下方踩去，右拳從上回掄向後打，並出左拳。左右拳和腳踩力同時到達，三個力成一個點，身體向後傾斜成麻花狀，與下踩之腿成一直線，整個身體如同一個夯一樣，斜向敵小腿夯去，使其被踩倒地

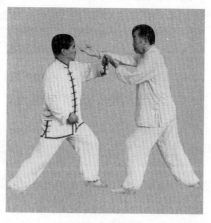

圖6-75

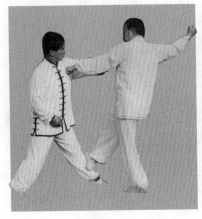

| 圖6-76 | 圖6-77 |

或腿折。（圖6-75、圖6-76）

第四十九勢　上步轉身捶

接前勢。右腳向後落地，身體轉向後，右拳收於肋旁，打出左拳；上左腳成左弓步，收左拳於左肋下，打出右拳；再扭動雙腳掌向右後方轉動，身體轉向後方成右弓步，收回右拳於右肋下，打出左拳。此勢主要為過渡性動作，為下一動做好準備。

第五十勢　左斜身踩子

此勢的用法、要領、勁路與右斜身踩子完全相同，只是主要以左腿踩出，身體一切勁力都集中到左腳上。身體向後傾斜成麻花狀，與下踩之腿成一直線，整個身體如同一個夯一樣，斜向敵小腿夯去，使其被踩倒地或腿折。（圖6-77、圖6-78）

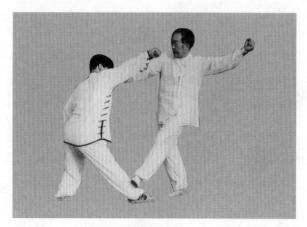

圖 6-78

第五十一勢　換手捶

此勢為練好下一動的過渡性動作。

第五十二勢　左滾雙捶

接前勢。身體轉向左，
左腿微屈，右腿跟進，右膝
抵於左腿膝窩處；同時兩臂
屈肘，兩前臂豎起，與肩同
寬，背面朝外，護胸護面，
隨身體向左滾動而滾向左
方。此勢是對方高後擺腿打
來時，我以兩前臂滾動之力
化解對方來力，並迅速地出
拳、出腳擊打對方身後。
（圖 6-79、圖 6-80）

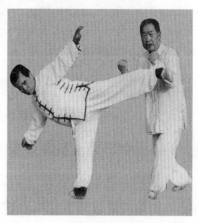

圖 6-79

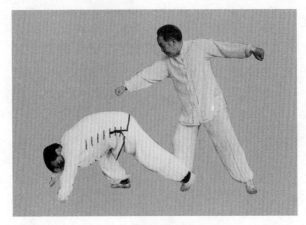

圖 6-80

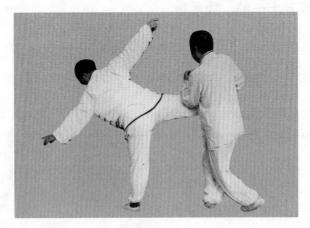

圖 6-81

第五十三勢　右滾雙捶

此勢要領同第五十二勢。對方以高後擺腿從右方打來，我兩前臂豎起，臂與身體迅速向右旋轉，並立即用拳腳擊打對方。（圖 6-81、圖 6-82）

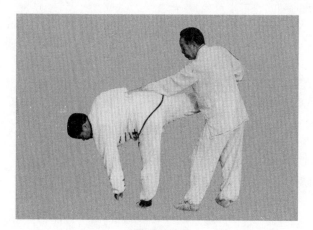

圖 6-82

第五十四勢　靑龍獻爪

同第十四勢。

第七趟

第五十五勢　左前魚鱗步

這個動作是退中寓攻的動作。我右腳在前，對方出左拳向我頭部打來，我用掛耳動作化解來勢後，身體迅速以腰為軸，帶動全身向左前方轉180°，變成以身體左側對著敵人，從左方目注敵人。

這種方位，距離的變化之迅速，常常出敵意料，使敵不知所措。如敵上步趕來，我以靜待動，起左腳踢其剛上步站立未穩的小腿，極易奏效。（圖6-83、圖6-84）

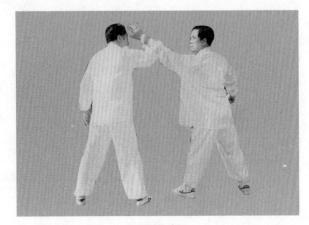

圖 6-83

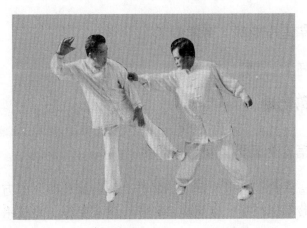

圖 6-84

第五十六勢　右前魚鱗步

　　此勢與上勢用法、要領、勁路相同。為慎重起見，如
看不清對方的路數、水平前，可不出左腿。繼續向右前方

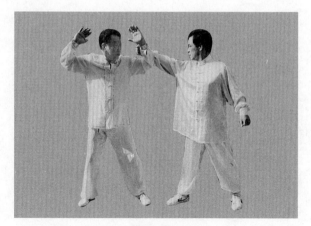

圖 6-85

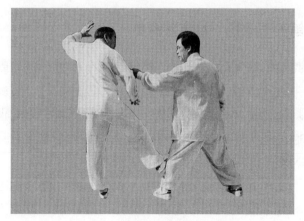

圖 6-86

轉體180°，再成身體右側對敵，頭右轉，目注來敵。見機
行事，或再走或出腳踢之。此動作上肢是上掛下劈，在得
機得勢時，亦可掛而不走，直劈向對方。（圖6-85、圖6-
86）

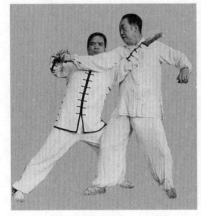
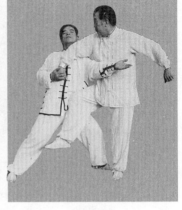

圖 6-87　　　　　　　　　　圖 6-88

第五十七勢　右後魚鱗步

　　此勢是練習提肘提膝、轉肘轉膝、用肘用膝的動作。
也是半邊身子發力，半邊身子助力，先是右肘、右膝發寸
勁，瞬間力量又轉換到左手，全身力量都集中到左臂、左
掌的過渡型動作。提肘、轉肘、用肘，既是逃又是打，這
種提、轉、走的方法，用途極大。

　　不論對方将我肘、臂、腕，我提、轉、撤都能逃開，
在提、轉、撤的同時，還退中有打。腿亦然。在敵人以腿
管著我前腳時，我前腳提、轉、撤都能逃出，有如摔跤的
掏腿動作，關節一轉，方向一變，敵腿就無法管住。而且
此勢在撤中有打，這一點與摔跤的掏腿是不同的。

　　敵人貼身靠我（圖6-87）。我提、轉肘時，不是單純
的逃，而是用肘擊其下腭。敵管住我腳時，我提膝、轉膝
也不完全同於摔跤的掏腿，而是提膝外展，用膝撞擊對方

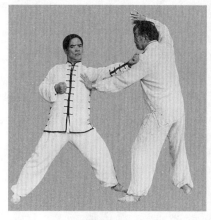
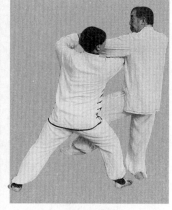

圖 6-89　　　　　　　　　　　圖 6-90

襠部。這兩個打法刁、鑽、隱、暗、快、捷，使敵不易抵防，難以逃脫（圖 6-88）。更重要的是右手提、轉、撤時，左手貼身而出，踏向對方胸部，因是暗手，不易被敵人察覺。而且一撤一出，很好借力。雖是退中打，右腳右撤，尚未落地，只是一隻腳立地，但均能形成掙力，全身協調一致，力量貫達於左掌，力量既大，出手又快，兼是暗手，所以十分好用，屢用屢驗。這也充分顯示出打人無定勢但不失勢的理法，也展示出「朱砂拳功」八極掙力的效能。（圖 6-89）

第五十八勢　左後魚鱗步

這個動作的用法、要領、勁路與第五十七勢同，只是一個從右向後走，一個從左向後走。從這些動作中可以充分體認本拳左右兼練的特點，也只有這樣才能運用自如，無論你哪邊來我都能使得上。（圖 6-90、圖 6-91）

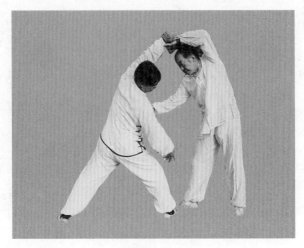

圖 6-91

第五十九勢　青龍獻爪

其用法、變化、勁路同前，這裡用以轉接下勢。

第八趟

第六十勢　四肘

著重練習肘打前、打後、打上、打下、打左、打右的勁路，肘與腰的關係，以及全身協調配合，力點集中，發揮肘打的威力，特別是對腰活、肩活、肘活有特殊效果。（圖 6-92、圖 6-93、圖 6-94、圖 6-95）

第六十一勢　一馬三捶

這是一個連續追打的動作。走拳先走肘，肘可以壓制對方進拳，以防被擊。透由這幾個動作可以強化和體驗

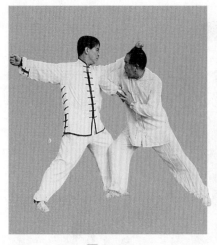

圖 6-92

圖 6-93

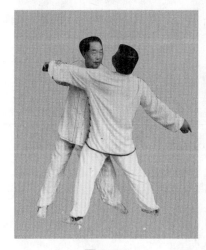

圖 6-94

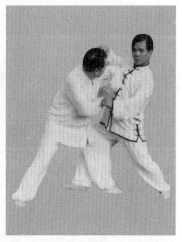

圖 6-95

頭、手、腳、腰、身、眼的協調一致，意、氣、形相合，
一變俱變的理法。（圖 6-96、圖 6-97、圖 6-98）

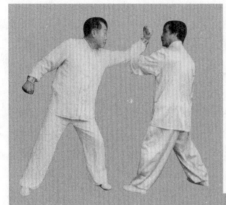

圖 6-96

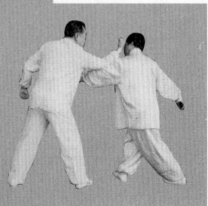

圖 6-97

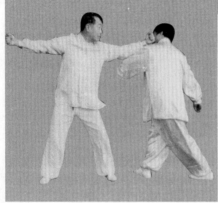

圖 6-98

圖6-99

圖6-100

第六十二勢　右卡肘

　　表面看是動腿後撤，實際是向敵右旁跨出，右手用反八字掌卡住對方上臂向左拱，這就是制根。這裡開一寸，梢節開一尺，同時出左拳擊打對方左肋，傷其要害。（圖6-99、圖6-100）

<p style="text-align:center">圖 6-101</p>

第六十三勢　左卡肘

此勢與六十二勢用法、
要領、勁路相同。前者向右
跨，這裡向左跨（圖 6-
101、圖 6-102）。至於用
哪個動作，則要看敵人出哪
隻手，我哪隻腳在前。總之
要因勢而用，見機行事、判
斷敏捷，反應快速，變化多
端，不失勢。

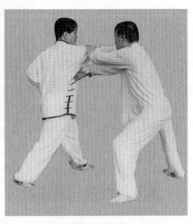

<p style="text-align:center">圖 6-102</p>

第六十四勢　收　勢

每次練完拳後，應有收勢。收勢有助於把氣順過來，
使氣下沉丹田歸元。

第七章
錦八手拳的八趟總論

　　現在我們再看看錦八手的八趟拳是怎樣編排的。我們把八趟拳的每一趟內容相互比較一下，不難發現各趟拳有各趟拳的意圖、安排和內容。

　　第一趟主要是迎擊對方來拳的。如「金雞振翅」，在防守上運用，就是敵拳從正前方打來，我雙拳相交上托敵拳，同時進擊對方面部。如敵拳從左右方打來，我則用左右斜身炮迎擊之。單捶肘、雙捶肘，都是破對方來拳並迅速出擊的，雙捶肘更是直接打斷對方來拳。

　　第二趟主要是迎擊對方之腿的。前幾勢是近打，採、捋、肘、靠、肩打、反背捶，主要對付對方橫擺腿，我進步制根，用拳擊打對方來腿的大腿裡側的衝門穴。如果對方用直腿踢我，我搶在敵腿出擊抬腿時，用一隻手下按對方膝蓋，同時另一手向對方擊出。總之，這些招法主要應對對方的兩種腿法。一是橫擺腿，一是直踢腿。

　　第三趟主要是用腿進擊對方。一是側捋跺，一是截肘蹬腿。這裡左右兼練，該怎麼打就怎麼打，應用自如。

　　第四趟主要是不招不架、老少相隨的打法。一個是滾打，敵出右腿、打右拳，如我左腳在前，我一拗步，既躲

過來拳，同時出右拳直擊對方胸部。如我右腳在前，則只管轉身擊拳，右腳向前上步亦可。至於兜腕反砸，也可理解為打對方腕部，順勁反砸對方面部。這裡都是左右兼練，左右逢源。總之是不招不架，老少相隨，是對付對方來拳的打法。

第五趟主要是連續進擊。敵從後邊來，我一回身就打，若不中，蹬之，敵撤，我蹬其後腿，並追加一拳。左右均如此。然後鬼扯鑽，雙拳連續出擊加腿。

第六趟為引上打下。一是斜身跥子。上邊一引，底下一腳。一是雙滾肘，應對敵後擺腿，我進身，用雙肘在敵大小腿之間滾帶之，接著用拳擊其後心，或用腿將敵蹬出仆地。

第七趟是圓活滾動的退中打。前魚鱗步是從前邊轉向後退，在不了解敵人情況時，可先退避之，但不是消極的退，其中暗含著腿。後魚鱗步是從後轉而退，也不是消極的退，而是在退中有肘打、膝打，在走中發掌。

第八趟是追中打。練習肘的打法和進擊，一馬三捶是追著打，雖是追著打，也追中有防，所以都是先走肘。至於卡肘，是雖退亦進。

由此可見，錦八手拳每趟都有每趟的主導思想、用意，有每趟的內涵和不同的內容，練習日久，熟而精之，形成條件反射，見怎麼來就怎麼打，該怎麼打就怎麼打，得心應手，方便快捷。

第八章
怎樣練好錦八手拳

學練「錦八手」必須做到以下幾點：

一、修　德

1. 心要正，要做好人，做實在人。
2. 要有正義感，維護正義，不欺人。
3. 謙虛，不吹噓，不驕傲，不逞強。
4. 不騙人，不坑人，不害人。
5. 守法。

二、愛　國

要有民族自尊心、民族自豪感、熱愛國家。

三、志　堅

1. 堅持練功，冬練三九、夏練三伏。
2. 不怕吃苦、不怕累，不怕流血和流汗。
3. 要專心致志，殫心竭慮，練功要紮實，不能浮光掠影。只有如此，方能日進一日。
4. 戚繼光在《紀效新書》中就說：「凡人之血氣，用

則堅，怠惰則脆。」

四、明　理

學練「錦八手」的一招一勢一定要明用法，懂要領，知效能。這一勢是幹什麼用的？怎樣使用？為什麼要這樣做？力點在哪兒？怎樣發力？全身如何配合？為什麼全身要這樣？只有如此，才能弄清楚動作要領，才能真正練好。

五、帶　意

要帶著敵情練，要有假想敵。由於此拳著眼於實用，所以很重視「意」的鍛鍊。這裡所說的「意」絕不是像某些人所說的「人欲傷我，我意念一動，就可使之受挫，或被擊倒」，也不像某些人說的「凌空勁」。

我這裡所說的「意」，是因為一個人的行為舉止、武術動作、單操、對搏等，都是在意念、意識的支配下進行的。在單操中一定要帶著敵情觀念練。

在練習一勢時，要想著面前是對手，彼一出手，我著手就打，按著要領打，打出冷、急、脆、快。打完即鬆，但意不能斷，仍要注視對方動靜，不可稍有疏忽，以防被對方所乘。再有，練完後還要揣摩這個動作正確與否，有什麼問題，如何糾正、強化、提高等。

練習錦八手絕不是照葫蘆畫瓢，一趟又一趟傻練、蠻練，而要帶著腦子練。俗云：「苦練加巧練。」巧練決不是偷懶，而是高層次的練。當然，在真正對搏中更要全神貫注，氣勢逼人，首先要在氣勢上壓倒對方。外示安逸，

內則高度戒備（當然不是緊張，是要消除緊張）。

六、練　功

這裡所說的練功包含兩個內容。

一是練好「朱砂掌功」和「八步連環如意步」。一定要天天練，這是基礎，是根本。

二是要多練單操。一個勢子反覆練，左右兼練，找出勁路，練好動作，全身協調，做到柔過氣、落點剛，氣勢合一。要練熟需要經過千萬次的練，熟能生巧，使之形成條件反射，成為本能反應，這是非常重要的。只有如此才能運用自如，做到打人無定勢而不失勢。

七、善　學

有云：「藝無止境。」武林中好的東西很多。要善於學習別人的長處，學習別的門派好的東西。還有云：「尋師不如訪友，訪友不如閑談。」這話雖不全面、不科學，但有一定道理，因為有的人非常保守，不肯講東西、說東西，只有在閑談中不自覺地流露出來。不僅如此，還要虛心學習研究外國的技法、訓練方式，吸收其好的東西，取長補短。總之，活到老要學到老。

八、試　手

這個問題一定要重視。明・戚繼光早在《紀效新書》中就講道：「既得藝，必試敵，切不可以勝負為愧、為奇，當思何以勝之，何以敗之，勉而久試，怯敵還是藝淺，善戰必定藝精。」古云：「藝高人膽大。信不誣

也。」

我以前就講過，士兵練刺殺練到一定時候，必須戴上護具，拿起木槍，進行對刺練習。現在的散打運動員，除了練習基本功外，很多時間都用於對搏，此外，每年還有多次正規比賽，所以他們一方面練了膽，另一方面實戰水準也得到很快提高。這點正是現在練傳統拳術的不足之處。造成這種不足的原因有三：

一是礙於顏面，怕輸了沒面子。

二是怕傷人。有云：抬腿不讓步，舉手不留情。動起手來，心一善出手就慢，結果反而被動，難說勝負，要是認真打鬥打傷了怎麼辦？把別人打傷傷了和氣，還得花錢醫傷。

三是現在練拳主要是強身健體，只有遇到特殊情況才可以自衛。經常試手自己傷了划不來。

不過，現在有了軟硬護具就好辦多了，只要從提高技藝水準出發，練到一定時候，戴上護具進行試手、對搏，這是十分重要的，但不要過多考慮面子問題。

戚繼光講得很清楚了，既得藝，必試敵，切不可以勝負為愧、為奇。透過試手實戰才能適應對敵、不怯敵，才能更好地分析何以勝之，何以敗之，找出差距，找出問題，不斷提高。由此可見，試手、比手對於傳統拳術的發展是何等重要。

第九章
錦八手的實戰要旨

一、要　勇

二人相爭勇者勝。有云：「把師怕傻師，傻師怕不要命的。」此話不無道理。當然藝精人膽大。實戰時一定要戰略上藐視敵人，但在戰術上要重視敵人，不可輕敵大意。勇氣何來？勇氣來源於正氣。萇乃周先輩早就有「勇氣根源」說：「天地正氣集吾中，盛大流行偏體充，孟氏所謂浩然者，更有何氣比其能。」

二、要　狠

「舉手不留情，抬腿不讓步」，很有道理。你一遲疑或手軟，就會受挫，為對方所乘。狠能生勇，狠能儡人，狠能出快，狠能增力，狠才能勝。

當然，平日裡不能輕易動手，要以忍讓為先，除非事不得已，遇到非常情況才可動手。

三、不招不架，就是一下

戚繼光說：「俗云拳打不知，是迅雷不及掩耳。所謂

不招不架，只是一下，犯了招架，就有十下。」可見最上乘的打法，即不招不架，就是一下。對方上右步、出右拳直搗我胸，如我右腳在前，我可側身出右拳，直搗對方胸部。因我側身不僅可躲過對方拳鋒，而且我一側身，肩凸出去加長了臂長，我夠得著他身，他搆不著我。如我左腳在前，則採用拳中滾打的打法，一拗步，身體一側，仍急出右拳擊打對方胸部。

腿法亦然。我直立，對方用右腳直踢我襠部，當敵腳未到之時，我左腳尖一碾閃過襠部，同時起右腳直踢對方襠部，使其無法躲閃，快速奏效。

四、老少相隨

就是將防與打結合起來。如對方以雙峰貫耳打來，我雙手腕相交，直向對方頭部攻去，這樣既防了敵人的進擊，又能直取對方。又如敵出右拳向我胸部打來，我乘敵拳未到時，上左步，立起左前臂向左橫擊對方右上臂，同時我右前臂立起，向左橫搬敵右前臂，利用槓杆力學原理折斷其右臂，這既有效防守了又進擊了。

如對方以單拳從上掄擊我頭部，我可一手用前臂向斜上方滾動化解其拳，同時進步，身體滾進，出拳直搗對方胸部或面部。這種老少相隨的打法，萇乃周說：「少隨老兮老隨少，老少相隨自然妙，同心合力一齊出，哪怕他人多機巧。」

五、打　中

動手打人以打中為主，就是打重心。要想把對方打

出、打遠、打重，必須打中。有云「守中攻中」，就是這個道理。這是一門學問，要善於琢磨。

六、直　進

兩點之間以直線為最短，要出手快捷且打人奏效，很重要的就是直進。但直進不是蠻進、硬闖。

如上步倒肘，敵出右拳向我胸部擊來，我上右步的同時，用右臂滾化對方來拳後，順勁用右倒肘擊打對方胸部，其必然敗退。又如敵出左拳擊我頭部，我用右前臂向右斜上方滾化敵拳，同時進左步或右步，出左拳直擊對方胸部，快捷有力，令敵難逃。再如掛踢，敵如前勢擊我，我用右前臂滑帶對方來拳，同時上右步，右臂返回直劈對方面部，無不奏效。

在這裡還要強調一個「進」字，必須進步進身，靠近了打，這樣才更有威力。

七、走　邊

有云：「有力當頭上，無力走兩旁。」此話不無道理。我的大師兄霍周明對我講過，他打一個恃力自傲的王姓拳師時，對手猛撲過來，師兄往旁一跨步，順手一帶，同時提膝，膝就撞到對方襠部。動手兩次，都是這樣打的他。

還有國民黨統治時期，武漢辦了一個打擂賽，拳師王春堂見擂主打傷打敗多人，他在家仔細分析擂主慣用的打法。第二天他上到擂臺，擂主出左拳直擊其胸部，他向右上步側閃，同時右手拱挌對方左肘，出左拳狠擊對方左

肋，擊中後不停頓地一變身，用右拳又擊之，使擂主不支倒地。所以對搏中一定要見機行事，知己知彼才能百戰百勝。

八、打要害

既動手就不能隔靴搔癢，否則你輕打了他，他不認輸，反而出重手打你，故而在實戰中絕不能手軟。

一次我和某人比手，他出手發我，我右手回撤之時，左手從右臂下方穿出，直戳對方喉部，只是不忍用力。但他不認輸。他又用虎撲撲來，我一倒步，他身子撲空拍到前邊門上，我本應接著向他後背猛擊一掌，但我沒這樣做，可他還是不服輸。所以不動則已，動就要狠，要打要害，打下去使其無還手之力。如打乳下穴、太陽穴、軟肋、膝蓋、下陰、天突、鎖骨等等。

九、制　根

對方出拳出腿，力在梢節，當其鋒未至之時我便制其根，易操勝券。如對方出腿直踢我，我可用手直按對方膝蓋，使對方無法起腿。

對方轉身用腿撩踢，我按其臀，敵必前撲。敵用橫擺腿從右向我踢來，我可用左拳直擊敵大腿裡側要穴。如敵用橫擺腿從左向我踢來，我可上右步，出右拳橫擊敵大腿裡側要穴。

敵出手打我，我制其膀根才是制勝之道，探而取之，彼自不能轉手，我則縱橫自如矣。

十、連續進擊

經由朱砂掌功的練習，整勁、暗力增強，陰陽轉換的本領提高，能做到貼身發力，不用在打出拳去不中時將拳收回再擊，而可以根據對方變化，陰陽一轉，勁路一變，消打結合，連續進擊，使對方猝不及防而敗北。

如錦八手拳中第一勢，以雙拳加腳直取對方，對方出雙拳連防帶進，我可雙手一轉動，腳落地連續進擊，他再變勢，我可把勁一緊，陰陽一轉再擊之。虛變實，實變虛，變化莫測，拳打人不知。

十一、旋轉滾動

在練習朱砂掌功後，特別是掌握了青龍望海、青龍尋珠的左旋右轉、往復滾動，天長日久自然形成一種慣性，變化自如。對方來拳，能迅速縮身滾進，化開來力，進身以擊對方，或一手護身滾動後撤，而另一隻手做暗手擊出，亦出對方意料之外，有如迅雷不及掩耳。再如敵以後擺腿打來，我不僅不躲反而進步，豎起雙前臂在敵小腿、大腿間以腰轉動，帶動雙臂向後滾動，把敵腿力帶走，同時出拳狠擊敵後心，或起腿將對方蹬出仆地。

十二、多　變

一下不中，立即變勢再打。如八步連環如意步中，上靠不行立即打陰，打陰之手若被對方制肘，就用翻天印。又如拳中第五趟以抹眉踢而不得手，可迅即變抹脖倒掛而制服之。

十三、掌握時機

也就是把握住一瞬即逝的機會，所謂得機得勢。該出手時就出手，對方力已發出將要觸及我時，是我還擊的最好時機，這時他不易變勢，易被我所制。還有見空就打，見實就上，隨機就勢，隨手出，借手入，抓住時機，該怎麼打就怎麼打，這十分重要。但一定要頭、手、腳相合，全身整力朝著對方重心或要害處打去，力不虛發。

十四、敗中取勝

有時不了解對方路數，可向後撤步、再撤步，以觀察對手的動向來路，看準了再回擊之，也可轉身退走，待其趕來再擊之。

十五、看　肩

在實戰中，除對對方察顏觀色外，還要看對方雙肩，他出右拳必右肩突出於前，他出左拳必左肩在前，他踢右腳必右肩高抬，他踢左腳必左肩聳起。審時度勢非常重要，當然，還有靈感、經驗和條件反射等方面的問題。

第十章
器　械

　　趙老師還精於劍、槍、苗刀、齊眉棍、三節棍、錨，以及一些獨創特有的兵器，如荷葉鑔、雙手握著的沖劍、短橛等。

　　附天柱劍、小九槍動作名稱於後。

1. 天柱劍

　　預備勢　左手背劍，右手下垂於右胯旁。

　　第一趟　1. 舉臂亮訣；2. 仙人指路；3. 瞻前顧後；4. 摘星換手；5. 左弓步前刺劍；6. 虛步立劍；7. 左雲手劍；8. 右雲手劍；9. 左雲手劍；10. 右雲手劍；11. 上步右刺劍；12. 截劍；13. 上右步捅刺劍；14. 上步左提膝右劈劍。

　　第二趟　15. 回身反刺；16. 左下截腕劍；17. 右下截腕劍；18. 上步刺劍。

　　第三趟　19. 朝天一炷香；20. 上步劈劍；21. 左掛劍；22. 右掛劍；23. 上步劈劍；24. 後插步反撩劍；25. 上步前刺劍。

　　第四趟　26. 回身行步雲劍；27. 右弓步刺劍。

　　第五趟　28. 折劍上步轉身刺劍；29. 折劍拗左步轉身

後刺劍；30. 折劍轉身換左手後刺劍；31. 換右手前刺劍。

第六趟　32. 快馬加鞭；33. 快馬加鞭；34. 快馬加鞭；35. 左弓步橫劍；36. 張背反劍；37. 上步右提膝前刺劍。

第七趟　38. 右掛劍左插步盤肘；39. 騰身前躍坐盤崩劍。

第八趟　40. 反拗步捧劍倒退；41. 白蛇吐信；42. 交劍收勢。

2. 小九槍

第一趟　1. 起勢；2. 吊魚；3. 橫步三槍；4. 進步三槍；5. 順步回馬槍。

第二趟　6. 進步三槍。

第三趟　7. 退步三槍；8. 下砸槍裡加棍。

第四趟　9. 犁槍；10. 懷抱琵琶；11. 探海；12. 崩槍；13. 孤雁出群；14. 上挑槍裡加棍。

第五趟　15. 穿梭。

第六趟　16. 跨步三槍；17. 下砸槍裡加棍。

第七趟　18. 劈槍。

第八趟　19. 烏龍絞尾；20. 如意槍。

收　勢。

附錄一
關於少林拳與武當拳之我見

「北有少林，南有武當」，是自清初以來在武林中流傳的共識。「北有少林」，不是說少林寺是少林拳術的發源地，「南有武當」，也不是說武當派拳術均發源於武當，而是指兩類不同風格、特點、內涵流派的武術體系，「少林」與「武當」已成了這兩類武術體系的代號。

在明末時沒有什麼「少林派」「武當派」，「內家」和「外家」之分。明嘉靖年間戚繼光在《紀效新書》中講「宋太祖有三十二勢長拳、六步拳、囮拳、溫家七十二行拳、三十六合鎖、二十四路探馬、八閃翻、十二短」等等，還講到少林寺之棍與青田棍法相兼，楊氏槍法與巴子拳棍，皆分之有名者。這裡提到很多拳，沒有什麼「外家」和「內家」、「少林」和「武當」。

明萬曆年間程沖斗著有《少林棍法闡宗》，據傳明末時少林寺僧才苦練拳法，特別是清初時不少明朝遺老逃之方外，多入少林而圖大舉，始成少林派。

清初時出版有《拳經》一書，說是明末玄機和尚遺法，把外家拳做了整理，有了一套較完善的訓練方法，所以中國清初的黃百家在《內家拳法》中說：「自外家至少

林，其術精矣。」可見少林寺不是武術的發源地，只是在清初時對外家拳做了研究、整理、提高，達到了當時的巔峰。但其內涵、特點、風格與以前的拳術沒有顯著的改變。

梁以全先生的《嵩山少林拳法》說：「少林拳主要突出一個『硬』字，以剛勁遒拔著稱，用深呼吸法，運用丹田之氣，而發勁達於四肢，練頭、手、身、足，堅如鐵石，捷如游龍！稱為外家拳，又名外功拳。」金一明在《武當拳術秘法》中講：「外家拳、少林派以調呼吸，練百骸，進退敏捷，剛柔相濟為上乘。」

武當派內家拳是在中國武術發展的長河中，外家拳發展到以少林寺為代表的階段的基礎上繼續發展的結晶。明末清初的武當內家拳大家王征南的徒弟黃百家在《內家拳法》中明確地說：「自外家至少林，其術精矣，張三豐既精於少林，復從而翻之，是名內家，得其一二者，已足勝少林。」張三豐所以能把少林拳推向前進，加以發展。成為內家拳法，形成新的內涵、特點、風格，除了他精於少林之外，還有著特定條件。關於這些我在 1984 年寫的《武當拳法初探》中講了五點：

一、精於少林

明末清初的大歷史學家黃宗羲父子，以忠實反映史實為史學界所稱頌，明末清初人，他們的論述是可以作為有力的依據的。黃百家說：「自外家至少林其術精矣，張三豐既精於少林，復從而翻之，名為內家。」這是他能發展成內家拳法的堅實基礎和重要條件。

二、武當丹士

《寧波府志·張松溪傳》載：「三豐為武當丹士。」
據傳張三豐師事火龍真人，並在武當調神九載。武當山自
周以來，導引養形之人紛至沓來，導引之術、吐納之學歷
史久遠，基礎深厚。張三豐練就一身少林武功，又繼承了
我國的導引吐納之術，使兩者有機地結合起來，把拳術推
向一個新的階段，成為內家拳。

張之江序蔡翼中《太極拳圖解》講「武當派太極拳
法，源出於道家，運用丹法之功」。徐哲東在《國技論
略》中說：「則知武當派拳術，蓋出古時導引之術，導引
家言兼利手足，則拳術應用之道，亦寓其中矣。」拳之所
以稱為內家，乃「先有諸內，而後形諸外」，內氣發力，
外體隨之，亦即「內則為氣，外則為拳」。

三、精通哲理

《太和山志》載張三豐精通三教經書。《微異錄》
說：張三豐論三教經書，則吐辭滾滾！可見張三豐乃一高
道，熟讀經書，深諳哲理，通曉陰陽，這對他發展拳術，
闡述拳理自然有很大幫助。

四、長居武當

武當山又稱仙室山、太和山，是我國著名的道教聖
地，海拔 1613 公尺，山巒疊翠，雲海浮沉，風光秀麗，景
色清奇。這種自然景觀，極其有利於張三豐潛心研究發展
拳術，啟迪他使拳術取法自然、順乎自然、舒展柔和、圓

活鬆化、開合盡吐、以柔克剛等內涵的形成。所以，所謂夜夢玄武大帝、觀龜蛇相爭也並非無蹤跡可尋。

五、聰睿明慧

《道藏輯要·三豐全集》載「教習道經，過目便曉」。序載，張三豐以文學才識受知廉平章、候補縣令，可見其智力過人，聰明敏悟。文化知識是打開科學寶庫的鑰匙，悟性是認識客觀事物發展事物的重要條件，通觀在武術上有創新、有發展者，多係文武兼備之士。所以，張三豐創造內家拳，發展為武當派拳術，這也是其本身具有的條件。

那麼內家拳與少林拳有什麼顯著的不同呢？

我認為關鍵性的區別就在於內家拳十分重視養氣、練氣、聚氣、運氣，把內氣和拳術巧妙有機地結合起來，成為一個整體。所以勁大力整。孫祿堂在《拳意述真》中講：「在拳術曰內勁。」能貼身發力，把人發出一兩丈外而不傷人。《寧波府志·張松溪傳》中講到把來犯者一彈，就使之跌到樓下。三百多年前的黃宗羲在《王征南墓志銘》中寫道：「少林以拳勇名天下，然主於搏人，人亦得以乘之，有所謂內家者，以靜制動，犯者應手即仆，故別少林為外家。」

當然所謂「武當派」「內家拳」，不都是發源於武當，武當派內家拳只是以張三豐的太極拳為這一類拳術的代表符號而已。

內家拳還包括形意、八卦等拳術。它們都不是由武當而創立的拳種，但它們都是講求練氣、運氣，把氣和拳巧

妙而有機地結合起來，有著勁大力整、內勁充實的特點。

如形意拳相傳是在明末清初山西的姬龍豐遊終南山得岳武穆拳譜發展而成。所以也有稱形意拳為少林內家拳的。李文彬先生在《尚氏形意抉微》中講到，當傳到戴龍邦時，在技法上強調意識、呼吸、勁力和動作的內外相合，以丹田為本，以意領氣，手腳相合，攻防一體，動作從自然、輕鬆入手，由慢而快，逐步練出內外合一的內勁來，這種內勁發自丹田，運至周身。

從這些技法要領來看，證明戴龍邦由重視動作和招法的傳統中已轉向突出對內意、內勁、神和氣的運用。這一較大的轉折，是戴龍邦先生的偉大貢獻。形意拳大家劉奇蘭之子劉殿琛著的《形意拳術抉微》說：「先師有口授而少書傳，後之學者究難明其所以然。謹將受之吾師與二十年所體驗者略述之。」他說：「武技一道，有形者為架勢，無形者為氣力。架勢者所以運用氣力也，無氣力則架勢為無用，故氣力為架勢之本，然欲力之足，必先求氣之充，故氣又為力之本，予論丹田，曰聚、曰運，前已言及，但練氣為吾道之要訣……」這裡已明確指出，練氣是練好形意拳的訣竅、要害、根基。又說：「氣力本為一體，氣足則力可知矣。」所以形意拳也歸類於內家拳。

八卦掌也不是創自武當山。它同樣十分重視練氣、運氣。吳圖南先生在《國術概論》中說：「故掌分陰陽，上下翻飛，垂肩墜肘，氣入丹田，久而久之，自然氣遍身軀。」

孫祿堂先生在《拳意述真》中講：「三派拳術形式不同，其理則同，其用法不一，而制人之中心，而取勝於人

者則一也。」其理相同都是著重養氣、練氣、蓄氣、運氣，把氣與拳巧妙而有機地結合起來。

劉殿琛說：「三意要連者，心意、氣意、力意三者連而為一，即可謂內三合也。此三者以心為謀主，氣為之帥，力為將士耳。」太極十三式歌云：「若言體用何為準，意氣君來骨肉臣。」只有這樣，才能勁大力整，周身一家，瞬間把全身力量調動出來。另外，還必須有柔，不能像少林拳突出一個「硬」字。

太極拳云：「極柔軟然後極堅剛。」只有鬆，才有緊，只有柔才有剛。一鬆全身皆鬆，一緊全身皆緊。而經常的情況下是柔，柔中寓剛，運用時剎那間全身力量都調動出來，衝向一點無堅不摧。或許要問，形意拳不是以剛為主嗎？實則不然，形意拳練到上乘功夫，也是轉入化勁，以柔為主，柔中寓剛。內家拳都十分重視養生健身，太極十三勢歌有云：「想推用意終何在，益壽延年不老春。」把健身養生放在首位。正如《太極拳論》原注所云：「此係武當山張三豐祖師遺論，欲天下豪傑延年益壽，不徒作技藝之末也。」

談到這裡，不得不談談朱砂掌功。「朱砂掌功」是武當內家功法的精粹，它既是練習整勁內力、修練內氣的捷徑功法，更有著極大的健身作用。是增智開慧、防病祛病、強身健體、延年益壽的上乘功法。

（此文原載於《中華武術》1997年第6期）

附錄二
關於氣之我見

　　現在的練拳者，多注意練勢與實戰，很少談氣。氣、勢二者本是相互為用的，且氣、力本為一體，氣足則力大，氣衰則力小。勢形於外看得出來，氣運於內比較隱密，初習拳者又不宜言氣，故習練者多注意架勢而忽略氣。久之，養氣、聚氣、運氣這個傳統武術精華所在，往往被忽視了。

　　古人對氣是極為重視的，並且有很多經典之論。《莊子・知北游》說：「人之生，氣之聚也。聚則為生，散則為死。」《靈樞・決氣篇》說：「兩神相搏，合而成形，常先身生，是謂精。上焦開髮，宣五穀味，薰膚、充身、澤毛，若霧露之溉是為氣。」明代大醫學家張景岳講：「夫生化之道，以氣為本，天地萬物，莫不由之。」

　　人體內的氣可概稱為內氣。它是人體內最富有活力、最富營養的精微物質。中醫認為分布在血脈裡的叫營氣，在血脈外的叫衛氣，積存於胸中的叫宗氣。人體的氣相互結合，可統稱為內氣、元氣、中氣。人的內氣充盈，元氣足，中氣飽滿，就身強力壯，神充少病，故內氣盈虧是人生命中起著決定作用的關鍵因素。

對於練拳者來說，一是強身健體，一是用於實戰，都離不開氣。氣衰則勁力不足。且拳在最短的時候、最短的距離內爆發出巨大的力量，內氣充盈乃是根本。

我國古代習武者早已認識到內氣與力、與武技的關係。東漢趙曄《吳越春秋》中載道：「楚人陳音，善射。越王問曰：『孤聞子善射，道何所生？』音曰：『夫射之道，身若戴板，頭若激卵，左蹉，右足橫，左手若附枝，右手若抱兒，舉弩望敵，翕心咽煙，與氣俱發。』」

在越女舞劍一段中，也記述了欲戰只研究攻擊的方法是不行的，最重要的是內氣充盈。「其道甚微而易，其意甚幽而深。道有門戶，也有陰陽，開門閉戶，陰衰陽興……布形候氣，與神俱往，杳之若日，偏如滕兔，追形逐影，光若彷彿，呼吸往來，不及法禁，縱橫不聞，直復不聞。」

相傳為岳家軍留下的「岳家拳」中有「三門樁」，練習時就是貫氣發聲，以氣催力。明代戚繼光說：「凡人之血氣，用氣，用則堅，怠惰則脆。」

清乾隆年間河南杞縣有「儒拳師」之稱的萇乃周，在其《萇氏武技書》中，以極大的篇幅講述了培養中氣之論。書中說：「中氣者，即仙經所謂之陽，醫者所謂元氣。以其居人身之正中，故名曰中氣。」還說：「練形以合外，練氣以實內。」「俗學不諳中氣根源，惟務手舞足蹈，欲入元竅，必不能也。」他指出：「須練之於平日，早成根蒂，方能用之當前，無不堅實。不然，如炮中無硝磺，弩弓無弦箭，滿腔空洞，無物可發，欲求勇猛疾快，如海傾山倒，勢不可遏，必不能也。」這都進一步明確了

「氣」的重要。

此外，《太極拳論》中的「虛領頂勁，氣沉丹田，不偏不倚，忽隱忽現」；劉殿琛在《形意拳抉微》（1920年版）中講「有形者為架勢，無形者為氣力，架勢者所以運用氣力也，無氣力則架勢為無用。故氣力為架勢之本，然欲力之足，必先求氣之充，故氣為力之本」，都強調了氣在武學中的重要作用。

建築在西醫、解剖學基礎上的西方體育認為神經支配筋肉的伸縮形成人之力，是注重了人體的外在表現。中國武術除注重形體之外，還研究人的整體，研究有機的活人，把人看成是一個開放的複雜的巨系統，是一種高層次的體育。我們不能否認幾千年來中國哲人、醫家、武師們歷盡千辛探索、研究、認識、總結出的寶貴體驗。

氣在解剖死人中是無法看到的，萇乃周在書中就講：「氣須在身正中，直上直下，只可以意知之，以神會之。當必執而求其模樣若何？形跡若何？則鑿矣，摸矣，不惟無功，而且得病不輕。」

氣既然如此重要，如何才能使氣足身壯力充呢？這就涉及到養氣、練氣問題。萇乃周講：「先天之氣靠後天之氣以營養之，積精化神，結於丹鼎，會於黃庭，靈明不測，剛勇莫敵，為內丹之至寶，氣力之根本也。」道破了精、氣、神的關係，所以一定要重視保精。只有精足，才能氣充，氣充才能神溢。精實，神必借精，精必附神，精神合一，氣力乃成。他在「聚精會神氣力淵源論」中，寫了聚氣之法，很有價值，但沒有說聚氣與運氣如何才能融合。

《形意拳抉微》中進一步指出「聚之於丹田，運氣於四肢」，畫龍點睛地明確了首使氣聚於丹田，以心為謀主，以氣為元帥，力為將士，運氣於四肢。但又過於繁複，鬆不下來，需訓練更長時間才能達到化境。

王薌齋先生幼學形意，遍訪名師，創大成拳，把站樁視為基本樁功，視為意拳的基礎，這確實是有重要發展。

就傳統武術而言，幾乎各門各派都是重視內氣的養、聚、運的，有很多練氣之法。若捨此精華而使氣、勢二者不能互用，終不是明智之舉。

以我所熟悉的家傳武功「朱砂掌功」為例，就是傳統武功的一種。此功源於何時不詳，只知我曾祖是清廷御醫，善此功，晚年返故里，居住於現北京市房山區楊付馬莊村。父承此藝，八十而終。我和二弟楊維和自幼隨父習功學武，又拜北京武林名師趙鐵錚為師（敖石朋、敖石鴻、李永良、李永宗均拜過趙師）。

我於 1981 年撰寫了「武術掌功與氣」一文，介紹了此功，1996 年出版了《朱砂掌健身養生功》，並被收編於《中華體育健身方法》第二卷，但把原稿中的「吸氣時息息歸根，呼氣時氣貫四梢」刪掉了。其實，這正是關鍵，是一式中聚氣、運氣之法。

「朱砂掌功」有虎部、龍部兩部分，各有五個動作。其特點是吸氣時全身放鬆，呼氣時腳抓地，手用力，頭微頂，叩齒瞪目，收肛實腹，動作簡單易學。前五個動作主要是抻筋拔骨，後五個動作主要是擰筋轉骨。在掌握了鬆、收、合、柔、緊、放、開、剛八字要領下練功，帶動五臟六腑轉動、鼓蕩、鬆緊、按摩、牽拉，達到內強外

壯，勁大力整，增慧開智，延年益壽。透過練習，很快能掌握立勁、豎勁、橫勁、撐勁、踏勁、摩挲勁、螺旋勁、斜劈勁、上撩勁、下砸勁，四正四隅、各種斜線及肘、膝、肩、胯、腿、腳無不能夠發出周身之力，而且能使肌肉彈性好，頭腦清醒，保持身體陰陽平衡。

我雖年已七十有六，仍在學習、探討、鑽研傳統武術，希冀有益於中國武術事業的發展。拳諺早有「練拳不練功，到老一場空」之說，武功與拳術是互為根本的。

我寫此文是想引起年輕武術工作者、武術愛好者對氣的重視，使氣、武更好地結合起來，以強身健體，更好地發揮出搏擊水準。

（此文原載於《武魂》2001 年第 8 期）

附錄三
爲日本《空手道》一書的
中文譯本所作序言

序　言

　　高鵬先生翻譯的日本小山益龍編著的《空手道》是日本《空手道》書籍中比較好的一本著作。它的內容比較豐富、完整、系統、全面。在理論闡述上科學、實際；在技法講解上透徹、清楚；動作圖解姿勢正確；動態路線交待明晰；在文字上通俗易懂，既可做初學者學習的範本，也對練「空手道」有造詣者具有一定的參考價值。

　　日本空手道是在中國武術基礎上發展起來的一個派別，所以過去曾有「唐手道」「沙林道」的稱謂。經過他們多年的實用、研究、總結、發展，形成了自己的獨特風格，有著系統的理論和一整套訓練方法與技擊格鬥手段，現正在向世界各國進行推廣中。

　　高鵬先生是個青年教師。他利用教學工作之餘勤奮努力，日以繼夜地將日本小山益龍先生編著的近六萬字的《空手道》以簡練的文筆、通俗的語言，比較精確地譯成中文本，這是很可貴的。他的這本譯書使中國武術工作者、武術愛好者得以能全面地、系統地、深入地了解日本

「空手道」，是一部很好的武術參考書籍。特別是對有興趣研究日本「空手道」的先生們，更是一本不可短缺的必讀書籍。為此，我們對這位不是做武術工作的高鵬先生為武術界做了這樣一件有益的工作深深表示感謝。

全國武術協會委員會委員
全國武協科研委員會委員
湖北省武協副主席兼秘書長
楊　永
1988 年 4 月

附錄四
年過花甲不停步

——記湖北省武術協會副主席楊永

健　民

　　起步較晚的湖北武術隊，不久將在第六屆全運會上有上乘表演。行家預言，該隊可望奪得多枚金牌。在進軍羊城前，當人們看到這支朝氣蓬勃的隊伍時，總愛談起當年跋山涉水選隊員組隊的楊永同志。他功夫好，集武術、氣功於一身，所以帶出的隊也過得硬，可謂強將手下無弱兵。

　　61歲的楊永，滿頭黑髮，臉色紅潤，皺紋很少，看起來像50歲左右的中年人，這是由於他堅持習武的結果。楊永每天聞雞起舞，刮風下雨不間斷，大年初一也打拳。他的「錦八手」讓人叫絕，進攻起來四面生風，跌、撲、摔、打猶如猛虎下山。這拳簡練實用，頗受武警戰士喜愛。他常被邀請去進行表演，每到一地，求教者絡繹不絕，有的戰士深夜叩開他的門求教，他總是耐心施教，並且在短時間裡把招數傳授給人。楊永說，中華武術是國寶，應該大家享有，不能保守。

　　楊永擔任湖北省武術協會副主席、武當拳法研究會副會長，掌握的拳種很多，但他從不自滿，經常深入到鄂北

山區和洪湖地區求教老拳師，進行武術挖掘整理工作。一次，楊永去山區拜訪一個年逾古稀的老拳師，路上風雨交加，有人勸他回去，他說，學習整理這些老拳師的經驗刻不容緩，說不定哪一天老人就離開人世，使武術寶庫失去一份財富。最後，他頂風冒雨，踏著泥濘的山路，走到這個老拳師家。在武術挖掘整理中，他把許多瀕於失傳的拳種記錄下來，寫了許多武術新作。

他研究氣功更為出色，寫出了《武術掌功與氣》《慢跑與氣功》等文章，對於指導人們正確運用氣功健身是一大貢獻。在《慢跑與氣功》中，他概括了「慢、靜、鬆、顛、守」五個字，使氣功和慢跑有機結合起來，達到健身的目的。《武術掌功與氣》則向人們介紹了朱砂掌絕招，用內氣貫達雙手，強筋健骨，提高內臟功能，祛病延年。

由於楊永武術動作漂亮，他還被電影攝製組邀請去拍電影，先後在《武當》《還劍奇情》等影片中擔任角色。有人問楊永，年過花甲為什麼還有這麼多興趣，他笑笑說，自己精力旺盛，從未感到老，所以興趣也多，以後還準備參加武術影片拍攝工作。

（此文原載於 1987 年 11 月 8 日《人民日報》第三版）

附錄五
朱砂掌走向大眾

《中國體育報》記者　袁鍾祥

傳奇的功法

「嗨！」一個手掌閃電般地打來，碰到對手的前胸，胸前了無痕跡，其實卻是「一塊火燒著心肝，萬杆槍攢卻腹肚」，幾日後，一個紅色的手掌印才顯現在胸前。

這就是人們口口相傳的朱砂掌。

朱砂掌一直作為技擊性極強的武術功法著稱於世。由於朱砂掌習者甚少，又是家族世代相傳，所以，朱砂掌除了在武俠小說中偶然露一下崢嶸，大部分時間都藏在神秘的帷幕後面。其實，朱砂掌的真正濟世作用不是它的技擊性，而是它卓越的健身功能。近幾年，一位朱砂掌傳人毅然向世人公開傳授具有健身養生功能的朱砂掌，一掌揮去了蒙在朱砂掌功法上的千年面紗，讓人民大眾享受這一優秀傳統功法。

他，就是當今朱砂掌的掌門人楊永。

楊永本人就是一個富有傳奇色彩的人物。他先祖曾為宮廷御醫，朱砂掌乃其家傳絕學。在這個文武兼修的家庭薰陶下，再加上數位武學名家的悉心傳教和自己的勤學苦

練，習得一身武學絕技。他又精於書法和甲骨文，還擅長演劇。國民黨統治時期，在反內戰、反饑餓、反迫害的鬥爭中，他還毅然出演《放下你的鞭子》，在劇中演「練武賣藝」一節時，他大喝一聲，單掌運氣，竟把一塊巨大光滑的鵝卵石一掌劈成兩半，入戲的觀眾齊聲喝采。

1948 年，他服從革命需要，投筆從戎，在部隊當了政治教員，一幹就是近三十年。他在執掌教鞭之餘，對心愛的武術仍苦研不輟。十一屆三中全會以後，他轉業來到湖北省體委。受命組建武術隊，擔任黨支部書記和領隊。年愈五秩，他才又重新把武術當作職業，這是一個艱難但又愉快的選擇。他十分投入地「衝進」心儀已久的武苑，栽培桃李，樂此不疲，帶出了一支武技、武德俱佳的隊伍。湖北習武之風源遠流長，又是武當拳的發祥地，武技匯集，拳種豐富。為了不使武術遺產失傳，他不顧年事日高，跋山涉水，挖掘搶救出珍貴的岳（飛）家拳拳譜，以及洪家拳、孔門拳、魚門拳和嚴門拳等，為了武術，他操碎了心。

神奇的功效

楊永今年已年愈七旬，但其「精氣神」十足，行走如風，聲若洪鐘，滿面紅光，黑髮烏亮。其生理機能發展水平和實際年齡的巨大反差令人驚詫不已。

而楊永深知，自己健壯的體魄得益於從小研習的朱砂掌功法。他向我講述其先祖的一則軼事：他曾擔任過清廷御醫的曾祖父晚年歸隱山村，在家鄉一帶懸壺濟世。當時求醫者為對良醫表示恭敬，用轎子來接。老人拒不乘轎，

令轎夫原路抬回，自己則徒步出診。往往是老人先轎夫而至病人家，問診開方事畢，返家途中卻正與抬轎而回的轎夫碰個正著。於是，楊永先生的曾祖父在家鄉一帶又有了一個「旋風楊」的綽號。楊永先生說完此事後笑釋其疑：其實，這正是楊家世代相傳的朱砂掌功法的養生健身作用的呈現。

楊永對家傳的朱砂掌功法喜愛至深，但也對少林拳術、錦八手、氣功等兼收並蓄。晚年，他仍勤於研習，融會了醫、道、儒、釋諸家功法之長，把家傳的朱砂掌功法發展到了一個至臻至善的境界，使其養生健身的功效更加突出。

正當這位武林老人潛心整理、完善朱砂掌功法之時，《全民健身計畫綱要》頒布了，楊老由此深受鼓舞。他感到自己真是生逢此時，這更堅定了他推出朱砂掌功法，打破家傳秘術不授外人的藩籬，造福世人的信念。

1996 年初，作為《全民健身指南叢書》之一的《朱砂掌健身養生功》的專著出版了。又一個造福人類、澤及同胞的健身功法奉獻給了社會。這絕不是簡單的出版物，而是一位革命大半生的老人獻給祖國、獻給人民的一顆跳動的心。

實用的功能

總結近七十年苦心研習的心得，楊永先生將朱砂掌養生健身功具體畫成 5 部 38 法，或稱 38 個式子。是一套完整的增智開慧、健身美容、養身祛病、益壽延年的實用功法。

38 個式子，厚厚的一本書，使人未練先有畏難之思。楊老先生笑著解釋，這種功法既可全套通練，也可單式單練，練功不求全面求精，只要精通一個或幾個精心選擇的式子，就會很快收到良好的鍛鍊效果。過去就有人只練一種式子治好了嚴重的疾病呢！比如，朱砂掌功法中有一部叫「強筋健髓」功，既是一個關鍵性的核心功法，也是一個能使人受益最多、最深邃、最全面的功法，如果每天習練將會受益無窮。

　　因為這部功法是原「朱砂掌功」的「虎部」「龍部」的「築基圖」。它是武林內家功法的精粹，也是朱砂掌健身養生功的精髓，過去有一些練功者只習練過這兩部的「築基圖」，就已收到了非凡的效果。

　　楊永先生為人爽直正派，武如其人。他強調，練功法首先要講功德、武德，為人處事要「仰不愧於天，俯不怍於人」，只有如此才能練功上身。

　　楊永先生對氣功頗有造詣和研習心得。在談到朱砂掌健身養生功的功理時，他開宗明義地講「人在氣中，氣在人中」的功理。他把氣當作「最有活力、最富有營養的精緻物質」來考量，由練功優化人體內氣，達到內氣充盈。但同時，他對曾鼓噪一時的偽氣功又嗤之以鼻，對那個能通「宇宙語」、可接受外星信息的荒誕鬧劇非常厭惡，對把練功不慎出現的幻聽、幻視、幻覺當作真實的東西而竊喜的現象感到憂慮。

　　楊永先生坦言，世界上最寶貴的是人，人最寶貴的是身體，只有身體好才能更好地學習和工作，為人類和社會作出更大的貢獻。因此，作為一個武學精深的老人，他願

意把自己多半生研習、數代人相傳的朱砂掌功法奉獻給社
會，讓每個人都能享有這植根於中國優秀傳統的功法，都
能收到養生健身的奇效。

　　這是一個好人對社會的回報。

　　（此文原載於 1996 年 11 月 14 日《中國體育報》）

附錄六
「楊氏二絕」

楊　明

　　前不久，我在查閱本報資料時，一篇刊登在 1983 年 11 月 12 日 4 版署名為鄭嚴的來信引起了我的注意。這篇題為「清除氣功界的精神污染」的來信中說道：「……更為嚴重的是，還有的人利用現代科學對氣功的一些問題尚不能很好的闡述清楚，搞封建迷信；或故弄玄虛，任意編造功法；或把別人的功法改頭換面竊為己有……」

　　在 1983 年，各路「氣功大師」紛紛「出山」之時，這封來信就旗幟鮮明地提出了自己的看法，其勇氣非同一般。

　　鄭嚴是誰？

　　上周四，在省體委召開的「揭批『法論大法』座談會」上，我遇到了一個熟人、原省武術隊教練、省體委離休幹部楊永。他在發言時說，1983 年他就給湖北日報去信，反對氣功中的封建迷信活動。難道鄭嚴是他？我連忙向楊永打聽誰是「鄭嚴」。他拿出一份剪報，正是 1983 年 11 月 12 日的湖北日報。

　　原來，我的老熟人楊永，就是我所尋找的「鄭嚴」。

　　約好時間，我對他進行了一次採訪。再次見面時，他

首先送給我一本 1996 年人民體育出版社出版的《朱砂掌健身養生功》。他說：「我多年演練的朱砂掌健身功法由國家體委列入全民健身指南叢書，人民日報、中國體育報、工人日報等十多家新聞單位都作了報導和評介。」

朱砂掌是什麼樣的功夫？楊永告訴我，朱砂掌是一種技擊性很強的武術功法，而且有著極強的健身功能。

出生於北京的楊永，曾祖係清廷御醫，善朱砂掌功。因功夫純熟，走路快速，故在當地有「旋風楊」之稱。楊永 6 歲起即開始學功練武，14 歲又拜北京武林名家趙鐵錚為師，學練「錦八手」拳術，自此長年不輟。1978 年，國家體委在湖南湘潭舉行了一次全國武術表演大會，大會向武林各界介紹了三種拳術，即福建的五祖拳、雲南沙國政老先生的八卦掌和楊永的錦八手拳。當時的國家體委武術處一位負責人為這一樸實無華、簡捷實用的拳術所傾倒，驚喜地說道：「今天我終於看到了民間傳說的『不招不架，就是一下』的打法了。」

今年 73 歲的楊永，身體健壯，說起話來聲音洪亮。1948 年從南開大學參加革命後，在部隊從事政治教員工作，這為他的辯證唯物史觀奠定了堅實基礎。政治教員工作一幹就是三十多年。1975 年，他轉業到湖北省體委。由於他的武術造詣較深，所以主動要求籌建省武術隊。省武術隊從零起步，迅速進入全國武術隊先進行列，這與楊永這位武術隊首任領隊兼教練的工作是分不開的。

湖北省習武之風甚濃，又是武當拳的發祥地，拳種豐富，武技匯集。退休後，時任省武術協會副主席兼秘書長的楊永，又負起了我省的武術挖掘整理工作。他不顧年事

已高，與他人一道奔波在楚山漢水之間，搜集、挖掘、整理了我省許多瀕於流失的拳種，並主編了《岳家拳》一書。由於工作成績顯著，他兩次獲得國家體委授予的武術挖整「個人先進獎」。

在整理湖北傳統武術的過程中，楊永產生了這樣一種想法：何不打破家傳秘術不傳外人的藩籬，將家傳的朱砂掌功整理出來，造福世人呢？

於是，朱砂掌這門「武術的套路、養生的功法」，在他精心整理下，終於成書，成為《全民健身指南叢書》之一。這套簡單易練的朱砂掌立即成為武術愛好者所喜愛的一門功夫。可以說，《朱砂掌健身養生功》一書，不是一本簡單的出版物，而是楊永老先生奉獻給人民的一顆火熱心。他還被國家體委評為全國武林百傑。人民日報、中國體育報等多家新聞單位都報導了這位老人的事蹟。

這套能強身健體的朱砂掌功法傳開後，許多人或透過看書學習練功，或給楊永寫信請教。經由練習朱砂掌功，一些人深感獲益匪淺。一位叫邵長立的工人在一篇文章中寫道：「我是個手拉車運輸工人，可偏偏是自幼體弱多病……按朱砂掌書上所寫要領，每天練習，三個月後，收到意想不到的效果……朱砂掌幫我由弱變強。」楊永告訴我，練習這套功法，讓人們真正達到健身目的，這就是自己寫朱砂掌一書的初衷。

1979 年，他出任湖北省暨武漢市氣功學會副理事長、湖北省氣功科學研究會秘書長。練了一輩子武術的楊永，深知武術和氣功界中魚目混珠的事很多。他認為，武術必須純潔，除了技擊上的功效外，武術、氣功應有很強的健

身功能。他對那些搞封建迷信的假氣功深惡痛絕。

在我倆交談之時，我隨手翻開了《朱砂掌健身養生功》一書，開篇幾句話就吸引了我：「有的人學功，實在是步入荒誕，他們追求的目標，是希望最終『功成正果，得道成仙』。有的人學功，認為學功後可以產生特異功能，……就我多年的調查了解，在這方面的偽科學、假功能實在讓人吃驚……」「有人胡說什麼『2000 年是世界災難年，只有學我的功法，才能得救』云云……所以不能輕信，更不要去盲目追求……」

楊永對氣功中的那些封建迷信「沉渣」的批判是一貫的。1983 年 11 月，楊永看出氣功熱中的不正確苗頭，他在認真思考這一問題的不良本質後，給本報寫了來信「清除氣功界的精神污染」。他還在多家刊物上發表文章，批評氣功界的濁流。1984 年在《武術健身》雜誌第一期上，他呼籲「讓氣功鍛鍊更健康地開展」，文中，他大聲疾呼：「對大搞封建迷信活動、危害社會的偽氣功決不能等閒視之，社會輿論應予以譴責，廣大群眾應予以抵制，使這些人沒有市場，有關部門還必須加以干涉直至依法取締，只有如此，才能使氣功事業正確健康地發展。」

1988 年他在《武林》雜誌上發表的「再談湖北氣功」和 1992 年在《武林》雜誌上發表的「三談湖北氣功」等文章中，楊永對練功者追求所謂成仙成佛都進行了批評。

他曾三次到長江電臺開講座，對氣功中一些問題為聽眾作解答，對氣功中存在的問題進行了毫不留情的批判。為此，氣功界一些人對他的「意見」很大，因為，楊永是湖北氣功學會功理功法委員會的負責人之一。

楊永還告訴我一個小故事。一次，他與一位所謂氣功大師一道吃飯，當時，這位「氣功大師」用左右兩手的中指和食指將一張根雕的大桌子輕輕一抬就抬了起來，頓時「技驚四座」，原來「氣功大師」在桌下用腳在幫忙，是一種讓人不會注意的小動作。楊永當時看穿了這套把戲，就將那位「氣功大師」叫到一邊，說你再在這裡抬一下，那位「氣功大師」連忙說再也不敢了。

　　採訪完楊永先生，除了對他的武術造詣深感佩服外，聯想到目前對「法論大法」歪理邪說的揭露批判，我更對楊永反對氣功中的封建迷信的真知灼見深感佩服。人們稱他的朱砂掌和錦八手為「楊氏二絕」，說他的兩種功法在國內罕見，我想，他的高強武功和他一貫反對氣功中封建迷信的做法，也可以稱之為「楊氏二絕」。

　　　　（此文原載於 1999 年 8 月 21 日《湖北日報》）

後 記

　　我於 1941 年開始向趙鐵錚老師學習錦八手拳術，1948年參加革命工作，離開平津，再未能見到趙老師。想起我在北京向趙老師學拳時，那是日本侵占我國的年代。趙老師因教過 29 軍大刀，很有民族氣節，但當時已坐吃山空，生活無著，僅靠賣藝為生。租住在一間小屋內，屋內除了靠牆用木板搭成的一個大鋪外，只有一張舊條桌、一把椅子、一個凳子，生活很艱苦。師母身體不好，很瘦弱，膝下一兒一女，女兒後來出嫁，小兒秋生在家。新中國成立前兩年，秋生也走了，聽說當了解放軍。趙老師每天都得出去賣藝，經常是和劉玉麟搭伴。劉的年齡較輕，那時三十多歲，練少林拳，功夫不錯，常穿著大褂表演護手雙鈎與日月雙輪，走矮子步。聽說後來還在什剎海教拳，以後不知去向。我們向老師學拳多是星期天上午。我那時很刻苦，師傅教兩勢就回家，每天早起練上半小時再上學。到了寒暑假，一練就是兩三個小時。所以練了兩三年後功夫大長。去學拳時，老師坐在凳子上，講講說說，還和師母稱讚說：「看這勁力。」趙老師雖然生活窘迫，可從不向我們開口要錢。那時我家生活也不寬裕，每次去只是帶點米或拿上幾個錢，現在想起來很感愧疚。南下後，直到1956 年才回到北京。我找到他的住所時，屋內東西依歸，人已空空。我詢問鄰居，才知去年已故去。我熱淚盈眶，好不心酸，只好怏怏離去。從 1941 年算起，63 年過去

了，從 1948 年再未見面算起，56 年過去了。沒想到趙老師對我的教誨，教給我的技藝，不僅使我有個強壯的體魄，而且成了我後半生的職業和一生的熱愛與追求。我曾把趙老師傳給我的錦八手拳術在湖北、內蒙古、湖南、河南、廣東、南京、天津、山西等地表演過，並在北京、武漢、安慶、景德鎮、福建、秦皇島、廣東等地傳授過。1991 年在《武術健身》雜誌一、三期上較系統地發表過。近年來更進一步地在《武魂》雜誌上介紹了該拳的源流、師承、傳播、功法、特點、拳術內容等等。

此書本想在 1996 年付梓出版，但由於考慮到能把趙鐵錚老師的東西更好地介紹出來，把傳統的東西原原本本地展現出來，把「錦八手」拳術的精華無遺漏地闡發出來，使之對當代武術工作者、武術愛好者能有所啟迪、補益和幫助，在學習、研究、繼承、弘揚中國武術上能盡到微薄的力量，所以又經過多方走訪和反覆修改，以嚴肅、認真、謹慎的態度，又推遲了 8 年之久。從 1991 年在《武術健身》雜誌發表至今，已有 13 年了。但至今仍感到有許多不足之處，加上自己水平所限，不妥之處、錯誤之處在所難免，望同道行家予以指正。謹以此告慰先師趙鐵錚在天之靈，您教給我、傳給我的錦八手拳術已經成書，傳布天下了。本書在整理、編寫、宣傳、出版過程中，得到二弟楊維和、三妹楊智文、師兄弟孫邦基（已故）、趙長海、楊玉海（已故），友人李永昌老師、林鑫海先生、余雙秀女士、師侄解保勤、徒弟劉再廣、程相賢、劉宏、田建華、傅志勇、方長明、王和新、子楊曉東、女楊曉玲、楊曉陽等的諸多幫助，在此一併表示感謝。

國家圖書館出版品預行編目資料

錦八手拳學／楊　永　編著
——初版，——臺北市，大展，2006年〔民95〕
面；21公分，——（中華傳統武術；7）
ISBN 957-468-438-5（平裝）

1.拳術—中國

528.97　　　　　　　　　　　　　94024355

錦八手拳學

ISBN 957-468-438-5

編 著 者／楊　　永
責任編輯／張 建 林
發 行 人／蔡 森 明
出 版 者／大展出版社有限公司
社　　址／台北市北投區（石牌）致遠一路2段12巷1號
電　　話／（02）28236031・28236033・28233123
傳　　眞／（02）28272069
郵政劃撥／01669551
網　　址／www.dah-jaan.com.tw
E - mail／service@dah-jaan.com.tw
登 記 證／局版臺業字第2171號
承 印 者／高星印刷品行
裝　　訂／建鑫印刷裝訂有限公司
排 版 者／弘益電腦排版有限公司
授 權 者／北京人民體育出版社
初版1刷／2006年（民95年）2月

定價／280元